非遗皮影戏 的文化认知和数智体验模式研究

施妍◎著

上海交通大学出版社

SHANGHAI JIAO TONG UNIVERSITY PRESS

内容提要

 非物质文化遗产有历史性、时代性、共享性、多样性及以人为本的特点,本书以非物质文化遗产皮影戏为研究对象进行跨文化互动理论研究。探索跨文化人群对皮影戏的情感和认知差异,并构建多个支持体感交互的皮影戏原形系统。研究将为非物质文化分析领域提供新的方法,为文化的传承和创新提供科学理论依据,为云平台下文化体验模型的开发提供应用案例;同时交互式数字信息技术在文化遗产保护领域的应用具有理论意义和应用前景。

 本书可供文化传播研究者参考、阅读。

图书在版编目(CIP)数据

 非遗皮影戏的文化认知和数智体验模式研究/施妍
著.—上海:上海交通大学出版社,2023.5
 ISBN 978 - 7 - 313 - 28615 - 4

 Ⅰ.①非… Ⅱ.①施… Ⅲ.①皮影戏-研究-中国
Ⅳ.①J827

 中国国家版本馆 CIP 数据核字(2023)第 073478 号

非遗皮影戏的文化认知和数智体验模式研究
FEIYI PIYINGXI DE WENHUA RENZHI HE SHUZHI TIYAN MOSHI YANJIU

著　　者:施　妍			
出版发行:上海交通大学出版社	地　　址:上海市番禺路 951 号		
邮政编码:200030	电　　话:021 - 64071208		
印　　制:苏州市古得堡数码印刷有限公司	经　　销:全国新华书店		
开　　本:710mm×1000mm　1/16	印　　张:11.5		
字　　数:191 千字			
版　　次:2023 年 5 月第 1 版	印　　次:2023 年 5 月第 1 次印刷		
书　　号:ISBN 978 - 7 - 313 - 28615 - 4			
定　　价:68.00 元			

前　言

　　世界非物质文化遗产（简称"非遗"）强调的是以人为核心的技艺、经验、精神，其特点是活态、流动、变化。保护非物质文化遗产首先需关注民众与文化遗产的情感联系。同时，在移动互联时代，非遗的传承需关注基于多通道用户交互的体感交互模式，用数字技术让民众沉浸式体验"活态"非物质文化遗产。

　　非遗的传承不单指在时间和空间进行复制，非遗是一种文化载体，是情感的沟通媒介，需要被人理解，融入生活，这才是非遗本身存在的价值和意义。在信息迅速传递和沟通的时代，非物质文化遗产在当代由于科技的发展从而有更多的途径被全球人民认识。非遗在每个时代的传承和发展，需要在保持精髓的同时与新的时代进行融合，必须探索非遗对本民族和外民族人民的情感差异，即进行跨文化的情感研究，才能使非遗文化被本民族人民很好地传承，被外民族的人民理解和喜爱。不同文化的交融和碰撞，更可以激发非遗再创新和合理传承的可能性，扩展非遗的广度，增进其内涵的深度。

　　世界非物质文化遗产涵盖的类别包罗万象，本书以世界非物质文化遗产、中国传统艺术——皮影戏为研究内容。皮影戏在2011年被联合国教科文组织列入人类非物质文化遗产代表作名录。作为我国出现最早的戏曲剧种之一，皮影戏是利用灯光将平面偶人的表演投射到白色布幕上的一种戏剧形式，唱腔丰富优美，表演精彩动人。皮影艺术是中国民间古老艺术的宝贵遗产，既承袭传统，带有宗教文化色彩，又具有独特的艺术特征；它的艺术风格、气质和诱人的美的特征，是稳定而不衰的。中国皮影戏是中国民间工艺美术与戏曲巧妙结合而成的独特艺术品种，是中华民族艺术殿堂里不可或缺的一颗精巧的明珠。

皮影戏运用民族绘画和雕刻艺术创作表现中国传统故事,是目前我国乃至世界,唯一以平面造型为手段,直接进行表演的戏剧艺术种类。皮影戏是世界非物质文化遗产,亦是现代电影的先驱,它融合音乐、美术、雕刻、戏曲、光影、动作、表演等多种艺术形式。科技的发展,数字化技术和多媒体应用的多样化,以及传统皮影戏自身的局限性,使皮影戏逐渐淡出人们的视线,甚至面临消失的危险。皮影戏的传承、传播和发展创新因此迫在眉睫。

针对非物质文化遗产历史性、时代性、共享性、多样性以及以人为本的特点,本书以皮影戏的跨文化新型互动理论研究为核心,对不同文化背景的人进行基于皮影戏的情感差异研究和中国文化意象的情感趋势研究,以探索不同文化的人对皮影戏的情感和认知差异,并作用到皮影戏交互环境。然后通过不同的数字化技术方案,构建多个支持体感交互的皮影戏原型系统,并对其中一个系统进行了验证。系统的建立验证了本书提出的跨文化皮影戏互动理论,将传统的皮影艺术与现代交互意识联系起来;在媒体互联时代,使基于跨文化情感的皮影戏体感交互研究向实用化方向发展。

目　录

第1章

皮影文化的研究背景和意义

对非物质文化遗产的保护需关注民众与文化遗产的情感联系，并从现代理念的角度加以分析和研究，这样的保护才具有本质的意义，才能使之呈现为"活态"文化。皮影文化是真实、可触摸、可被交互的艺术。传统皮影文化的精髓是通过艺术家幕后的操控及即兴表演来传达丰富的故事和多维的情感。成功保护和传承皮影文化的关键方法取决于皮影戏唤起观众情感的积极性、多样性和沉浸感。

文化在情感和认知的体验过程中起着核心作用。不同文化背景的人，面对文化冲击，会产生认知差异。非遗流传自古文化时代，由于自身时代原因较难融入现代社会。以往文化保护的方式基本都关注文化本身，没有探索文化认知，使信息输入（文化刺激）和信息输出（行为反馈）的研究脱节，这就需要解构文化与人的认知联系、文化特性、人的认识发展模式，才能使非遗重返"活态"。

已有研究表明，人的认知过程可以采用心电实验方式进行研究，心电信号由于不可伪装性和实时差异性的优点，已逐渐被引入音乐、文字、语言、人格特征、情绪识别等文化研究领域。虽然还没有研究关注传统非遗与人的认知联系，但是通过对非遗体验过程中的心电信号研究，可以找到文化认知、文化情感的理想切入点。

文化必须有人的参与和体验才有价值。人对于世界的体验来源于身体运动以及与环境的互动。当人与文化交互时，运动知觉感官会唤起一种身体运动潜能，影响其体验行为，呼应和验证内在的文化认知。博物馆展示等静态的切片式保护会促成"文化孤岛"；静态式计算机仿真、采集、复现、动漫化等计算机辅助方

式虽赋予文化新的活力,却依旧隔断其与原生态背景的联系。所以在移动互联时代,非遗的传承需要重点关注基于多通道用户交互的体感交互模式。

因此,本书以非遗的认知机理为突破口,以不同文化背景人群的心理认知为中介变量,获取"认知/情感—文化—交互"的认知和体验规律,并设计沉浸式体感交互系统。

本书将为非遗分析领域提供新的方法,为文化的传承和创新提供科学理论依据,为云平台文化体验模型的开发提供应用依据;同时,交互式数字信息技术在文化遗产保护领域的应用将传统的数字信息扫描、复现等发展为可以交互的信息展示,具有重要的理论意义和应用前景。

1.1 研究缘起

皮影戏作为世界非物质文化遗产,是中国传统特色民间艺术,被誉为电影和动画的鼻祖,是一种古老的综合艺术。在传统皮影戏中,用皮革精心雕刻制作的二维剪影通过灯光投射到白色幕布,被幕前观众欣赏。幕后的艺人用木棍生动地控制剪影的动作。传统皮影戏的艺术表现,有文化厚重感,有民族归属感,并营造热闹的现场气氛。

与有形文化的单一性、排他性以及在另一时空的不可再生、不可复制的特点不同,非物质文化遗产本身具有共享性、变异性(多样性)的特点,于是也就具有了传播、享用的广泛性,所以需要尊重文化共享者的价值认同和文化认同。尤其注重发掘特定群体、地区和民族的文化特质,因为其中可能正隐含着民间文化传承、再生和发展的生机。促进和保护文化的多样性发展,是我们努力追求的目标。这是一个跨文化交流的时代,传承传统文化不仅需要保持其精髓,同时需让现代不同文化背景的人能够理解和热爱。文化背景会影响一个人对某一文化的印象和情感。在文化碰撞后,外国人会被皮影艺术感染,成为传播皮影文化的一分子。同时皮影文化的新发展可能会因外国文化的感染而更丰富,以至更融入全球人民的生活。目前还没有研究关注文化背景和皮影艺术所唤起的情感之间的关系。因此希望本书通过跨文化的情感和认知研究,获得皮影戏欣赏和表演所唤起的观众情感和认知信息,挖掘值得传承和创新的皮影戏的内涵。

有形的文化遗产反映的可能只是人类过去的创造,而非物质文化遗产反映的是人类的过去、现在和将来的创造力。跨文化的皮影戏情感研究可借助新科

技探索合适的创新的皮影戏传承方式。万物互联的融媒体时代,我们的计算环境正发生着深刻的变革。计算机可以通过各种不同类型的传感器感知人体的运动、生理、情感以及心理等方面的信息,使人类实现与计算机或者智能环境对话,逐渐形成基于体感的新型交互方式。体感交互与传统的基于鼠标、键盘的交互模式有着根本的不同,在体感交互模式下输入不再是单一焦点的,计算系统可以感知到更多的用户输入,继而推断用户意图并实现自然的人机交互,它更多地面向体验型或者监控型的交互式应用。基于体感的交互研究探索在保留皮影戏精髓的同时营造富有沉浸感的皮影戏体验系统,同时探索无障碍的跨文化传播和体验途径。

　　本书关注皮影文化与观众互动产生的情感和认知,挖掘文化带给人的深层而本质的内涵,探索跨文化情感、文化认知的反馈差异,增强皮影戏的时代性和共享性,运用相应的计算机技术设计适合皮影文化的新交互方式,使得皮影文化能被多民族人们认可和喜爱。即通过情感测试实验对文化遗产的精神性挖掘,得出皮影戏传承和再创新要点,通过体感交互系统设计,让人们在互动接触和欣赏中学会尊重历史文化,让人们在体验中潜移默化地获得对一个国家艺术的理解,这对中国皮影戏的发掘、保护和整理意义重大。同时对皮影戏进行跨文化情感研究可以运用非物质文化遗产的保护、传承方法,这对研究非物质文化遗产、民俗文化遗存,都有直接的参照价值。除了精神层面的价值和意义之外,也能很好地提升自身的经济社会和文化价值。

1.2　非物质文化遗产皮影戏国内外研究现状

　　皮影艺术集绘画、雕刻、音乐、歌唱、表演于一体,是中国古老而濒临失传的民间艺术,属于保存相对困难的无形文化遗产。皮影界名家年事已高,后继乏人,传统剧目、操作表演、唱腔曲牌甚至面临人亡艺绝的境地。皮影戏开始脱离现代人的生活,体现的文化内涵不能被认可和理解。无疑,传统的皮影戏难以融入现代社会,有其自身缺陷的原因,如皮影制作过程复杂、制作周期长以及表演时的复杂前期布置,皮影唱腔和语言的复古性,场地的局限性,视觉表现缺乏艺术冲击力,使它难以适应快节奏的社会。近年来,皮影文化开始被政府和社会重新关注,2005 年 3 月,国务院办公厅颁布了《关于加强我国非物质文化遗产保护工作的意见》,并且开始了首批国家非物质文化遗产名录的申报工程。2006 年

皮影经国务院批准列入第一批国家级非物质文化遗产名录,2011年,申请世界人类非物质文化遗产成功。现在已经有13个地区的皮影戏荣登首批国家级非物质文化遗产名录。近年来中国开始建立各类皮影博物馆,皮影戏也曾多次赴欧美国家参加演出和戏曲比赛,获得国际认可。

非物质文化遗产是各民族文化的精华,民族智慧的结晶。非物质文化遗产保护是联合国教科文组织和各国政府所极力推动的。其核心是:用国际平台,动员、协调国际社会各种力量开展人类非物质文化遗产保护工作,以促进人类文化的多样性,为人类文化可持续发展创造条件。教科文组织《保护非物质文化遗产公约》的方针是"保护为主,抢救第一,合理利用,传承发展"。与物质文化遗产相比,非物质文化遗产有独特的存在方式。特定时代的有形文物是固定且不可再生的,是一种脱离活态文化传统的静态存在,是一种物化的时间记忆。相对来说,可以用强制手段进行有效保护。但是,非物质文化遗产是流动的、发展的,不能脱离民众独立存在,它是存在于特定群体生活之中的活的内容,是发展着的传统方式,很难被强制地凝固保存。在联合国教科文组织《非物质文化遗产保护公约》的定义中,对"创新"和"可持续发展"的强调,值得认真思考。所以保护非物质文化遗产不仅是就空间向度而言的,也表现在时间向度上,皮影文化不仅仅是"化石",更是"活态"发展的。而文化精神和内在气韵是非遗的核心,需要生活的滋养,遗产的保护不能流于形式,需要理解文化遗产自身的流动变化,重视文化遗产的自身发展,不应把它凝固在某个历史的时空点上。

现代数字化技术的发展,为非物质文化遗产的"活态"传承和发展提供广阔的空间。非物质文化遗产数字化是采用数字采集、数字储存、数字处理、数字展示、数字传播等技术,将非物质文化遗产转换、再现、复原成可共享、可再生的数字形态,并以新的视角加以解读,以新的方式加以保存,以新的需求加以利用。为了便于永久性地保存和最大限度地为公众享有文化遗产,联合国教科文组织(UNESCO)在1992年开始推动"世界的记忆"(Memory of the World)项目,在世界范围内推动文化遗产数字化。1996年中国启动国家数字图书馆工程,开启文化资源的数字化进程,其中有皮影文化数字博物馆。同时国内外研究人员也开始关注皮影动画的编辑和展示,关注对皮影的造型和运动的虚拟重建。日趋成熟的非物质文化遗产数字化保护技术,不仅能帮助我们从多角度认知多彩的活态皮影文化遗产,有助于增强皮影文化的多样性,还能为人们提供与皮影互动的文化体验。同时鼓励不同文化的人们进行真切的文化沟通和体验。

1.2.1　传统静态保护的国内外方法和技术

近年来中国政府和研究学者日益重视对皮影文化的保护。音乐、美术、民俗、戏剧、文学界的专家、学者和皮影艺人共同组成专家组,对皮影保护工作进行指导。皮影博物馆和皮影民间研究机构相继成立。这些方式让皮影的形式能够得到保护和流传,但皮影与原生态背景的联系却日渐减弱。

尽管皮影艺术得到了重视和保护,但事实上却走向了另一个困境。博物馆只是更多地收藏皮影玩偶道具,静置在一面面展示墙上或一个个展示柜中,这些本应该在皮影舞台上绽放光彩的玩偶道具,远离了艺人的手,听不到熟悉的音律。民间也只有很少一部分老艺人了解如何进行皮影表演,各地的皮影戏表演数量寥寥无几,更不用提皮影文化的发扬与传承。那么是什么导致皮影在中国现代文化环境下的生存危机呢? 笔者认为是皮影在现代生活方式与现代审美的文化语境下的传播困境导致的。

目前对传统皮影静态艺术研讨内容主要包括:

(1) 对皮影艺术的历史发展脉络进行梳理。如我国第一部介绍皮影历史、唱腔与人物的专著,由著名皮影艺人刘庆丰编著的《皮影史料》,中国皮影研究专家魏力群所著的《中国皮影艺术史》《中国皮影源流考》等。

(2) 以地方视角对皮影艺术做区域性的探讨。由于皮影是中国最早的戏曲剧种之一,其流行范围极为广泛,并因各地所演的声腔不同而形成多个流派,因此关于皮影戏的地方研究十分丰富,这对地方性研究具有重要意义。

(3) 将皮影艺术作为一种艺术品进行的探讨。列举各个时期皮影以供欣赏,对皮影戏的剧本、音乐、美术、技巧等进行的资料汇编和鉴赏的著作,如《乐亭影戏音乐概论》《张德成艺师家传剧本集》《陕西皮影珍赏》等。

(4) 皮影艺术的保护与传承研究。论述多指出了传统民间皮影艺术在当前面临的种种困境,关注点集中于政策性保护、皮影技艺的传承和皮影的数字化应用等方面,内容多为理论层面指导。

(5) 传统皮影与新媒介现代传播的研究。在理论研究上,基于大众传播学对新时代、新环境下传统皮影艺术文化的传播模式、传播价值和传播局限做出分析,同时涉及非物质文化遗产保护等方面。

"政府主导"固然有力,如果完全依靠政府长年持续努力,缺少艺人的自觉传承与观众的积极参与,皮影最终的结果只能被"博物馆式"静态储存。需要把文

化传统与民众情感相关联,探索它在新的生存时空下的新发展。任何一名艺人都是从普通观众开始介入皮影艺术的,需要培养年轻一代观众对皮影文化的情感和互动。

国外有艺术团体和大学课程关注皮影艺术。在土耳其,皮影戏这门古老的艺术不但得到了传承,而且发扬光大,是当地民众喜爱的一种表演艺术形式。土耳其的一个博物馆展示各个时期皮影的样式,皮影形象经常出现在电视剧中,而且出版了有关皮影的书籍。

1.2.2　国内外计算机辅助技术保护方法和技术

传统的皮影戏在很多方面都存在着不可避免的局限性,这也是它难以适应如今快节奏社会的最大原因。数字化的皮影动画能克服上述局限性,它的制作过程相对简便,而且可以根据观众的需要进行修改,可以克服皮影戏作为传统艺术的沉重感,赋予现代的流行元素,更可以通过现代网络的技术,让皮影戏(而不仅仅是皮影本身)在世界各地流传,被越来越多的人所接受。这样的表现手法能够赋予传统皮影戏新的生命及活力。

皮影戏的玩偶造型古朴典雅、民族气息浓厚,具有造型平面化、卡通化、地域化和戏曲化的特点。计算机动画的角色设计除了平面化、卡通化的特点外,还强调形式化和创新性。动画中的人物不仅能表现侧面,还可以从不同视角来表现。人物造型可以简化成线条,造型的形态和表情十分夸张和简练。动画的角色注重符号化、形象化,个性鲜明。皮影是对皮影戏和皮影戏玩偶(包括场面道具景物)制品的通用称谓。皮影的色彩更趋于守旧和传统,皮影的色彩使用规律主要受中国民间五行五色的主宰,即阴阳五行中的金、木、水、火、土分别对应五种原色。计算机动画的色彩则大胆、夸张,不拘于传统。

中国有研究者建立了皮影数字博物馆,该数字博物馆以中国美术学院民艺博物馆馆藏皮影为依托,通过图文、影音和动画等形式展现作为物质文化遗产的皮影和作为非物质文化遗产的皮影戏。

复旦大学师生团队从皮影建模出发,建立数字化的皮影世界,实现了用电脑自编自导自演皮影戏的功能。有学者开发皮影动画编辑系统,该系统运用游戏引擎的渲染,使用关键帧技术构建动画汇编系统,人物动作经过正向动力学和反向动力学的设计,系统实现大场景导入、皮影组装,还可以构建三维场景。

有研究者开发了一个中国皮影动画绘制系统,该系统主要研究如何使用现

在的图形绘制流程生成真实感较强的皮影效果。还有研究者开发了一个皮影动画生成工具,自动生成皮影的下一段动作。

陕西渭南市华州区的皮影戏作为陕西古老的民间艺术形式,含有中华民族珍贵的文化"基因"。2018年,当地政府联合皮影艺术公司和一家科技公司开始研发智能皮影。他们首先利用先进的二维三维扫描、数字摄影摄像、三维建模与虚拟场景及图像处理等技术,其次在制作工艺流程、舞台设计、皮影玩偶与影景、道具的设计与雕刻等方面做详细记录。采用高科技数字技术与传统方法相结合的方式,把当今最先进的微电子技术注入皮影的演出中去,使传统皮影在电脑程式的控制下,在无人操作的情况下按照音乐和唱腔而舞动行立,达到皮影戏演出智能化的效果,使得传统皮影戏演出简单化,大大节约了皮影演出的资源,弥补表演艺人的不足和欠缺,给观赏者带来栩栩如生、身临其境的感觉。

高璐静等人给出了一个皮影动画的开发流程,指出如何使用压感笔和3D建模软件制作皮影动画,但是该流程完全是针对影视动画制作的,没有提供任何交互接口。

还有研究者开发自动生成皮影角色的软件。

以上研究主要从技术角度进行研发,文化体验是人的感受过程,现在基于人的身体感官的文化保护案例并不多,这是新的有潜力的创新性研究方向。

电影中也有运用皮影戏风格动画来阐述故事的段落,比如在影片《哈利·波特与死亡圣器(上)》中,有一段介绍"死亡圣器"起源传说的动画即运用了皮影戏的风格,表现力神秘而古朴。影片制作人介绍这段动画灵感来自东方皮影戏和剪纸,模拟将玩偶用火光投影到幕布上的感觉,利用阴影的模糊和不定形来制作奇妙的动画。这段动画最终以3D的方式来呈现,不过画面本身还是带有2D的风格,运用MAYA软件进行建模,通过Zbrush软件进行位移贴图预处理,然后用Mental Ray软件进行渲染。至于场景之间的衔接段落,由Houdini软件自动生成,并且用RenderMan软件进行渲染。另外,长袍和新娘裙子的布料效果是用nCloth软件做出来的。CG监督在MAYA中搭建了一个流水线平台,最后用Nuke软件最终合成。

近年来文化保护工作从数字保存、在线展示向虚拟体验发展。如故宫博物院与日本凸版印刷株式会社合作成立故宫文化资产数字化应用研究所,共同打造"天子的宫殿"虚拟现实作品。国内一些著名遗址和景点,如圆明园、秦始皇兵马俑、京杭大运河、陕西乾陵、九寨沟等,也通过虚拟现实技术手段进行复原和虚

拟环境构建,使人们可以跨越空间和时间的界限在古代建筑和环境中体验身临其境的感觉。

中国有研究者建立数字文化博物馆。故宫博物院建设了故宫博物院网站,在网络通信平台进行博物馆资源信息的采集、加工和展示等。文化形态的复现、仿真等技术也日趋成熟,如敦煌研究院与浙江大学合作建设"敦煌壁画多媒体复原"项目,与美国梅隆基金会、美国西北大学合作开展"数字化敦煌壁画合作研究"项目,共同致力于敦煌莫高窟的数字化展示系统的建设。同时亦有学者致力于文化形态的动漫化,如研发动画编辑系统、动画绘制系统、动画制作软件、自动生成角色的软件等。

国外开展了大量的物质、非物质文化遗产的数字化保护研究工作,这些研究工作举世瞩目,如美国斯坦福大学、华盛顿大学与 Cyberware 公司合作的数字化米开朗基罗项目,罗马大学、费拉拉大学与加州大学伯克利分校合作的罗马大剧场数字化项目等。国外这些数字化研究成果可以为我国皮影戏的数字化工作提供理论和技术支持。

数字化制作突破非遗作为传统艺术的局限性,赋予其现代元素,消除其适应当今快节奏社会的障碍,并通过网络技术使其流传各地。值得注意的是,合理运用科技的同时需考虑如何保存非遗传达的情感以及它和人们的真实互动。

1.2.3 交互式皮影戏文化呈现

感官互动即体感互动,是更加直接地把身体潜能应用于自然且无意识(without thought)的交互过程。有研究者使用 Wii Remote 控制器结合计算机动画和人机交互技术模拟传统方式直接对虚拟皮影角色进行控制,并通过投影技术展示给观众;同时研究利用投影技术和 Wii Remote 的空间定位功能实现基于笔式交互的皮影动画创作系统,让动画表演和创作人员创作并编辑动画。也有研究者运用可穿戴传感装置设计自由交互的数字皮影系统。有研究从操作方式入手,用鼠标和键盘代替木棍来控制数字皮影。

国外有学者通过人机交互技术模拟传统文化交互方式对虚拟文化角色进行控制(如太极拳、武术、皮影戏等),并通过投影技术展示给观众。有学者在公共和教育方案中设计虚拟沉浸式文化体验,比如,卡内基自然历史博物馆的沉浸式"地球剧场"和基于游戏的文化遗产虚拟学习系统"荷鲁斯之门"。这类设计结合互动的叙述与内容,巧妙地平衡虚拟体验与虚拟文化遗产展示之间的关系。亦

有研究者运用可穿戴传感装置设计自由交互的数字角色系统。

在其他文化体验式保护方面,佩尔图·海迈莱伊宁(Perttu Hämäläinen)等人开发了一个名为混合现实东方武术表演的系统,通过一个浸入式体验装置,把武术过程和动作转化为实体化可视化的舞蹈或运动。

有学者基于太极运动,呈现了一个无线的虚拟现实体验系统,通过一个视频接收器和头戴式显示器来进行太极训练。

还有学者描述了一个穿戴式武术体验系统,用一个穿戴式拳击环来体验拳击比赛。

总的来说,极少数研究关注混合现实环境下的交互式表演;生成皮影动画的新型数字媒体与动画创作方案,为数字化非遗的保护和传承规划了新的合适的方向,皮影文化得以融入生活,人们得以亲身体验皮影文化带来的情感。

1.3　国内外文化情感研究概述

近些年来,随着认知神经科学和社会心理学的不断深入研究和发展,科学家们越来越深刻地注意到情绪在人类自身发展和相互协调作用中所起到的不可忽视的作用。人类机体的高级功能主要有认知(包括注意、学习、记忆)、情感、思维、决策,表现在外的有人格、行为、语言等。其中认知和情感两个过程构成了我们精神生活的主要内容。大量相关的神经生理学和心理生理学研究表明,在不同的诱发情绪状态下,由于人类机体对人类思维、认知和情感的综合控制以及各情绪在大脑中产生的神经机制不同,在表达这些情绪的时候就会各不相同,外化的表现包括行为、表情、语言等,内化则表现为人的感受和各种生理指标的变化。情绪往往都是瞬间的生理行为过程,甚至某些基本情绪(如恐惧、快乐、愤怒、悲伤、惊讶、厌恶)更是不受主观意识控制,而是自发进行的,这就给研究者们捕捉这些转瞬即逝的神经生理变化增加了难度,但也说明此部分研究相当重要。

现在还没有研究关注非遗与人的认知的联系,但是已有的研究成果为本课题研究提供了依据和帮助:在描述心理现象和认知状态的生理机制时,心电信息的测量可以为阐明心理和生理过程之间的关系提供强有力的证据。

人类很多的电生理信号中已经包含了丰富的情感信息。例如,当我们紧张害怕时,心跳会加速,掌心会出汗,血压会升高;而当我们感到愉悦放松的时候,心跳又会平稳缓慢,血压下降。因此,心电生理信息在表达人们情绪状态的连续

性、忠实性、无创性和非侵犯性上体现出了很强的优势。随着认知神经科学和情感研究的不断发展，心电测试特别是心率变异性指标评估，被越来越多应用于自主神经状态的中枢调节研究、心理过程和生理功能的根本联系的研究、认知和情感发展的估计等。心率变异性信号在一定程度上反映人认知方面的负荷，该领域的研究需要进一步深入。

国外研究团队通过对愤怒和愉快情绪下心率变异性短期频谱分析得出结论，愤怒和愉快情绪都引起自主神经活动的增加以及短期心率变异性的增加。还有研究者在一项情绪研究中将儿童和成人对情绪刺激的心率变化进行比较，发现儿童对情绪刺激显示出更显著的窦性心律不齐。心电评测在音乐情感研究领域也得到成果。一系列的研究表明，音乐欣赏和心率、心率变异性、血压、体温、肌肉张力等调节相关。比如相比于推荐歌曲，自选歌曲会持续引起强烈的愉快反应。另一研究监测得出听不同音乐可以引起不同种类的情感，而害怕和快乐的音乐相对于悲伤和平和的音乐会产生更大的交感神经活跃性。此外，心电测试在其他领域的运用，还有诸如武术套路运动员心率变异性和情绪状态的影响研究；开车行进中的心率变异性和情绪状态的影响研究；观影中的情绪变化研究等。

1.4 研究目标、研究内容、研究结构

针对非物质文化遗产历史性、时代性、共享性、多样性的特点，本书的研究目标如下所述（见图1.1）：

文化 情感 交互

图 1.1 研究目标关系图

（1）挖掘皮影艺术的珍贵精髓和内涵。希望在皮影戏理论的原始创新方面取得重要突破，通过生理实验掌握不同文化背景的用户对皮影戏的情感和认知

差异,为皮影戏的传承和发展提供可供参考的理论、方法与技术实施方案。

(2) 在系统开发方面建立支持体感交互的皮影戏原型系统。系统的建立将为验证研究方案和方法的可行性和有效性提供实验环境并为进一步研究奠定基础,并使基于跨文化情感和认知的皮影体感交互研究向实用化方向发展。

本书制定了如图 1.2 所示的研究思路图,其中包含了三部分主要研究内容,并图示了互相之间的关系。本研究以基于皮影戏的跨文化新型互动理论研究为核心,对不同文化背景的人进行基于皮影戏的情感差异研究和中国文化意象的情感趋势调研,以识别用户对传统皮影艺术的情感意图;并作用到皮影交互环境,在研究基于皮影戏的跨文化互动理论时,需要体感互动技术与方法的支撑。在研究以上理论和关键技术的基础上,实现多种皮影戏的体感互动原型系统,从而验证本书提出的跨文化皮影戏互动理论。

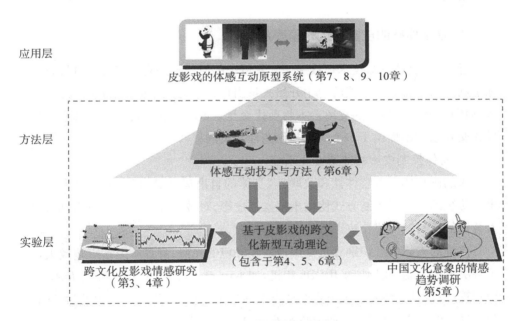

图 1.2　本书研究思路图

研究思路对应的具体研究内容如下:

1. 基于心电信号的跨文化皮影戏情感研究

重点研究观众欣赏皮影戏以及幕后表演过程时引发的与情感相关的自主生

理信号。在心电信号中,心率变异性反映了心脏交感神经和副交感神经活动的紧张性和均衡性,是评价自主神经性活动最好的定量指标。通过心率以及心率变异性的信号监测和采集,客观评价不同文化背景的人对皮影戏的情感感受。研究因素是①文化背景差异引起的观看皮影戏产生的情感差异,②欣赏传统皮影戏和艺人幕后表演所引起的情感差异。选用中国人、与中国文化背景差异大的美国人以及文化背景相近的日本人作为三类研究人群。

2. 对跨文化族群的中国文化意象情感趋势研究

通过针对杭州和上海地区多文化背景人群的大样本量的中国文化意象和皮影戏调研,对传统皮影戏色彩、结构、内容等方面以及民族意象认知进行调研分析,并结合基于心电信号的跨文化皮影戏情感研究,得出皮影戏传承和创新的要点和方法。

3. 基于体感的皮影戏互动原型系统

近年来,运动感知技术在数字交互领域中的应用已经有了突破性进展,以人体运动作为主要交互方式的应用开始大量出现。本书是保护传统皮影文化的一次创新和探索,将传统的皮影艺术与现代交互意识联系起来,而物理空间的可触摸式交互系统则提供了一个文化与创造性交叉的平台。

1) 身体控制皮影的体感交互系统

人的感官体现着整体性和关联性,身体的自由运动是自然的行为输入和输出。传统的皮影戏控制方式使用木棍操控皮影,对技艺和场地要求较高,应该探索合适的新科技方式让皮影戏能够自由操控。

传统的人体姿态识别算法受用户所在环境的光照、背景等因素影响较大,为了解决上述问题,我们拟采用深度相机,如 Kinect,研究基于 Kinect 的人体姿态识别算法;设计人体骨骼关节点与姿态的对应关系模型;研究复杂背景和不同光照条件下的姿态识别算法;研究皮影戏的自然操控方式。

2) 穿戴式皮影体感交互系统

通过穿戴式皮影体感交互系统,从人的基础感官出发,研究多元化的无线体感交互方式。同时设计数字皮影行为动作库,与捕捉到的用户行为进行匹配后,输出数字皮影信息进行展示。穿戴装置可以由用户在日常的时间内穿戴在身上,用户就能够持续地执行和输入指令,即与数字皮影进行交互。可穿戴交互系

统突出计算机显示、微处理器和输入设备，并且佩戴在用户的身体上。穿戴智能设备将交互方式转载到用户自由的身体，从而操控皮影，并同时通过实验验证所建立系统的信度和效度。按照本思路研究设计的系统，已在麻省理工学院的媒体交互实验室进行展示体验和信息交流；并在 TEDxMFZU（MFZU＝梅尔顿基金会、浙江大学）进行展示和表演。

3）感官扩增的皮影体感互动系统

面向用户的基于扩增现实概念的交互应用是一块新兴的研究领域。"扩增现实"是指把原本在所处空间内很难体验到的实体信息（视觉、声音、味道等），通过计算机技术模拟仿真后叠加进来，并被人类感官所感知，达到超越现实的感官体验，并提出一种实体产品中的"感官扩增"设计方法。针对目前可穿戴设备的使用方式和用户的行为层、动机层展开研究，设计一款皮影戏交互系统，使交互方式更直接、更自然，鼓励用户了解皮影戏文化。

4）融媒体下皮影手势交互系统

随着互联平台和多媒体技术的发展，非物质文化遗产迎来了一种能保留其"活态"特性的传播新途径——融媒体背景下的皮影戏文化数字化应用。新媒体传播呈现即时性、互动性、人性化以及个性化的特点。在融媒体语境下，结合界面手势的机理，探讨适合皮影文化的"手势交互"界面，探讨利用媒体融合发展的机遇，创新非物质文化遗产传播方式，优化非物质文化遗产传播路径，让非物质文化遗产传播焕发出新的生命力。

1.5　研究框架和章节安排

本书一共分为 10 章，做简要阐述如下。

第 1 章为皮影文化的研究背景和意义，结合国内外研究现状，对本书研究框架、主要内容和创新点进行了阐述。

第 2 章为皮影艺术及其价值和危机，"影"是光的魂，光下有着"操控者"的精神。皮影戏欣赏、皮影戏表演构成皮影戏，本章总结皮影艺术精髓，包括幕前欣赏七要点和幕后表演二要点。

第 3 章为基于非物质文化遗产的跨文化情感研究，探讨对非遗进行跨文化情感研究的必要性，及基于文化差异引起的情感认知差异的理论研究，并阐述情感监测评估的有效方法。

第 4 章为皮影戏的跨文化心电信号变化研究,研究观众欣赏皮影戏及幕后表演过程引发的与情感相关的自主生理信号。选择中国人、与中国文化差异大的美国人、与中国文化相近的日本人作为三类研究对象人群。通过心率变异性、心率的监测、采集、分析,得出不同文化背景的人对皮影戏的情感差异,总结基于皮影戏的跨文化新型互动理论。

第 5 章为跨文化族群对于中国文化意象的情感趋势调研,在杭州、上海的著名景区对中西方游客有关中国文化意象的情感趋势进行调研,包括皮影戏色彩、结构、内容等方面,并对中国民族意象认知进行调研分析。结合第 4 章得出的皮影戏传承、创新的精髓,汇总得出皮影戏体感互动系统的研究和实践方向。

第 6 章为基于感知的体感交互方式研究,解析体感信号感知、处理,体感呈现模式、机理,体感互动技术、方法,探讨数字化技术对于保护非遗文化的作用、价值,列举和分析典型案例,构建基于跨文化情感化研究的皮影戏数字体感交互模式。

第 7 章为基于深度相机的皮影空间控制体感交互系统。人的感官体现着整体性和关联性,身体的自由运动是自然的行为输入和输出。传统的皮影戏控制方式使用木棍操控皮影,对技艺和场地要求较高,应该探索合适的新科技方式让皮影戏能够被自由操控。基于深度相机 Kinect 的人体姿态识别方式,设计三维人体骨骼关节点与二维皮影操控的对应关系模型,实现有效的身体自由控制皮影戏的交互系统。

第 8 章为基于传感器的皮影穿戴式体感交互系统。从人的基础感官出发,研究多元化的无线体感交互方式。设计数字皮影行为动作库,与捕捉到的用户行为进行匹配,输出数字皮影动作,并对此系统进行用户验证实验,验证体感交互系统的信度和效度。

第 9 章为基于感官增强的皮影戏交互系统,把皮影戏表演在所处空间内很难体验到的实体信息,通过计算机模拟仿真后叠加进来,被感官感知,达到超越现实的感官体验。

第 10 章为基于手势交互的皮影戏融媒体交互系统,以"体验先行、鉴赏其次"的概念,对皮影戏在融媒体移动应用的设计要素进行研究,该系统已上架苹果应用商店(App Store)。

第 11 章为总结和展望,总结本书研究成果,并分析进一步能展开的工作。

文章的结构如图 1.3 所示:

图 1.3 章节结构图

1.6 研究创新点

1. 学术思想创新

（1）选题：以生理客观数据为依据，解构不同文化背景的人对非遗的情感认知机理，为非遗的时代性、共融性提供传播理论基础。媒介融合趋势下，运用人工智能方法，应用和拓展非遗研究成果。

（2）学术视角：研究弥补"文化—情感—交互"过程中的两个断点：①非遗情感认知和文化受众之间的断裂，使部分研究仅关注文化本身，忽略"人"这一主体在情感和交互过程中的重要作用；②欣赏和体验非遗的脱节。以往计算机技术

仅模拟性复现传统非遗,融媒体时代,可实现跨空间的沉浸式文化体验。

2. 学术内容创新

(1)解构文化与受众的情感黑箱,构建文化内容与用户情感共通模式。

(2)率先系统性研究非遗体验传播的数字化模式。

(3)推进跨文化传播的沉浸式体验模式,为中国文化传播达到民心相通提供理论依据。

3. 学术方法创新

(1)研究引入心电研究方法,研究不同文化背景的人与皮影戏之间的情感认知机理。

(2)构建基于人与皮影动作映射机制的皮影行为特征库,二维皮影戏的机械运动场景映射到人的三维运动。

(3)运用深度相机对皮影进行体感交互模型设计。

(4)基于扩增现实概念的皮影交互应用系统,达到超越现实的感官体验。

本章小结

非物质文化遗产是以人为核心的动静结合的艺术,特点是活态、流动、变化,欣赏和互动缺一不可。本书以非遗的认知机理为突破口,以不同文化背景人群的心理认知为中介变量,获取"认知—文化—交互"之间的认知和体验规律,并设计沉浸式体感交互系统。

本书撰写按照以下方案思路进行:提出问题,研究内容界定,非物质文化遗产的文化认知研究,面对不同文化背景的用户体验测试研究,跨文化情境下文化特征拟合研究,基于移动互联的跨空间体验设计原则和方法,基于非物质文化遗产的文化产品体验设计系统。

本书为非遗的分析领域提供新的方法,为文化的传承和创新提供科学理论依据,为云平台下文化体验模型的开发提供应用依据。同时,交互式数字信息技术在文化遗产保护领域的应用将传统的数字信息扫描、复现等发展为可以交互的信息展示,具有重要的理论意义和应用前景。

第2章
皮影艺术及其价值和危机

对于皮影戏而言，"影"是光的魂，光下又有着"操控者"的精神。皮影戏方寸之间表现的或喜或悲，亦忧亦喜，浩荡万马千军或二人含情脉脉，热闹或萧寂，往往是观众沉浸在里面，"操控者"本身也沉浸在里面。一曲终落，万籁寂静，无论上一秒上演了什么，下一秒都不会停留在幕布上。表演完毕，观众久久不愿离场，这就是皮影人的骄傲。

皮影欣赏、皮影表演构成皮影戏。结合已有皮影资料，本书总结了皮影艺术的九个经典要点。幕布前的欣赏七要点：①皮"影"；②皮影的雕刻化、戏曲化、地域化造型；③皮影造型的二维化视觉艺术；④皮影色彩的五色观；⑤皮影角色无表情式平面化戏曲动态性；⑥皮影戏文言式故事；⑦皮影戏的民族化配乐。幕布前的欣赏两要点：①皮影戏动态的表演技艺；②皮影戏营造的情感空间。

2.1 皮影艺术的源起和历史

"晚上吃罢晚饭，暮色当空，小镇比城市更早进入休眠状态。在黑夜略显空旷的街上，由于晚上有一场皮影戏，人们比平常热闹很多，夜幕中，大家三三两两从家中出来，手中拿着椅子或小板凳，不紧不慢的好像相约一样来到表演的场地。'当当当'三声锣响之后，原本熙攘嘈杂的环境像是被抽空了一般，顿时变得鸦雀无声，屋内的蜡烛都已熄灭，在黑乎乎的几秒钟内连每个人的呼吸声仿佛都能听到。突然，台中央的白幕布亮起了光，一个个手掌大小的人物形象跃然幕

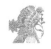

上，皮影戏开始了。"①

皮影戏是我国古代劳动人民利用"光"和"影子"的自然科学原理发明创造的一种通过光线照射影子活动来表演故事的戏剧形式，皮影戏也是目前我国乃至世界位移以平面造型为手段来直接进行演出的戏剧艺术品种，入选世界非物质文化遗产代表作名录，说明了这种民间艺术的魅力和价值。

中华民族历史源远流长，皮影戏历经两千年来的发展和衍变，在我国流传地域广阔，在不同区域的长期演化中，形成了不同流派。这些受地域多样性影响形成的皮影戏表演风格、奏乐唱腔、舞台风格、皮影道具制作及其对当地艺术文化的意义，统称为中国传统皮影艺术。

关于皮影戏的起源，目前大致有两种说法：一说最早诞生在两千年前的西汉，发源于中国陕西省，成熟于唐宋时代的秦晋豫，极盛于清代的河北省；另一说则以文字史料为依据，认为皮影戏是距今1000多年的宋代发明兴起的。历经数千载，由于年代久远，前者说法已不可考，所以以文字史料记载为准，但仍能从唐代的史料中探出皮影戏的影子，正所谓"隔帐陈述千古事，灯下挥舞鼓乐声。奏的悲欢离合调，演的历史奸与恶。三尺生绢作戏台，全凭十指逞诙谐。一口道尽千古事，双手挥舞百万兵。一张牛皮演绎喜怒哀乐，半边人脸收尽忠奸贤恶"，这正是融文学、戏剧、音乐、美术于一体的皮影艺术的真实写照。

盛唐时期，丝绸之路和政治经济文化中心大唐都城长安一带，俗讲僧以诵说唱形式宣讲佛经和佛传故事，道教道士也以俗讲说唱的形式宣讲《道德经》和道教教义。这种佛、道挂图俗讲，发展为悬灯隔纸以纸影与皮影说书。至今陕西省渭南市华洲区皮影戏仍沿称"隔纸说书"。

到了宋代，皮影艺术与说唱艺术结合，成为当时兴盛的市民文艺之一种，宋代著名风俗画家张择端的《清明上河图》描绘的汴梁的市井游乐中，就有傀儡影戏之类。宋代影戏的繁盛还表现在制作镂刻皮影玩偶的艺人，成为见于记载的专门行业。

从13世纪的元代起，中国皮影艺术随着军事远征和海陆交往，相继传入了波斯、阿拉伯、土耳其、暹罗、缅甸、马来群岛、日本以及英、法、德、意、俄等亚欧各国，成为最早走出国门的戏曲艺术之一。

① 良子. 皮影[EB/OL]. (2017 - 11 - 12)[2019 - 02 - 24]. https://mp. weixin. qq. com/s/jTDy185T5GAa0Ue Hbj8hmQ.

明万历中叶以后,西方传教士开始来我国传教,他们一方面向中国输入近代西方科学技术,另一方面也把中国的优秀文化成果介绍到国外。公元 1767 年,来华传教的法国神父把中国皮影戏带回法国,在巴黎和马赛表演时,引起轰动,随后又传至英国。特别是当德国大文豪歌德看到了中国皮影戏后,认为皮影戏是中国艺术的瑰宝,应该让全世界的人都能享受到这种集科学技术和表演艺术于一身的东方发明。他在 1774 年和 1781 年,两次做过宣传介绍,使得中国皮影戏一度风靡欧洲。欧洲可以说是整个幻灯和电影的发祥地,然而不可否认,中国皮影戏的智慧之泉曾经滋润过这块发祥地。

清代初叶到中叶,是皮影戏的全盛时期,河北、北京、山东、山西、东北、陕西、湖南等地区,都曾盛行过皮影戏。很多皮影艺人子承父业,数代相传。无论从皮影玩偶造型制作、影戏演技唱腔还是流行地域范围看,皮影戏都达到了历史的巅峰。然而,中国皮影艺术的发展也并非一帆风顺,它曾历经风雨劫难起落兴衰。清末曾有些地方官府害怕皮影戏的黑夜场所聚众起事,便禁演皮影戏,甚至捕办皮影艺人。日军入侵前后,又因社会动荡和连年战乱,民不聊生,致使盛极一时的皮影行业万户凋零,一蹶不振。

1949 年后,全国各地残存的皮影戏班、艺人又开始重新活跃,从 1955 年起,先后组织了全国和省级的皮影戏会演,并屡次派团出国访问演出,进行文化艺术交流,取得了颇为丰硕的成果。但到“文革”时,皮影艺术再次遭遇“破四旧”的噩运,使广藏于民间的皮影家底毁失殆尽,传艺断代。改革开放后,传统文化虽有复苏,但在现代多元化传媒方式和流行文化娱乐形式的冲击之下,皮影戏的濒危处境仍难扭转。

随着全球化、现代化进程的加快,新的高科技的娱乐形式几乎占领了整个娱乐市场,给皮影戏带来了巨大的冲击。尽管如此,皮影这一古老的艺术形式,在造型、制作、表演方面仍具有独特的经济价值和文化价值。

2.2　传统皮影戏的经济价值

1. 皮影的商业价值

皮影的美术造型主要来源于古代壁画、佛像、戏曲脸谱、戏曲服装、民俗装束与剪纸等民间艺术。为了适应皮影玩偶在屏幕上横向活动的要求,皮影艺人们

采用了大胆夸张、合理变形的艺术手法，一般运用正侧面单目的造型。就整体而言，皮影的造型特点往往是整体上简约，而形体的内装饰较为丰富，做到了民间艺术造型"繁"与"简"的有机结合。皮影是地道的民间手工艺品，这种蕴涵丰富的工艺品可以独立于影戏之外，成为一种独立存在的艺术形式。制作精美的皮影玩偶可以作为手工艺品供人们欣赏，也可作为室内的装饰品，点缀生活的空间，为在都市工作的人群带去极具乡土气息的手工制品。

2. 皮影操作的商业价值

皮影戏所使用的皮影玩偶是可以灵活运动的，在皮影玩偶的头、两手、两下臂、两上臂、上身、下身和两腿十一个部件的关节点处，是用线或环缀起来的，脖领前订上一根铁丝连接支撑皮影玩偶的操纵杆，叫作"脖签"，在两手端处用线各拴一根铁丝连接两根操纵杆，叫作"手签"。在表演皮影时，可以用一只手握脖签，一只手握两根手签进行操作表演。在美术教学中可以让学生学习皮影玩偶的制作，锻炼学生的动手、动脑能力，激发想象力，皮影玩偶制作好后就是每个人都可以用双手玩耍的娱乐品，也可以把皮影玩偶制作成玩具，作为商品出售。

3. 组织皮影剧团表演的商业价值

弘扬皮影戏这一传统艺术，发挥其商业价值，需要找到仍然健在的老艺人，组织皮影戏班社，请老艺人亲自教授皮影的制作与操作表演，培养皮影戏的人才，恢复皮影戏的演出活动，比如，到社区、公司、大学、中小学、幼儿园、旅游景点、娱乐场所等地进行现场表演，不仅丰富人们的文化生活，而且具有投入少、回收快的优点。

2.3 传统皮影戏的文化价值

1. 皮影玩偶设计工艺的文化价值

皮影玩偶的设计与制作，为美术设计提供了素材，且提供了广阔的展示空间。民间艺术与专业创作之间存在相互渗透、相互依存、相互影响、相互转化的关系。一方面，现代艺术从民间艺术中汲取营养，无论是创作手法、表现形式，还

是作品中渗透的民族精神,都将为新的产品提供积极的经验和有益的启示。民间艺术作为现代人文化生活中的一项重要内容,越来越显示出更大的发展空间。形式的借鉴、营养的吸收和文化基因的承传,是皮影文化价值的意义所在。

同时,皮影戏的幕影表现形式,采取了抽象与写实相结合的手法。其脸谱与服饰造型生动而形象,夸张而幽默,或纯朴而粗犷,或细腻而浪漫。再加上雕功之流畅,着色之艳丽,通体剔透和四肢灵活的工艺制作效果,着实能使人赏心悦目,爱不释手。

2. 皮影戏剧情的文化价值

皮影戏的剧目中所表演的内容多是直接源于百姓喜闻乐见的故事,以简单的故事情节阐述一些深刻的道理,所以它常常能为人们的日常行为提供一种伦理探讨。因此剧目中包含的故事情节,以及反映出的民风、民俗、俚语等,是调查、采集民间文化素材的有效途径。

3. 皮影玩偶设计工艺的文化价值

皮影戏的表演精彩动人,演出装备轻便,唱腔丰富优美,堪称中国民间艺术一绝。在不同区域的长期演化过程中,皮影戏的音乐唱腔风格与韵律都分别融入了当地民族器乐、地方戏曲、曲艺、民歌小调等音乐体系的精华,从而形成了异彩纷呈的流派。所以,皮影戏的唱腔音乐是在不同地区民间音乐的基础上发展起来的,没有统一的腔调,板式丰富、灵活、多变,在我国音乐领域里与其他乐种起着互相取补、互相促进的作用。

在进行现代音乐创作时,这些素材就是不可多得的民间音乐素材,具有潜在的借鉴价值。不仅如此,皮影戏还对国内外文化艺术的发展起一定的作用。有不少新的地方戏曲剧种,就是从各路皮影戏唱腔中派生出来的。中国皮影戏所用的幕影演出原理,以及皮影戏的表演艺术手段,对近代电影的发明和现代电影美术片的发展也都起过先导作用。

4. 皮影戏的美学价值

民间艺术是劳动群众创作的一种朴素的、自由的表意形式,其特点之一是地域性强,拥有与众不同的"文化遗传基因",表现出各民族、各地域不同的文化内涵和艺术思维,皮影戏有着独特的艺术表现特征,将丰富的社会文化内容与独特

艺术表现形式有机结合在一起。在中华民族几千年的艺术发展史中,皮影戏这一民间艺术,真正体现了人与人、人与自然的和谐统一,体现了匠心独具的技术美,也体现了中华民族的传统美德。

世界其他几大文明的消失无一不以文化的消失为标志,中华文明血脉之所以绵延至今从未间断,民族民间文化的承续功不可没。皮影艺术,在当前各种艺术形式激烈竞争的环境下,要取得一席之地并获得更大发展,必须在保持独有的风格同时,不断地改革与创新,使这一传统艺术与时代接轨。在皮影的造型设计与制作上,在皮影的剧本、编导、音乐、表演与配音上,在组织、宣传与经营服务上等方面有突破性改革和创新,给人以耳目一新的艺术享受,中国皮影这一民间传统艺术才能走出低谷,重展魅力与风采,在新时代的潮流中泛出晶莹的浪花。

2.4 传统皮影艺术及其价值

"皮影虽然只有巴掌大小,但刻画都极为精妙,连妇人的朱唇睫毛,头上的玳瑁和腰间的珠光都极为生动。在一方小小的白幕上可以有千军万马,可以是十万八千里,全凭幕后'操控者'的意念,一个形象五个关节却被演绎的如此生动不仅靠手上功夫,还讲究'唱念'本领,再和着'乐队'的伴奏,无论怎样的天地,怎样的故事传奇,都被活灵活现地展现在白幕上。"①

传统皮影戏常常通过戏曲的交互表演方式来寓教于乐地传达中国历史上社会和文化的信仰和习俗,比如一种特殊的生活方式、民间传统的节日。在古代中国,皮影戏是很受欢迎的民俗艺术,古时候艺人挑着装表演皮影戏材料的箱子在各个城市表演。

皮影艺术包括剧目、唱腔、造型、工艺、流派等方面,涉及戏剧学、民俗学、图案学、美学、艺术心理学等学科。沿袭传统戏曲的习惯,皮影人物被划分为生、旦、净、末、丑五个类别,特别的是,每个人物都由头、上身、下身、两腿、两上臂、两下臂和两手十一件连缀组成,表演者通过控制人物脖领前的一根主杆和在两手端处的两根要杆来使人物做出各式各样的动作。精品皮影以透明度大、立体感强、刻工精细、造型诡秘且规范为特点,皮影人物既便于演出,又能欣赏,所有造

① 良子. 皮影[EB/OL]. (2017-11-12)[2019-02-24]. https://mp. weixin. qq. com/s/jTDy185T5GAa 0UeHbj8hmQ.

型和雕刻工艺都成为体现中国远古文化的符号。

国际电影史理论界公认,皮影戏艺术是世界电影的先驱,是电影和动画的鼻祖,融合音乐美术、雕刻、戏曲、光影、动作、表演等多种艺术形式,是一种古老的综合艺术。所以皮影是动静结合的艺术,既可以欣赏又可以互动表演。本书从这两个角度来解析皮影戏传统皮影戏的精髓,一是皮影的欣赏,二是皮影的交互表演。

皮影欣赏是人们常关注的话题,结合已有皮影资料,本书总结了九个经典要点,如表 2.1 所示,下文逐一进行阐述。

表 2.1　皮影文化精髓解析

	幕布前:皮影欣赏		幕布后:交互表演
1	皮"影"	1	皮影戏动态的表演技艺
2	皮影的雕刻化、戏曲化、地域化造型		
3	皮影造型的二维化视觉艺术		
4	皮影色彩的五色观	2	皮影戏营造的情感空间
5	皮影角色无表情式平面化戏曲动态性		
6	皮影戏文言式故事		
7	皮影戏的民族化配乐		

1. 皮"影"

皮影戏又称"灯影戏",通过灯光把雕刻精巧的皮影映射到屏幕上,由艺人们在幕后操动皮影玩偶。

人们看到的是皮影玩偶通过灯光照射投射到幕布的剪影,是一种虚实结合的效果。皮影戏是一种借助灯光照射玩偶剪影来表演剧目或故事的民间戏剧,也叫"影中戏"。"影"是皮影文化韵律感的重要表现之一,是皮影戏的精髓。

2. 皮影的雕刻化、戏曲化、地域化造型

皮影造型凝练,不追求写实效果,而是抓住人物特点进行夸张处理,用线条将现实形象中的细节、不规则因素概括成抽象的形象,把装饰、夸张、观赏的审美艺术同表现力的时效性有机地结合在一起。皮影人物的善、恶、忠、奸往往通过

几条线交代清楚，即"但求神似，不求形似"。皮影人物和景物的造型创作，属于我国民间美术的范畴。创作手法结合写实与抽象，进行平面化、艺术化、卡通化、戏曲化的综合处理。一般人物形象都采用侧身五分脸或七分脸的平面形象。从日常生活中挖掘元素并且大胆夸张，来源于生活又高于生活。但是皮影人物多为古时候人物和鬼怪造型，场景布置是古代风格，可能不能很好地被现代人理解和接受。

皮影雕刻用刀十分讲究，要求刀法流畅，回转圆润，尤其是镂空的面部线条有如拉丝，雕得细如发丝、犀利剔透，工艺水平十分高超。不同地域的皮影雕刻手法也多种多样，例如，西部皮影雕法细腻平滑，用刀流畅；北部皮影雕工以精细见长，刀法精巧、干练；南部皮影刀法概括、凝练，形态较大。皮影镂凿图案也很丰富，有雪花、万字、富贵、梅花、鱼鳞、松针、星眼等纹样。

由于皮影要与戏曲协同演出，同时受各种曲艺形式的影响，因而皮影人物形象的第二个特征是造型的戏曲化。皮影的人物形象通过程式化的形象来表现人物的刚柔美丑与善恶忠奸。然而，皮影与脸谱相比又有所不同，脸谱虽然表现的也是程式化的人物特征，但表演者可以弥补这种程式化的不足，皮影则是通过人的机械化地操作道具来表现人物特征，这就要求皮影的表现形式更加抽象和个性化。

对于文雅秀丽的生、旦角色，一般都采用阳刻的形式，以表现其纯真嫩白。对于花脸、丑脸角色，则多采用阴刻实脸形式，以利于勾勒面部各种形态和色彩，有时也为使面部造型在影像上显出更大的色彩反差而采用实空结合的脸型，从而达到更好的艺术效果。对于丑角，为了露出双眼，一般设计成七分脸，以加大刻画的余地，扩大脸部的表现范围。对于骄悍和老年的特征，也较多用阴刻实脸型，但也有用阳刻空脸型的，不过要在空脸上增加几条面纹。为了节约成本和方便收取，皮影的发型、头饰、巾帽和服装等一般是按人物的行当身份来分类设计的，除少数特定人物需要特别设计外，大多数人物的发型、头饰、巾帽和服装等都是可以通用的。

我国幅员辽阔，皮影艺术分布广泛，经过长期的发展自然也就形成了风格各异的不同流派。这就是皮影的第三个特征：造型的地域化。从大范围上讲，可以分为西部与北部两大区域。其中西部以陕西皮影为代表，而北部则以河北皮影为主。

以陕西为代表的西部皮影人物造型质朴单纯，富于表现性，同时又具有精致

工巧的艺术特色。首先,从整体上看,轮廓整体简约,线条优美生动有力,变化富于韵味和动势。面轮廓线不涂色,人物的须发基本是用真发贴上去的。皮影的人物、道具、配景的各个部位,常饰有不同的图案。花纹繁丽而不拖沓,简练而不乏味。

以河北为代表的北方皮影的人物造型淳朴粗犷而不失典雅。面容轮廓线着黑色,幕前观看时十分清晰透亮。人物身条浑厚,手指抽象简洁。人物的须发多数用皮刻成,除甩发用黑线制作外,一般不用真发。

其他地域的皮影造型也是各不相同,呈现出各自的地域特征。例如,山东皮影质朴粗犷,色泽古拙、刻工劲健,民间特色较浓,接近剪纸风味。唐山皮影则是雕镂精细、造型优美。

3. 皮影造型的二维化视觉艺术

皮影的制作方式和表演方式决定了其造型平面化的特征,也就是说皮影玩偶展现出来的只有侧面而没有正面。皮影大致分为头茬、身段、衬景与道具三大部分。

头茬指的是皮影人物的头部造型,人物的区分主要在头茬,如生、旦、净、末、丑角色的区分,专人专脸,一个身段可以用在几个头茬上。头茬分为脸谱和头饰两部分,脸谱与戏剧脸谱类似,有很强的装饰性。面部五官一般是侧面表现,但又结合了正面的特征,如眉毛、眼睛采用单只眼的正面造型,而鼻与嘴用侧面,这样能够更好地反映出一个人物的特点。

身段又叫戳子,有龙袍、官衣、各式褶子、铠甲、帅袍、仙衣、鬼神身段、变化身段等。无论哪种身段,所采用的手法都是一致的。服装上饰有各种花纹图案,如牡丹、菊花、松、鹤、福寿团花、龙、蟒等。这些图案除了根据人物角色、身份来决定外,还根据身段的造型来变化,就如剪纸中很多动物身上装饰的花卉图案一样,主要起美化作用,实际功用就是透光,非但不会影响人物形象,还会锦上添花。当光透过这些美丽的图案时,人物形象更丰满。这些花纹也尽量依据人物的侧面像来组织,使人物像具有二维的空间感。

衬景与道具起交代环境、深化剧情的作用。它不受戏剧舞台客观条件的限制,有着更大的发挥余地,二维似乎比三维更自由。像天上飞的、地上跑的、水中游的等戏曲舞台上不能出现的景物和形象,在影戏中都可以表现。衬景与人物道具同刻在一块牛皮上,一个戏片就是一个场景。这样,一个场景就是一幅画,

它的构图，人物与景的关系，景与景的穿插，人与人的聚散等都至关重要，把平视、俯视、仰视糅合在一起，不受空间局限，把各个角度的美陈设在一个平面上。

皮影从头茬、身段到衬景、道具，都采用以侧面为主的多角度造型，表现正侧面物像的同时，把前侧面、后侧面、背面的特征都表现出来。影子身段服装，自领口向下，为六分前斜侧的身段，腰部为全侧面，腿部又采用一前一后的表示法。虽然各部分的角度不同，但整个组合起来，却又使人感到非常协调、合理。这样就使整个人物服饰上至头盔下至足履，最完整地表现出来，最终形成一种二维空间。

尽管是平面造型艺术，但皮影制作时将空间感和立体感融入造型。皮影人物的造型使用了中国的散点透视技法，不受现实焦点透视的限制，可从不同的视角展现人物的特点。比如人物脸部轮廓线属于侧面，但是眼睛和眉毛是完整正面形象。因此皮影的造型中会出现平视、俯视、侧视、仰视的不同角度被综合在一个平面上的效果，还原物体形象，形成一定的立体感。比如侧身五分脸或七分脸的平面形象，腰部为全侧面，腿部又采用一前一后的表示法。我们在审美时，快感就是想象意图与目的性相适应产生的，皮影的侧面造型就是利用这种美感、快感给予观念的想象，言语的冲动。在侯马皮影中，皮影人物基本上采用半侧面造型与正侧面的脸造型（五分脸）。尽管这不符合透视的原理，但是符合群众欣赏的习惯。威廉·贺加斯（William Hogarth）在《美的分析》中说："大部分处在透视角度的对象，以及侧面头像，比正面给人更多的快感。"皮影造型的二维化将侧面和正面相结合。中国的传统文化是很平面化的，即图案化，从来没有三维形式。外国的绘画艺术注重具象形态，重视细节，而中国是几千年大写意风格。二维化的形式是中国传统文化的一部分，皮影人物造型透出的和谐美、均衡美、气韵美，使皮影具有丰富的想象力和独特的创造力。皮影的造型是通过长期的实践与观察而创造出来的。皮影的二度空间造型的特点，使皮影具有丰富的想象力和独特的创造力。这是从实际生活逻辑向艺术逻辑的转化，赋予了皮影艺术强烈的装饰特征和鲜明的民族特点。

4. 皮影的色彩五色观

皮影艺术总是散发着迷人的艺术魅力，让人爽心悦目、爱不释手。作为一种独特的艺术形式，皮影在色彩运用上有独到之处。皮影色彩的规律受中国传统色彩的五色观影响，着色基本上以红、黄、黑、绿、青为主。中国古人认为一切事

物的形成皆是由金、木、水、火、土五种物质变化产生而来，"五行"的观念产生了五色。古人把五色和五行对应起来，形成了东方美学的五色观。多用象征手法，比如红色的精忠，黑色的勇敢，黄色的狡猾，白色的奸诈，具有浓厚的民族传统装饰性风格。色彩的设计有主观性，民间艺术的色彩是源于人最本能的色彩，是人内心感情的真实体现。艺人是希望根据时代和角色特征来绘制皮影的色彩。

5. 皮影角色无表情式平面化戏曲动态性

皮影戏区别于真人戏曲，前者是没有表情的角色呈现，后者由表演者的脸部表情配合情节的表达。皮影戏是通过艺人操作，使原本静止的皮影角色之间呈现平面式互动，以此来表现人物特征，或者说皮影戏是艺人营造的生动表演场景，通过皮影来表达自己的情感。这就使得皮影的表现形式更加抽象和个性化，动态戏曲方式更加平面化和韵律化，熟悉传统中国文化的人在观看时能得到更好的共鸣。

6. 皮影戏文言式故事

皮影戏内容的取材来自中国的历史神话故事和民间故事，可以分为人物情感类故事和小品类故事。台词以古文言文对白为主，现代人可能难以理解。

7. 皮影戏的民族化配乐

皮影，世人称为"戏剧艺术的活化石""活的绘画"。音乐旋律和谐，唱腔急缓有序，行腔委婉曲调柔和。小小的方寸之地，却能再现场面宏大的历史画卷，加上跌宕起伏的剧情，常让观者为之动容。所以民间有"牛皮人人淌眼泪，为古人担忧"的俗语。

乐曲取自民间，悦耳动听，旋律相对单调。伴奏为中国古代乐器：一般有四玄、二胡、板胡、唢呐、渔鼓、梆子。由于皮影戏在中国流传地域广阔，在不同区域的长期演化过程中，其音乐唱腔的风格与韵律都吸收了各地方戏曲、民歌小调的精华，形成众多流派。皮影戏的乐曲是极具中国民族化韵律特征，俄国马克思主义政党创始人之一的普列汉诺夫曾说，对于一切原始民族，节奏具有真正巨大的意义：这是原始民族在长期的生产过程中逐渐产生的节奏感，这种从劳动过程中形成发展起来的节奏，不自觉地应用到审美活动中。

皮影是一种二维空间的造型，更是动静结合的艺术，需要人的参与活动才能

发挥其艺术特色。换言之,皮影是以一种道具的形式存在的,它是为"戏"服务的。如果离开了"戏"单纯地谈皮影,就会使皮影的艺术失色。

皮影的交互表演是皮影文化中不可分割的重要一部分,却常常被忽略。与以往研究重点关注皮影戏的欣赏不同,很少有研究讨论皮影戏的表演以及这个过程营造的场景和氛围。本书的研究将对其进行关注。

(1)皮影戏动态的表演技艺。皮影戏表演,戏台规模不大,有时候戏台只有一米半长、一米高左右,但幕后的工作却不少。皮影戏团成员约七八人,分工明确,有人负责乐队,有人负责表演,有人专职主唱,有人负责附唱。

皮影艺人表演时,在白色幕布后面,一边操纵皮影,一边演唱,同时配以打击乐器和弦乐,具有浓厚的乡土气息。皮影玩偶的形态是"光影间跳动的精灵",是幕后表演者为皮影玩偶塑造了灵魂。幕后的艺术家用木棍连接皮影玩偶的关节点来灵活地控制皮影,展现生动且富有情感的与观众有交流的皮影表演。皮影戏表演可以根据表演者的心情、想法以及场合,即兴表演,并与观众实时互动。在演出时让静止的皮影角色活起来,静中有动、动中传神。

(2)皮影戏营造的情感空间。皮影戏塑造了一种观众轻松坐在一起欣赏、交流、闲聊的情感氛围,营造了一种具有人文意义的社会环境,这是中国审美传统的精髓之一。孔子提出"艺术可以群"的观念,也就是说:艺术可以在社会人群中交流情感,从而使社会保持和谐。孟子认为审美不是自私的一个人欣赏,而是与别人共赏,与别人发生情感的交流和共鸣,这样能够大大地提升审美的愉快感。这种氛围是皮影文化作为中国传统民间文化反馈,是中国历史文化情感的重要部分。

2.5 传统皮影艺术的文化情感维度

从皮影戏静态艺术价值分析,其造型独特,细节雕琢耐人寻味。皮影的不同造型和设计自然地反映了体现当时民众的思想情感和对美的观念,体现当时民间文化和情感的内涵,蕴含民间审美的趋势。如用于收藏欣赏的皮影,可以修身养性、提高艺术鉴赏力、提高自身文化素质,并且好的皮影藏品有保值增值的艺术价值。

从皮影戏动态艺术价值分析,用双手耍弄皮影玩偶,表达动作,既可抒发感情,又可以练习配音,手、脑、口、心同时联合运动,有益于身心健康。而作为民间

传统戏剧,皮影戏不仅展现了其艺术魅力和功能,同时它的演出和民俗活动也有着紧密的关联,民众从事的艺术活动,关联着比审美意义更加宽泛的社会生活意义。这种更宽泛的社会生活意义是皮影戏赖以生存的根基。简言之,皮影戏本虽没有生命,却通俗易懂,表现力强,演示着喜怒哀乐。皮影戏本身无情感,却被表演者和看客寄托于感情,通过表演来述说情感和文化。

2.6　传统皮影艺术面临的问题

皮影戏曾经影响地方戏曲的发展,也曾是中外文化交流先驱。1781 年德国诗人歌德以中国皮影戏形式演出了他的剧作《米娜娃的生平》和《米达斯的判断》。1767 年在中国传教的法国神父居阿罗德曾把影戏的全部形式及制作方法带回法国,并在巴黎和马赛公开表演。20 世纪 80 年代,川派皮影代表人物王文坤先生应邀到奥地利金色大厅演出皮影戏。皮影戏鲜明的艺术特色广受世界艺术家青睐,至今在瑞典斯德哥尔摩人类博物馆,法国电影博物馆,德国的慕尼黑、柏林、奥芬巴赫、吕贝克博物馆,英国伦敦大英博物馆,纽约美国自然历史博物馆,波士顿美术博物馆等都收藏着大量的中国皮影精品。20 世纪 70 年代,皮影艺术家高淑芳应邀到德国奥芬巴赫皮革博物馆整理鉴定该馆收藏的 3 200 多件中国皮影。

然而被誉为"一口道尽千古事,双手挥舞百万兵"的皮影戏,曾有过辉煌的过去,它的现状却堪忧。在电影、电视、卡通漫画、流行音乐等各种现代文化样式的冲击下,中国传统皮影艺术正在被边缘化,甚至面临消亡的危险。

1. 制作的局限

传统皮影戏受表演道具特性的局限,视觉表现缺乏艺术冲击力。皮影戏腔调虽悦耳动听,但旋律毕竟单调。剧目台词以古文言文对白为主,略微晦涩难懂,难以迎合现代人。故事情节冗长,节奏进展缓慢,主说唱基本一个人承担,言语稍枯燥,不具备现代人物性格的多样性。这些特征使得人们对皮影戏这门传统古老的艺术产生陌生感和距离感。

2. 表演、唱词与剧目的困境

皮影戏班面临消亡,出现演老戏没观众,排新戏没资金的困境。历史上皮影

戏兴旺时上演的剧目有一万多出，现在能够演出的剧目不足一百出。而皮影艺人如今的境况和皮影戏的传承堪忧。传统皮影戏的传承主要靠家传、师传和随团学艺，皮影戏演员练功苦、演出条件差、收入少，年轻人不愿学习，后继乏人。传统剧目、操作表演、唱腔曲牌甚至面临人亡艺绝的境地。皮影的雕刻也已转入工艺品市场，工艺程序被简化了，真正演出用的皮影玩偶雕刻制作技艺面临失传。

3. 新一代人对皮影艺术的忽视和隔阂

传统表演形态与城市观众观念之间，皮影演唱习惯、剧目内容与城市观众欣赏心理之间都存在诸多根本性的"不兼容"。此外，皮影进城演出，在增加艺人收入的同时，却渐渐远离了皮影负载的诸多传统价值观念，而这些传统价值观念是皮影的灵魂所在。与此同时，皮影的故事保留原始风貌，不太被现代人理解，人们对于皮影的理解局限于这是一种复古的图腾艺术，而皮影戏表演时的情感互动很难再对观众有感染力。如今多媒体文化的多样性，对传统皮影艺术也产生了一定冲击。

4. "活"态皮影的流失

皮影戏的表演方式限制了其在各族人民间的流传。政府层面多采用博物馆式静态保护方法，"切片"式保护也必将促成"皮影孤岛"，隔断皮影与原生态背景的联系，任何人为分割后的文化"切片"都会因缺乏生态背景而窒息。联合国《保护非物质文化遗产公约》中对"非物质文化遗产"的定义强调的是"代代相传"，记谱、实物、录像、录音、图片等方式只是在静态保存已逝的过去，面对活态的现时，才有可能延续皮影的未来。人是非物质文化遗产的重要承载者和传递者，他们承载着非遗相关类别的文化传统和精湛的技艺，他们既是非遗活的宝库，又是非遗代代相传中处在当代起跑点上的"执棒者"和代表人物。简言之，艺术的传承主要是人来传承，需要有群众基础，有情感共鸣。

皮影戏的传承迫在眉睫，更好的传承和保护必须立足在传统的基础上发展创新。适应时代的发展，才能使这门古老的艺术焕发新的光彩。实际上观众的多少是一回事，保护这种文化传承则是另一回事，必须是在保护基础上的发展和传承。当然，也存在年轻人认可与接受的问题。需要思考传承传什么，不仅是将皮影技术传下来，而且要将民间艺术的神、艺术的感觉传下来。

5. 传统皮影难以适应现代传播文化的发展

中国不再是过去的传统封建社会,整个中国当代文明是一种多元文化与艺术纷呈的现代文明。从社会存在的基础来看,已经不是先秦两汉到清末的封建农耕文明和自给自足的小农经济,现如今,整个中国与世界同步,甚至在经济领域已经趋于领先一极,包括皮影戏在内的全球化视野下的中国传统艺术,不得不受到现代化极大的冲击,在现代电影、电视、网络视频、手机视频面前,传统艺术无论怎样精彩,也不得不在时代面前露出尴尬的表情。观众决定艺术存在的价值,没有观众,其艺术本身就必然走向死亡。

现代传媒是一种以数字化为特征的传播,而传统的皮影都是手工制作、现场搭建舞台的艺术,几乎与数字化没有一点关联,皮影的技术与艺术都已经远远落后于时代。从传播的特点来看,中国的皮影依然采用作坊生产与乡间游走的方式演出,皮影无法争取到自己的“核心竞争力”。

6. 皮影的民间传播方式已经走入绝境

皮影从古代开始流行,一直是民间艺术,通过民间艺人的演绎来完成。虽然历史非常悠久,甚至中国任何舞台艺术都没有产生像皮影这样的深远历史价值和传播价值,但皮影的传播一直是民间的,皮影艺术传播者都是农民,有些甚至连字都不认识,靠家庭祖传下来的纯粹手艺,或者是师傅传递给徒弟的手艺,没有严格正规的艺术标准,学到的是手艺精湛,但并不是艺术本身的精湛。

在传播对象方面,皮影面向的主体是乡间农闲时期的农民,在封闭保守的时代里,能听到、看到皮影里的神话传说、历史演义故事,对面朝黄土背朝天的农民来说是莫大的精神享受。在现代社会,这种走乡串村的民间传播方式已经失去了市场。改革开放以来,中国农村发生了巨大的变化,农民已经不是传统的农民思维和对艺术的粗浅满足。

传统的皮影市场在农村也在缩小,除非在非常偏僻的农村,人们可能还保持着对皮影剧团的热爱。事实上,皮影在中国广袤的农村,也已经逐渐退化为老人们的一种追溯岁月的忆旧幻影。对于皮影来说,作为一种猎奇行为暂时性观赏大家可以接受,但作为长期性的一种艺术予以表现,民间化的道路在当代是无法成功的,皮影的民间传播走向了绝境。

7. 皮影传播组织的分散与信息封闭

目前散落在各个地方的中国皮影剧团依然是零散的、松涣的、随意的自我管理与自我约束的民间分散机构,而没有一个由上级政府组织的统一的皮影管理机构,连民间的"中国皮影协会"都没有设立。

最近几年,北京皮影路家班第六代传人路海先生发起创办"中国皮影艺术工艺协会",旨在关爱袖珍人,为广大袖珍人提供一个学习、表演皮影戏的平台。在路海先生的带领下,通过授予皮影制作及表演技术,能够让他们通过自己的双手学到一技之长从而获得经济独立。全国各地皮影人很少有机会聚在一起探讨中国皮影发展的前景、状态、艺术切磋、艺术改革等问题。国家几乎没有给皮影艺术设置专门的官方机构与研究机构,皮影依然在一种非组织形式的自生自灭状态下黯然挣扎。笔者曾经有幸前往杭州南山路 210 号——中国美术学院皮影艺术博物馆进行实地调研,观看了"龙在天"袖珍人皮影艺术团演绎的经典剧目《武松打虎》,感受他们演绎的"美丽的光影,不老的童话"。

8. 主流媒体对皮影传播的轻慢忽视

中国众多的大众媒体中对皮影的介绍是微乎其微,甚至说是几乎达到漠视的程度。CCTV 11 是戏曲频道,开播已经数年,但是,皮影节目的播放量屈指可数,其他的大众传媒很少具体地从艺术学、美学、传播学等各个领域对一个皮影剧目、某地皮影特色文化进行详细的报道和宣传。而地方的电视媒体报纸宣传,也是在招商引资、旅游宣传、过年过节需要皮影搭台唱戏的时候,才予以小范围的报道宣传。皮影作为一种艺术传播形式,由于宣传没有到位,传播渠道狭窄,政府重视不够,皮影的观众自然非常稀少。

上述八点导致传统皮影戏的传播形式没有得到及时变革和延续,皮影艺术表演仍停留在台前幕后,无法得到有效广泛传播,也无法发挥传承传统文化的作用。表现形式同样存在不可避免的局限,要从传统的艺术欣赏转向文化娱乐项目,而传统的表现形式缺乏与观众的交流与互动。探讨传统皮影艺术在社会环境下的表现形式和存在形式,通过赋予皮影艺术新的表现载体,了解目标用户和用户期望,这需要我们对皮影进行更深层次的研究,以解决目前的困境。

本章小结

皮影戏,被列入联合国教科文组织人类非物质文化遗产代表作名录,是一门古老的中国传统民间艺术,是世界上最早由人配音的活动影画艺术。这门古老的艺术流行范围极为广泛,千百年来,给祖祖辈辈的人们带来了许多欢乐的时光。皮影戏所用的幕影原理,以及表演形式,对近代电影的发明和发展也起到了重要的先导作用。

皮影戏作为我国民间传统文化精粹,在造型、色彩、雕凿等方面都有着其独特的艺术魅力。美学特征:①概括而凝练。皮影造型往往用相对朴实的手法概括出角色的特点,而不过于追求细节。善、恶、忠、奸往往通过几条线就交代得清清楚楚,远远看去,既简单又生动,活灵活现。②夸张而有趣味。皮影造型往往不追求写实的效果,而是抓住人物的特点进行夸张处理,使其看起来特征鲜明,生动可爱,但求神似,不求形似。③色彩艳丽、雕刻精细。皮影用色往往选用纯度较高的红、黄、绿、青、黑等,对比强烈,视觉冲击力强。其雕工细腻精湛,或细如发丝,或密如网眼;刀法犀利剔透、圆润流畅。④综合性强。被誉为电影和动画鼻祖的皮影戏,融合音乐美术、雕刻、戏曲、光影、动作、表演等多种艺术形式,是一种古老的综合艺术。

最为重要的是,皮影戏塑造了"一种观众轻松坐在一起欣赏、交流、闲聊"的情感氛围。静态"切片"式保护将促成"皮影孤岛",隔断皮影与原生态背景的联系。联合国《保护非物质文化遗产公约》中对"非物质文化遗产"的定义中强调的"代代相传",是信息时代皮影戏在传承中需要考虑的核心内容。

第3章

基于非物质文化遗产的跨文化情感研究

 《保护非物质文化遗产公约》指出：非物质文化遗产是指被各群体、团体，甚至个人视为其文化遗产的各类实践、表演、表现形式、知识体系和技能及与其有关的工具、实物、工艺品和文化场所。各社区、各群体为适应他们所处的环境，为应对他们与自然和历史的互动，不断使这种代代相传的非物质文化遗产得到创新，同时也为他们自己提供了一种认同感和历史感，由此促进了文化的多样性和人类的创造力。在空间维度上，非物质文化遗产包括五个方面：①口头传说和表述，包括作为非物质文化遗产媒介的语言；②表演艺术；③社会风俗、礼仪、节庆；④有关自然界和宇宙的知识和实践；⑤传统的手工艺技能。在时间维度上，则包含其生成、传承到创新、演变的全部过程，显示其生生不息的深度生命运动和丰富久远的文化蕴涵。

 世界非物质文化遗产保护的目的是以全方位、多层次和非简化的方式来反映并保存人类文化的多样性。传统是发展的、流动的，有其运行的客观规律。非物质文化遗产的最终主体是人，是珍贵历史遗产的传承人及其所代表的广大民众，是接触它、喜爱它、赋予它新内容的各民族人民，民众与传统艺术构成一种"情感沟通空间"。所以非物质文化遗产的保护工作需要各个相关的领域的合作，需要从情感化角度研究非遗对于本民族和外民族人民的情感差异点以维持非遗的活态特性，从信息化视角来挖掘非遗传承和再创作的最合理有效方式，需要文化情感领域和科技领域携手以实施非物质文化遗产的传承和发展。而借助高效合适的数字化技术实现非物质文化遗产的保护和再创新，成为必然的趋势。

 本章对基于非物质文化遗产的跨文化情感研究理论和数字化保护方法做了

理论探讨,同时对文化差异与情感认知差异从不同维度进行分析,并且研究了中西方人特征和文化差异比较的理论,最后介绍了现有的情感测试和分析方法。

3.1　非物质文化遗产的情感化特征

非物质文化遗产不可能单独地作为一种意识形态存在,它总是要通过相应的物质载体表现出来,然而,我们要关注的不仅仅是这一遗产的物质层面,还有隐含在物质层面之后的宝贵的精神内涵和历史传统。比如皮影戏,关注的不单是制作精良的皮影玩偶以及舞台展示,更是皮影艺人、皮影、观众之间的情感互动,是皮影戏展现出的自然情感,是互动中呈现的代代相传的技艺、审美、习俗以及戏曲表现的时空环境和民俗功能。简言之,是这些静态背景下的有声有色的群体活动,是每个具体时空中的"文化情感空间"。

情感涉及心理学、社会学、美学、哲学的范畴,是人类本能的重要特征,即人的主观感受——"以自我体验的形式反映客体与主体需要关系"。唐纳德·诺曼(Donald A. Norman)阐述了事物与人类情感层次存在的对应关系:①本能层,视觉形式和本能反应;②行为层——使用的乐趣、性能和效率;③反思层——自我感觉、个人满意度、体验记忆。而非物质文化遗产情感化是从空间维度进行考虑,表现可以归纳为四个特征,如图 3.1 所示。

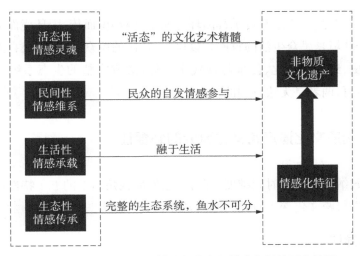

图 3.1　非物质文化遗产情感化从空间维度分析的四个特征

1. 活态性情感灵魂

与静止形态的物质文化遗产不同,非物质文化遗产只要存在,就是鲜活生动的。"活态"在本质上表现为是有灵魂的。这个灵魂,就是创生并传承它的民族在长期发展和创造中凝聚的特有文化艺术精髓以及民众与艺术之间建立的情感。

2. 民间性情感维系

非物质文化遗产是不同民族的民众在历史长河中创造和传承的,既非单人的行为,又非政府状态,而是一种民间自发的行为。广大民众才是其创造和传承生命的内驱力。如果没有了民众自发情感的参与,它便失去了生命之源。

3. 生活性感情承载

对于普通民众而言,非物质文化活动是自身生活的一部分。其一,非物质文化承载着民众生活和行为的内涵,是基本载体,人们生活于其中;其二,一个民族的非物质文化,总是凝铸着民族精神,体现着民族性格,因而与其民众有着深深的情感联结,密不可分。

4. 生态性情感传承

非物质文化,其创生与传承都因环境而生,因环境而传,因环境而变,因环境而衰,这个环境是民众生活的氛围。以民族、社区的民众为主体,集自然与人文、现实与历史、经济与文化、传统与现代于一体,形成完整的生态系统,如水之不存,鱼将不再,两者是无法分割的。

3.2 非物质文化遗产跨文化研究的必要性

本节归纳了非遗从时间维度,即可持续发展视角出发的五个特性,这些特性是对非遗进行跨文化深入研究的原因,如图 3.2 所示。

1. 特异性

特定的文化渊源与所处环境有内在的联系。不同的时代环境会随时间以及

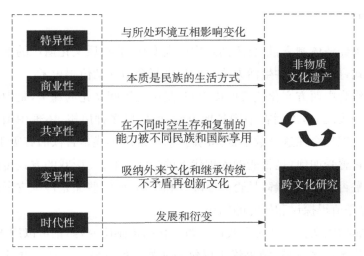

图 3.2　非物质文化遗产从时间维度分析的五个特征

与其他文化碰撞而发生变化,使得赖以生存的非遗特性也随之发生改变。需要同时着眼于文化差异和文化碰撞对非遗的影响和未来发展的可能走向,而不仅仅限于单个民族文化的研究。

2. 共享性

非遗文化具有在不同时间和空间复制和生存的能力。被不同的社会群体甚至不同的民族或国家享用。正因为有了这种共享性特点,才使非物质文化遗产的保护和传承具有了重大的世界性意义。

3. 变异性

吸纳外来文化和继承原有传统并不是矛盾的,两者所形成的张力对于创造新的文化起着非常重要的作用。

4. 时代性

保护意味着保持原汁原味,保持它的本来面目,或保持传统现存的面貌,保持它现今的或是昨天的形态、内涵、功能等。社会在前进,一切事物——包括传统在内,总在不停地发展、演变,不是要把被保护的对象仅仅放在博物馆展台上,而是要它在现实中发挥作用。

5. 商业性

在市场经济体制下,社会生活发生极大变化,非物质文化遗产的本质是民众的生活方式,如何将这种生活方式与商品进行合适互动值得思考。

曾经作为中西方文化使者的皮影戏,是中国民间文化的瑰宝,是中国最早出现的戏曲种类之一,而后在中国各地流传,衍生出多种风格,体现中国曾经的民情和风俗。现如今在这个数字媒体的时代,传统皮影戏是否依旧有吸引力,国内外人群对它感受如何,是否能融入现代人的生活;通过皮影戏的方式传达的传统中国民俗是否能够被理解,是否需要改变和创新;而哪些又是传统皮影值得延续的精髓,都是值得探讨和研究的问题。

针对非物质文化遗产皮影戏进行跨文化的情感研究,结论可以用于文化、情感、商业、艺术等多领域,结果优于仅仅关注静态的或者只重点关注非遗本身的研究,同时有利于挖掘皮影文化内涵以及文化间的沟通性和接受度。通过这样的方式得出的信息可以为皮影文化教育学者所用,他们希望将皮影文化的内涵要素结合起来然后转化为教育和宣传的内容。同时跨文化的皮影戏情感化研究的结果更有潜在的商业价值,可以使皮影文化更好地扎根于生活。这种文化保护与传承的思维模式可以应用于其他非物质文化遗产保护过程。

3.3 非物质文化遗产的全局保护原则

保护非物质文化遗产,目的是使其在危机面前减少或不受损害,得以传承。如何保护非遗存在两种思路:一种把非遗视为单纯而静止的存在,理解为对这种存在的具体保存和维护,如异地转迁、就地修补、圈隔固守、采集保存等措施,把原本活态的,变成"固化""静止"的,使其失去存在的生命力。另一种是基于对非遗的定义和特征的确切把握,将其视为有生命的活态存在,维护和创新其内在生命,增进其"可持续发展"的能力。联合国教科文组织在《保护非物质文化遗产公约》中也明确指出:所谓"保护",就是"指采取措施,确保非物质文化遗产的生命力,包括这种遗产各个方面的确认、立档、研究、保存、保护、宣传、弘扬、承传(主要通过正规和非正规教育)和振兴"。这不仅揭示了非遗保护的根本目标是保护其"生命力",而且强调要"确保"其实现过程,表现出对人类文化建设高度的负责精神,这才是非物质文化遗产有效的固本求生之道。

　　上两节分析了非物质文化遗产的情感化属性和跨文化研究的必要性,以及由这两方面导出的全局化保护的五个原则。由图 3.3 可以看到非遗的情感化属性和跨文化研究紧密相关,前者是民众与非遗的内在联系和基础,后者是非遗生存和再创新的基础和方式;由这两个非遗的属性自然导出非遗的保护原则。简言之,传承非物质文化遗产的生态活力,需要挖掘非遗的情感化特征,研究其与不同文化之间的情感化特征和联系,这个过程有五项原则需要注意。

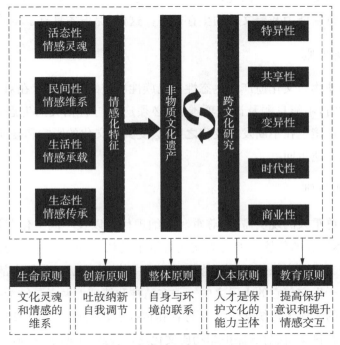

图 3.3　非物质文化遗产与不同文化之间的情感化特征和联系

1. 生命原则

　　任何非物质文化遗产,都有自己的基因、要素、结构、能量和生命链。要维持和增强非物质文化遗产的生命力,必须首先借助调研和实验,探寻其基因谱系和生命之根,找到它的灵魂和情感维系,从而在源头和根本上准确认识,精心保护。

2. 创新原则

非物质文化遗产是一种生命存在，必然会在与自然、社会、历史、文化的互动中发生变革。这种变革即创新——是非物质文化在面对新的生存环境时吐故纳新、自我调节变革的结果，是传统价值观与现代理念和技术交合转化的新生态。外形可能已有不同，其内里却始终保持着基因谱系的连续性。这种积极创新，使其得以应时而变，推陈出新，生生不息。人类过去、现在和未来的创造力正是非物质文化生命史的体现。因此，确保非物质文化遗产的生命力，最关键的是保护和激发它的创新能力和跨文化的生存能力。这样，保护才具有了本质性的意义。

3. 整体原则

这是由非物质文化遗产的生态性和民族性决定的。它要求在对某一具体事项进行保护时，不能只顾及该事项本身，必须连同与它相关的生态环境一起保护。而这个环境也在不断发展变化之中，会受其他文化的影响和碰撞，随后影响此环境中的非遗走向。

4. 人本原则

关注和尊重人的现实需求，尊重和吸纳现代人以及不同文化背景人的理解和需求，让本民族的传统非遗与大文化背景下的认知和传统进行交流。只有人才是非物质文化遗产保护的无可替代的能动主体；非物质文化的全部生机活力，实际都存在于生它养它的人民之中——在精神和情感上两者是结为一体的。尽可能让更多的人成为传统文化的参与者和传播者，发掘大众对传统文化的责任感。联合国教科文组织在《保护非物质文化遗产公约》中明确强调："要努力确保创造、保养和承传这种遗产的群体、团体，有时是个人的最大限度的参与，并吸收他们积极地参与有关的管理。"

5. 教育原则

由于非物质文化遗产具有活态性、民间性和生活性特征，它的保护是一个全社会性的事，尤其是每一代人的事。这就需要教育——向全社会尤其是青年进行保护非物质文化遗产的教育，提高整个民族的保护意识，提升非物质文化与人的情感互动。让"保护"进入日常生活，代代相继。

3.4　文化与情感的多维体系

文化大师吉尔特·霍夫斯塔德(Geert Hofstede)教授把文化定义为"思维的集合",同时说明文化影响工作相关的价值、态度和行为。他同时暗示每一种文化包含一种共通的密码或者语言,共通的遗产、历史、社会机构,一系列规范、知识、态度、价值、信仰、目标以及独特群体接受的(含蓄的或外向的)感知模式。

文化在情感和认知的体验过程中起核心作用。文化对于情感的构成、体验、表达和组织有着深远的内在影响。换言之,情绪是文化的动态现象。文化背景不同,对某一文化的情感和认知也不同,在情感的不同反馈过程中,不同的文化亦有所区别。

从社会文化角度来看,中国文化强调个人价值跟随团体主流价值和观点。反之,西方文化强调个人自由和自我实现价值。可见,东方文化和西方文化是两种不同的文化:集体主义与个人主义。

优秀的文化总是在向人们传达有效的信息,让观众准确无误地接受,在设计艺术中情感与文化也有差异性。从艺术文化角度来看,中国人对美的认识是含蓄的,造就了中国独特的艺术风格。而西方文化决定了西方设计的思想,西方的设计思想是外向型的,以表现形式与形态为主要目的。因为受到不同文化的影响,人在思考和对待事物的方式是不一样的,这样就决定了人们在情感中的选择和认知的差异。但是,在设计艺术的情感与文化的一致性中,虽然中西方有着不同的文化,有些艺术作品却能超越这种差异的文化而独立存在,让世人仰望。

每种文化的产生都有其背景及与之相连的一系列故事,文化总是与人类的生活紧密相关,因此没有感情和认知的文化不是文化。虽然中西方有着不同的文化,但是有内涵的文化需超越这种差异而存在,达到情感、认知与文化的共通性、一致性。文化保护不仅仅是专家学者和政府的事情,更是民众自身对文化的情感需求。文化遗产需要深度的文化阐释,需要唤醒遗产本身蕴含的历史文化情感。只有当全民都意识到文化内在的情感内容,获得对文化的深刻认同,这样的文化才可以影响我们的生活和思维。也因为它的重要性,才能够唤起我们对文化的自觉。所以本书关注文化遗产的情感因素,关注文化遗产本身的故事性,深入挖掘文化遗产的人文意义,使得遗产的可爱性自然产生,如此文化遗产自然能够维持其民族特性,跟随时代,被跨文化族群理解和喜爱。

3.5 中西方人的特征与差异

3.5.1 文化差异与情感认知的差异

从社会和文化的角度,中国人强调的是个人的从众行为。而西方人追求高度的独立和自我表达的文化。中国和西方两种文化相互依存与独立。

优秀的文化总是在向人们传达有效的信息,让观众准确无误地接收,在设计艺术中情感与文化也有差异性。从艺术和文化的角度,中国人对美的认识既含蓄又外向,造就了中国设计形式美的独特艺术风格。西方文化决定了西方设计的思想,以黑格尔、毕达格拉斯等西方哲学家为代表的西方美学思想,其基本认识都没有离开对数的绝对概念以及实证思想的主宰,西方的设计思想是外向型的、以表现形式与形态为主要目的。因为受到不同文化的影响,人在思考和对待事物的方式是不一样的,这就决定了人们在情感中的选择和认知的差异。但是,在设计艺术的情感与文化一致性中,虽然中西方有着不同的文化,有些艺术作品却能超越这种差异的文化而独立存在,让世人仰望。

3.5.2 中西方人的特征与差异

文化被定义为人类思维的心智汇集,它将一组人与另一组人区分开来,不同民族文化各有区别。吉尔特·霍夫斯塔德教授是跨文化差异比较的创始人,他基于十个国家的长期调研总结了一套中西方人特征和文化差异比较的理论,他的理论被全世界范围运用,特别是在文化、企业管理、经济策略等方面。

通过大量的调查数据,霍夫斯塔德教授找出能够解释大范围内文化行为差异以及价值导向的因素。他从五个维度分析了各国的文化:个人主义/集体主义(individualism & collectivism),权力差距(power distance),对不确定因素的规避(uncertainty avoidance),男性化/女性化(masculinity or sexism & feminism),以及长期取向/短期取向(long-tern orientation & short orientation)。

下面分别阐述五个维度的含义:

1) 个人主义/集体主义

个人对人际关系(他们所属的家庭或组织)的认同与重视程度。文化的个人主义和集体主义层面反映的是不同的社会对集体主义的不同态度。在集体主义盛行

的国家中,每个人必须考虑他人利益,组织成员对组织具有精神上的义务和忠诚。在推崇个人主义的社会中,每个人只顾及自身的利益,每个人自由选择自己的行动。

2）权力差距

即一国范围内人与人之间的不平等程度。权力差距在组织管理中常常与集权程度、领导和决策联系在一起。在一个高权力差距的组织中,下属常常趋于依赖其领导人,在这种情况下,管理者常常采取集权化决策方式,管理者做决策,下属接受并执行。而在低权力差距的组织中,管理者与下属之间,只保持一个较低程度的权力差距,下属则广泛参与影响他们工作行为的决策。

3）对不确定因素的规避

对不确定因素的规避倾向影响一个组织活动结构化需要的程度,也就是影响一个组织对风险的态度。在一个高规避性的组织中,组织就越趋向建立更多的工作条例、流程或规范以应付不确定性,管理也相对是以工作和任务指向为主,管理者决策多为程序化决策。在一个弱不确定性规避的组织中,很少强调控制,工作条例和流程的规范化和标准化程度较低。

4）男性化/女性化

男性气质的文化有益于权力、控制、获取等社会行为,与之相对的女性气质文化则更有益于个人、情感以及生活质量。

5）长期取向/短期取向

长期取向的文化关注未来的价值取向,注重节约、节俭和储备;做任何事均留有余地。如日本,国家以长远的目光来进行投资,每年的利润并不重要,最重要的是逐年进步以达到一个长期的目标。短期取向的文化价值观是倾向过去和现在,人们尊重传统,关注社会责任的履行,但此时此地才是最重要的。比如美国,公司更关注季度和年度的利润成果,管理者逐年或逐季对员工进行绩效评估,其中重点关注利润。

霍夫斯塔德独特的统计调研法给出的结果显示,即便在处理最基本的社会问题上,另一个国家人群的思想、感受以及行动可能都会和我们有很大的差别。霍夫斯塔德的文化尺度理论同时提示:人类总会习惯性地根据他的既有经验去思考、感受和行动,尤其是在国际环境中工作的时候。

表 3.1 所示列出了美国、德国、日本、法国、荷兰、印度尼西亚、俄罗斯、中国等国家在上述五个维度的分值。这个统计数据显示来自不同国家的人们在思维、情感和行动方面的差异是非常大的。

表 3.1　霍夫斯塔德的文化维度分值

	ID	PD	UA	MA	LT
美国	91H	40L	46L	62H	29L
德国	67H	35L	65M	66H	31M
日本	46M	54M	92H	95H	80H
法国	71H	68H	86H	43M	30L
荷兰	80H	38L	53M	14L	44M
印度尼西亚	14L	78H	48L	46M	25L
俄罗斯	50M	95H	90H	40L	10L
中国	20L	80H	60M	50M	118H

注:ID=个人主义,PD=权力差距,UA=对不确定因素的规避,MA=男性化,LT=长期取向;H=前三位,M=中间三位,L=末三位;前四个指标从53个国家和地域调研得到,第五个指标是从23个国家调研得出。

3.6　情感化研究方法及应用讨论

3.6.1　心率变异性介绍及分析方法讨论

情感从理论上阐述的是人对客观现实的一种特殊反应形式,具有独特的主观体验、外部表情,并且总是伴有自主神经系统的生理反应。喜、怒、哀、乐等主观感受称为情感体验,任何一种情感都有情感体验。情感在行为上的表现称为情感行为(emotion expression)。情感状态伴有内脏器官、内分泌腺或神经系统的生理变化(如呼吸速率、血压变化、瞳孔反应、胃肠运动等由自主神经系统变化引起的生理反应)。情感状态发生时的生理反应称为情感唤醒,任何一种情感都伴有情感唤醒。

美国心理学家威廉·詹姆斯(William James)和丹麦生理学家卡尔·兰格(Carl Lange)发表"机体知觉即情感"的理论,认为情感就是对机体变化的知觉。这一周边主义理论,将情感链中最重要的角色赋给内脏反应,而控制情感的自主神经系统位于中枢神经系统的外周,分布于内脏,能调节内脏和血管平滑肌、心肌以及腺体等活动。自主神经可分为两部分,分别是交感神经和副交感神经,具有维持动态相对平衡、调节机体不平衡状态的作用。评价自主神经功能有多种

方法,包括心电信号中的心率变异性、评估胃动力、分析血液中自主神经系统神经递质、电生理研究(electrophysiology)、肌电反应(Glavamic skin response, GSR)、瞳孔反射。1996 年欧洲心脏病学会和北美起搏与电生理协会共同组成专家明确指出心率变异性是评价自主神经性活动的最佳定量指标。

3.6.2　心电信号及心率变异性简介

心脏是人体循环系统中的核心部分,是一个复杂振荡系统,给循环系统运行提供动力。正常情况下,窦房结的电振荡起着支配作用,所以健康人的心律是窦性心律。心脏搏动在体表形成的电位变化称为心电图(electrocardiogram,ECG)。

心电信号的检测与分析方法包括心率(HR)分析、心率变异性分析等。许多学者将心率及心率变异性信号进行综合研究,心率分析相对直观,研究者多认为心率对不同的任务要求比较敏感。弗兰德·威尔逊(Frand Wilson)等人认为:心率信号是一个整体性的指标,反映了不同任务要求下心理及生理的负荷水平;桑德拉·G.哈特(Sandra G. Hart)等人得出结论,心率信号反映了情感、任务等多种因素对被试的综合影响。

心率变异性是指支配窦房结活动的自主神经系统在体内外环境变化、各种刺激因素下,时刻发生变动,这种随时间变动的心搏周期性变化叫作心率变异性。心率是由窦房心肌自律细胞的固有自律性受到自主神经系统的影响而决定。窦房结接受交感神经与副交感神经的双重支配,互相对立的两者,相互协调和拮抗的共同作用决定了实际心率,并产生了心率变化的变异性。所以心率变异性反映了心脏交感神经和副交感神经活动的紧张性和均衡性,本书的心电信号处理方法主要采用心率变异性指标。对窦房结产生影响的交感与副交感神经的相互作用,同时影响心率变异性,它代表的并不是记录上显示的心搏随时间的变化,而是瞬间心率及实时心搏间期(即 RR 间期,每一次心脏跳动的间隔时间)的变动,即从第一次心动周期至下一次心动周期间的微小变异。外部原因如情感波动、体温变化、体姿改变,内部原因如自身自主神经系统疾病、心血管疾病等都会引起内部机体不平衡,最终引起心率变异性的变化。心率变异性测定方法简洁、无创、敏感、精确、定量、重复性好,不足之处是敏感性和诊断性较差,随着检测方法的进步和分析技术的发展,有可能实现动态检测与实时处理。目前心率变异性测定成为临床监测自主神经系统功能改变的有效方法,被广泛应用于医学实际研究。

3.6.3 心率变异性的测量方法和分析方法

心率变异性的测量方法有长期测量和短期测量两种。长期测量记录 12 小时或者 24 小时的心电图数据，主要用于医疗诊断某些神经损伤及评价心血管功能，在临床应用中占有优势地位，而短期测量的时间则可以缩短至 2～15 分钟范围内，通常为 5 分钟，旨在提供一种相对简单的快速诊断方法。

心率变异性各项指标的测量是建立在心搏间期测量的基础上，对心电信号的研究主要将其视为平稳或准平稳信号。在心率变异性研究诸多分析方法中，普遍应用的是时域分析法和频域分析法。时域分析利用统计学离散趋势分析的方法，分析心率或心搏间期的变异，而频域分析则应用频谱分析的方法测量功率谱密度（Power Spectral Density，PSD），用以反映能量随频率分布的情况。

时域分析对监测时间的心率和心搏间期进行统计分析，研究其随时间的变化，记录数据的时间可以为 24 小时（长期测量），也可以为 5 分钟（短期测量）。在进行心率变异性分析时，通常需要排除心律不齐等心脏节律明显异常的情况，而是针对正常心脏节律的一些微小差异的研究。

时域分析所获得的参数主要从两个方面计算而来，一方面是直接从心搏间期或瞬间心率得来，包括平均心率和全部心搏间期标准差（SDNN）等，另一方面是从心搏间期之差得来，包括连续正常心搏间期差值的均方根（rMSSD）和大于 50 毫秒的相邻正常间隔的百分比（pNN50）等。时域分析中的心率变异性指标主要反映的是副交感神经系统的功能与状态，如表 3.2 所示。

表 3.2　心率变异性时域指标

指标名称	单位	定　　义
SDNN	ms	全部心搏间期的标准差
SDANN	ms	全程记录中每 5 分钟心搏间期平均值的标准差
rMSSD	ms	相邻心搏间期之差的均方根
SDNN-index	ms	全程记录中每 5 分钟心搏间期标准差的平均值
SDSD	ms	相邻心搏间期差值的标准差
NN50	个	全程记录中相邻心搏间期差值大于 50 毫秒的个数
pNN50	%	相邻心搏间期之差大于 50 毫秒的个数占心搏总数的百分比

（续表）

指标名称	单位	定　义
HRV 三角指数	—	全部心搏间期的直方图中,心搏间期总数除以占比例最大的心搏间期数
TINN	ms	全部心搏间期的直方图中以峰值为高的近似三角形的底边宽度

通常情况下,通过时域分析所得的心率波形是不同频率叠加而成的复杂波形,且时域指标如均值、标准差等参数丢失了数据中蕴含的时间顺序,反映的心率变化的涨落机制十分有限。通过频域分析方法可以得到不同频率范围的频带的强度(Power)信息,进行分类评价。频域分析法是一种数学工具,可用来分析一条曲线的变化规律,即采用傅立叶快速变换(Fast Fourier Transform, FFT)将心率曲线图中的波形根据频率不同进行分离,以对特定的频率范围进行分析研究。频谱曲线的横坐标是频率,纵坐标是功率密度。频谱的形状与瞬时心率变化曲线形状有对应关系。因此根据频谱曲线中的高频成分与低频成分的大小,可以估计瞬时心率变化曲线的特征。

在心率变异性频域分析中,心率变异性信号的频率范围一般在 $0 \sim 0.4\,\mathrm{Hz}$ 之间,主要包括以下三种周期性成分:极低频(Very Low Frequency, VLF),低频(Low Frequency, LF),高频(High Frequency, HF),如表 3.3 所示。

表 3.3　心率变异性频域指标

指标名称	单位	定义	频率范围(Hz)
极低频(VLF)	ms²	提供交感神经系统的辅助信息	0.003 3~0.040 0
低频(LF)	ms²	同时反映交感与副交感神经系统的活性,是与血压调节以及各种代写机制相关的 0.1 Hz 左右的低频成分	0.040 0~0.150 0
高频(HF)	ms²	反映副交感神经(迷走神经)的活性,是与呼吸运动相关的相对高频成分	0.150 0~0.400 0
总能量(TP)	ms²	极低频、低频和高频的三种成分的能力总和,反映自主神经系统整体活性	≤0.400 0
低频高频比(LF/HF)	—	是低频与高频两者能力的比值,用以反映神经系统与副交感神经系统之间的整体平衡程度,该项指标与交感神经系统活性成正比例,与副交感神经系统的活性成反比例	

3.6.4　心率变异性在情感研究中的应用

国外研究表明,心率变异性信号在一定程度上是反映人认知方面的负荷,并指出该领域的研究需要进一步深入。随着认知神经科学和情感研究的不断发展,心率变异性测试评估被越来越多应用于自主神经状态的中枢调节研究、心理过程和生理功能的根本联系的研究,认知和情感发展的估计等。罗林·麦克拉蒂(Rollin McCraty)等人通过对愤怒和愉快情绪下心率变异性短期频谱分析得到,愤怒和愉快情绪都引起自主神经活动的增加以及短期心率变异性的增加。凯伦·S. 奎格利(Karen S. Quigley)等人在一项情绪研究中将儿童和成人对情绪刺激的心率变化进行比较,发现儿童对情绪刺激显示出更显著的窦性心律不齐。心电评测在音乐情感研究领域研究也得到一系列成果。研究表明音乐欣赏和心率、心率变异性、血压、体温、肌肉张力等调节相关。例如,相比于推荐歌曲,自选歌曲会持续引起强烈的愉快反应,心率变异性以及呼吸频率升高。听高唤起度乐曲的心率指标高于听没有感情的歌曲。另一研究监测得出听不同音乐可以引起不同种类的情感,而害怕和快乐的音乐相对于悲伤和平和的音乐会产生更大的交感神经活跃性。也有研究者使用频域分析法,观察到当被试听激动的音乐时副交感神经高频下降,而当同一被试听悲伤的音乐时高频上升。相比大量的研究关注音乐欣赏的反应,有研究关注演奏中音乐家的情感相关的自主神经反应,发现有感情地弹奏的时候,副交感神经高频活跃程度下降,心率和出汗频率上升。

这些研究成果为我们的课题研究提供了依据和帮助,虽然还没有研究关注传统文化对民众产生的生理情感差异,但是已有的研究成果表明,在描述心理现象和情感状态的生理机制时,心率变异性的测量可以为阐明心理和生理过程之间的关系提供强有力的证据。

3.6.5　调查问卷

问卷调查是以问题的形式,系统地记载调查内容的一种印件。目的是在大量人群中获取整体系统的信息,挖掘与设计制造有关的信息,并制作设计指南,是各行业普遍使用且比较成熟的一种挖掘数据的方法。

设计调查问卷,一定要先进行尝试性预调查,并不断调整问题。问卷分成三部分:标题和说明、调查问题、被调查人背景情况。问卷的核心思想是明确调查

目的和内容;保证调查真实、全面,得到的答案稳定、一致,即保证调研的效度和信度。正式的调查问卷,数量在千份以上,同时需要能够分辨有效问卷和无效问卷,然后选择通过定性或者定量方法进行问卷分析。

设计问卷要注意以下 10 个问题。

(1) 要考虑的是整个问卷的结构效度:要调查哪几个因素,每个因素要用几个问题问清楚,这些问题之间是什么关系。

(2) 考虑问卷的调查信度:使得到的问题尽量一致。

(3) 提问的方式要使人比较愿意回答。

(4) 每次提问只问一个问题。

(5) 设计答案时选项要覆盖所有答案。

(6) 需要有倾向性问题时,不要提供中性答案。

(7) 排列问题尽量保持思维连续。

(8) 陈述性文字尽量保持中立、友好。

(9) 不要假设不符合事实的前提。

(10) 尽量使用准确数字词语。

3.6.6　调查问卷的效度

效度,即准确度(validity):真实、全面、有用(合乎目的性)、合理程度。效度指调查与测量方法符合目的的程度、调查完全涵盖调查内容的程度、调查的真实程度。简单来说,效度即真实性,指存在、全面、持续、有效。

影响效度的因素有:设计问卷者是否以自我为中心;人的态度是否友好、真诚;个人的专业素养和社会经验,能否体会对方;个人能力,能否理解对方意图;不仅要注意语言判断,还要注意语气、语速、情绪、节奏、动作等;行业陌生感和问答人陌生感的程度;触及利益、隐私的情况;迫于压力的情况;虚荣心,掩饰落后、不懂装懂的情况。

问卷的效度分为五类:结构效度、预测效度、内容效度、交流效度、分析效度。

1) 结构效度

结构(框架)效度指的是采用的因素结构的有效程度,它反映因素之间的因果关系,要求真实、全面、合理、有用。例如,生活方式是一个复合因素,存在若干不同的生活方式,需要把生活方式的影响因素进行定义、分类,分解成为各个独立因素(自变量,不受其他横向因素影响),然后转化成为具体可调查可回答的

问题。

提高结构效度可以依赖专家,有针对性地调查或咨询问题,或者使用因子分析,目的是寻找多而杂的题项背后的因素(因子),帮助建立理论模型。它是将众多难以解释、彼此有关的变量(可直接观察的变量,比如学历、收入、看电视的频率、是否喜欢看某类节目、上网时长等;不可直接测量的潜在变量,比如能力、智力、知识、态度、爱好、价值等)转化为少数有概念化意义且彼此独立性大的因子,便于对研究对象进行解释说明。

检验结构效度的方法有三方面。一是编写问卷题项,设计的题项可能是没有明确理论基础的。适合等距或比率变量的题型,一般采用李克特量表形式,进行因子分析的样本容量至少应是题项数目的4～5倍,例如,100个调查问题,至少要500份调查结果。二是抽取因素,剔出一个因子只含一个题项的题目,反复抽取,常用的有主成分法和主轴法。三是从逻辑上人为地定义因子。

2)预测效度

预测效度是指调查什么因素才能够预测未来(哪些是变的? 哪些是不变的? 哪些可以持续一段时间?),调查什么东西才能满足未来的需要,调查哪些方面才能预测新产品,这些因素可以预测什么,预测到什么程度。

预测效度的核心问题是,哪些因素可能预测未来的需要,比如社会转型期的价值观念多变,普遍缺乏信仰、理想,不能用来预测,可以用追求的生活方式、行为方式、习惯来预测。农村人模仿城市人的生活方式,从众心理等。我们无法预知未来,所以要调查未来,就只能调查个人的稳定因素(过去五年、十年没有变化的因素),如价值观、思维方式、行为方式、审美观念等。

检验预测效度,一是依赖最终的测试和市场情况,二是依赖于设计师经验能力:对未来因素的调查理解程度,对社会变化趋势的理解判断,对社会主流人群价值观念、生活方式和需要的理解和关注,紧密围绕设计目的,认知预演(假设未来使用情景)。

3)内容效度

内容效度是指调查问题的内容是否全面、真实、准确反映其因素。针对每个因素,用多少个问题能够全面、真实地把这个因素调查清楚,是否有遗漏某个方面,有限的调查问题是否足以全面真实推论出总体的情况。一般用三至五个问题调查一个因素。

需要注意的是,调查者要明确每个因素的调查内容是什么,调查的内容对设

计是否有用,是否能够提供设计信息,为用户提供操作引导,如方向引导、感知信息引导、注意引导、动作引导、学习引导、反馈信息、出错提示和纠错引导等,是否是真实问题,合适使用开放性问题和选择题,避免诱导性、倾向性问题。

检验内容效度,需要专业的水准和职业经验,能够从专家用户的高度去全面思考调查目的。其次在预调研或者访谈时,可以询问被试对调研内容的态度和意见。

4) 交流效度

交流效度是指调查者与被试之间的沟通程度。影响交流效度的两个主要因素是人际交往态度是否友善,以及理解表达能力。其他具体影响因素如下:

(1) 调查者的职业道德影响调查态度。是否尊重对方,态度忠厚、怀有善意、友好、态度中性。杜绝以自我为中心,表现欲望过大。

(2) 职业经验,调查经验(沟通能力、认识偏见)。

(3) 问题提给能够回答问题的人(选择合适的人,是否有经验,经过深入思考,思维是否活跃,是否愿意回答)。

(4) 问题是否可问可答(直接问题,间接问题)。

(5) 对方是否理解你的问题,你是否理解对方的表达?(概念一致? 复述)

(6) 表达方式的差异。

(7) 区分托词和真实原因。

(8) 跟随式提问,按照对方思路深入追问。

(9) 记录原话。

提高交流效度最好的办法是积累大量经验,随时了解对方,且问卷不能大量发放,必须一个一个提问,解释问题,一边解释一边答题。具体改善交流效度有如下方法:

(1) 明确调查目的:哪些问题适合用问卷。

(2) 让被调查人有安全感:注意隐私、利益等,保持中立。

(3) 对人友好:表现为宽容温和的倾听态度,而不是评价式的倾听。

(4) 注意发现线索:语言背后的信息。

(5) 识别问题和确认问题:发现对方的问题后一定要进一步确认。

(6) 若理解很难:改进提问方式。

(7) 搞清答案含义,比如被试回答"好",是指便宜、方便、轻巧、漂亮还是别的什么。

（8）注意表达方式，避免阴差阳错的对话。

（9）做好备案，比如别人不愿跟你谈时，或对方感到胆怯时，应该怎么办。

5）分析效度

分析效度指分析调查和分类的有效程度，如何分析调查结果直接影响调查的效度。

分析效度包括如下三方面。

（1）认知效度：通过数据分析能够推论结果的有效程度，例如，是否能够搞清楚这些数据的含义，是否能够挖掘出有用信息。

（2）分类效度（聚类分类）：指调查数据分类对推导调查结论的有效程度，例如，分类的目的是什么，是否可以聚类分析，如何进行有效的归纳，按照什么变量进行分类。

（3）采用什么分析方法，设计调查框架和调查问题时，问卷就要考虑如何处理数据，用什么方法分析什么问题。

3.6.7　调查问卷的信度

信度是指对同一人群进行两次重复测试或重复调查得到相同结果的程度。提高信度的根本方法是设置重复性问题、相似问题、相关性问题。

调查与测试存在暂态稳定性的问题，需要明确哪些问题可以重复测试调查，哪些问题在一定限度内可以重复调查，哪些问题很难重复调查，哪些类型的人群可以重复调查，哪些情景可以重复调查。

（1）有些问题可重复调查，诸如被调查者一些比较稳定的心理因素，价值、追求的生活方式、一般感知能力和认知能力等。

（2）有些问题不可重复，比如学习过程，心理因素状态，测试时的心情、疲劳程度、紧张程度、注意力、思维、学习后的经验积累等，都是很难重复出现的。

（3）有些问题的答案会变化。比如调查用什么词语表达清除命令，第一次，被调查者说用删除作为命令词语，过一段时间后，他又说用清除。

信度分为稳定信度、同质信度、评价信度三个方面。

1）稳定信度

稳定信度，即再测试信度（test-retest reliability）。可以用相关性（Pearson r）比较同一问卷的两组的得分。相关系数至少为0.8，短期（两周）再测的相关系数更大，长期（1~2个月）再测的相关系数较小。或者用替换形式的复本测项

(parallel items on alternate forms)，即用一个测试的两个不同版本（测试内容相同，但是问题不同），比较这两次测试的结果。假如测项真正是同等的（并列的复本），那么它们具有同样的得分和误差。参试者所存在的偏差仅为随机涨落，注意要采用可比较的测项。因为实际上很难比较两份测试的同等性，因此要求它们测试同样的东西，在系统方法上没有差别。这种测试可以在同一天进行，可以避免再测试的缺点。

2）同质信度

同质信度即内部一致性信度，指的是对相关问题回答的一致程度。提高内在一致性的主要方法是，在真实情景中进行用户测试，这样迫使被试主动独立思考，必须设置操作任务，必须完成真实任务，这样能够提高各种相关问题的一致性。

检视信度的方法之一是克龙巴赫系数（Cronbach's α），即折半信度检测，是心理或教育测验中最常用的信度评估信度工具，用于检验问卷题项之间的内在关联性。

信度适用李克特量表类问卷进行检视。例如，你是否喜欢穿红色衣服？非常喜欢，喜欢，无所谓，不喜欢，非常不喜欢（5 级，有中性立场）。非常喜欢，喜欢，不喜欢，非常不喜欢（4 级，无中性立场）。

3）评价信度

评价信度是指各个观察者、调查者、评价者给出一致结果的程度。

调查人和评审人都无法脱离自己评审标准的局限性。调查人的专业水准决定他的调查思维和结论。在极端情况下，不同评审人对同一份调查数据，尤其是对新概念产品的评价，可能得出完全不同的结论。因此往往在评审中要去掉一个最高分，去掉一个最低分。

各种调查和评审往往受行规影响，这些行规没有写在调查和评审标准上，没有出现在调查和评审话语中，没有写在评审结论上，但是行业内的人都知道它，往往都遵循它。

行业惯例与水准决定调查和评审基准。每个行业都有一些主导性人物，可能是主导企业，例如，IBM 公司基本主导计算机行业，可能是某些学术带头人，他们的弟子占行业主流，从而成为实际标准。

为了减少这些负面影响，在选择调查人和评审人时，应该尽量选择各种观念和水准的代表。最终，调查和评价的水准决定这一信度。

3.6.8 情感量表

随着情感研究在组织行为学和心理学领域的兴起,研究者基于不同的角度解构情感的含义,开发出不同的测量工具,即情感量表。

主观情感是个体依据自定标准对生活状况的整体性评价,包括认知和情感两个部分。认知幸福感(cognitive well being)可以理解为生活满意度,情感幸福感(affective well being)指个体的情感体验,分为积极情感体验和消极情感体验。认知幸福感的测量,一般都使用艾德·迪纳(Ed Diener)等编制的生活满意度量表(SWLS),近年来国内研究者也修订或编制了一些测量生活满意度的问卷。

下面列举三类典型的使用率高的情感量表。

1) PANAS(积极情感消极情感量表)

在情感幸福感的测量工具中,目前使用较多的是科学家大卫·华生(David Watson)等人编制的积极情感消极情感量表(Positive Affect and Negative Affect Scale, PANAS)。该量表被成功地应用于健康、社会活动、求职、焦虑与抑郁、吸烟行为以及主观幸福感等研究领域,同时被翻译成多国语言,应用于不同的国家。

华生等人对与情感结构有关的研究进行了重新分析,通过面部表情、相似性判断、语义区分评价等方法获得的结果,以及在不同文化中进行的研究都得到了同样的结论:个体情感体验的结构可以用积极情感与消极情感两个相对独立的维度来描述。他们对积极情感(PA)和消极情感(NA)的定义是,前者反映了人们感觉热情(enthusiastic)、活跃积极(active)以及警觉(alert)的程度,高度的积极情感,表现为精力充沛、全神贯注、全情投入的状态,而低度的积极情感,表现为失神无力和悲哀。消极情感是一种心情低落和不愉快状态的基本主观体验,包括各种让人生厌的(aversive)情绪状态,如愤怒、憎恶、羞耻、负疚、恐惧、紧张等,低度的消极情感是一种宁静与平和的状态。

PANAS量表用于对积极情感和消极情感的测量,是在较高水平对情绪效阶(valence)以及唤醒度(arousal)的测量,因此这两个维度又被称为正态激活(positive activation)和负态激活(negative activation)。在西方国家,此量表被证明有满意的信度和效度,包括内在一致性信度和重测信度,会聚和区分效度等,可同时用于被试内(within-subject)和被试间(between subjects)的状态或特

质情绪的测量,除此之外,此量表使用简易,因此被运用于很多研究。在我国心理学领域,此量表的运用取决于它是否有跨文化测量的适当性,有研究结果显示,PANAS 可用于我国人群的测量。

PANAS 量表由对积极情感和消极情感两个分量表构成,各包含 10 个情感描述词,要求被试评价在某一时间内体验到的每种情绪的强度,采用李克特 5 级评分(从 1=非常轻微或没有,5=非常强)。

PANAS-X 量表,即积极情感消极情感量表扩增版(Positive Affect and Negative Affect Scale-Expanded Form,PANASX)总共包括 60 个情感词,这 60 个情绪词又可以分别组合成不同的情感量表。依旧采用李克特 5 级评分(从 1=非常轻微或没有,5=非常强)。

2) DEELS(真实情绪量表)

科学家特蕾莎·M. 格隆布(Theresa M. Glomb)和迈克尔·J. 图斯(Michael J. Tews)根据人的自我真实性:真实(genuine)、假装(fake)、压制(suppress),以及情绪的两种分类:正性情绪和负性情绪,将情绪归纳为六种类型,编制了不连续情绪的情绪劳动量表(Discrete Emotions Emotional Labor Scale,简称 DEELS),包括“真实情绪表现”“压制情绪表现”和“假装情绪表现”三个分量表,被试在每个分量表上根据出现频率的高低对 14 个情绪词进行 5 级评分。

14 个情绪词广义上属于正性情绪和负性情绪两大基本维度:喜爱类(喜欢的、关注的)、高兴类(热情的、高兴的、满意的)、生气类(生气的、恼火的、愤怒的)、害怕类(害怕的、焦虑的)、悲痛类(消沉的、悲痛的)、讨厌类(讨厌、不喜欢)。

压制情绪表现分量表采用 6 级评分,以 0 代表“从来没有感受该种情绪”作为过滤选项,没有情绪感受就无所谓压制该种情绪。

3) Bradburn(正性情感量表和负性情感量表)

科学家诺曼·M. 布拉德伯恩(Norman M. Bradburn)提出了幸福感评估的情感取向模式,将情感成分细分为积极情感和消极情感两方面,包含:正性情感(Positive Affect)、负性情感(Negative Affect)、情感平衡(Affect Balance),用于测量一般人的情感满意度。共有 10 题,其中 5 题为正性题,5 题为负性题。

正性情感量表和负性情感量表题目按积极和消极情感间隔排列,对积极情感做肯定回答计 1 分,对消极情感做否定回答计 1 分。用积极情感分数减去消极情感分数,再加上常数 5(为了避免负数)。得分高,情感体验积极,幸福感强。

本章小结

 非物质文化遗产保护不仅成为专家学者和政府关注的对象,更体现了民众自身与文化之间的情感互动。如果我们自己都意识不到文化的重要性,保护则为空谈。文化遗产需要深度的文化阐释,需要唤醒遗产本身蕴含的历史文化情感。只有当全民都意识到文化内在的情感内容,获得对文化的深刻认同,这样的文化才可以影响我们的生活和思维。正因为它的重要性,才能够唤起我们对文化的自觉。

 优秀的文化能够跨域种族文化差异而存在,达到情感与文化的一致性。非物质文化遗产有共享性和多元化等特性,在不同的空间和时间具备可传播和复制的能力。非遗需要被理解并能唤起人们的情感,与多民族文化的碰撞和共融才能让非遗走得更广更远,多与其他文化沟通也可以让非遗的内涵更加丰富。

 本章分析了非物质文化遗产的情感化属性以及进行跨文化研究的必要性,导出全局化保护的五个原则。同时阐述了不同文化背景人群的情感和文化认知的区别,以及现今有效的可以被运用到非遗的情感化测试中的研究方法。

第4章

皮影戏的跨文化心电信号变化研究

　　人是保护和传承非物质文化遗产的能动主体,却还没有研究关注人与皮影戏的情感沟通。因此从人的生理量化指标入手,分析跨文化背景的民众对传统皮影文化的情感认知差异是值得探索的方向。当不同文化背景的人接触不同文化时会产生不同的情感,随之的脑神经活动、中枢神经系统的自发性节律活动、呼吸活动以及心血管反射活动等都会产生变化,这些变化对交感神经和副交感神经的综合调节作用将最终影响心率的波动,因此通过监测心电信号可以获取人的情感变化信息。要利用心电信号对皮影文化进行情感检测,采集合理且有效的信息以及合理选择被试这两步直接影响后期皮影戏情感模型的信度和效度。心率变异性这一指标在反映自主神经系统活动水平上有很好的优势。心率变异性的高频功率是衡量副交感神经张力的优良指标,低频功率则以交感成分为主,通过低频功率和高频功率的比值(LF/HF)就能明确地了解交感和副交感神经系统的活跃水平。

　　本章的研究将通过实验方法,首次利用心率变异性的交感神经活性低频、副交感神经活性高频、平衡指标 LF/HF 这三项心电图频域指标,对三个国家的年轻人欣赏皮影戏和皮影操作表演时的自主生理情感反馈进行评估,同时结合问卷、量表和访谈进行综合研究,旨在提取皮影戏传承和再创新的精髓要点,为皮影戏的传播和发展提供客观而科学的依据和方法。本实验是第一个从情感角度研究皮影文化的传承和创新的研究,也是第一个关注属于皮影文化幕后交互表演的价值和作用的研究。

4.1　研究方法概要

通过 3×2 的组内组间混合实验来调查三个国家的被试在欣赏皮影戏和皮影戏操作表演时由生理信号心率和心率变异性反映的情感差异,我们从中探索两个研究问题:①在欣赏皮影戏操作表演时的情绪值是否高于欣赏传统皮影戏的情绪值。②文化背景对于被试欣赏皮影戏有什么影响。

因为缺少明确的关于文化背景对皮影戏所引发的情感的研究,选择与中国人文化差异大以及文化接近的人群作为被试。基于霍夫斯塔德总结的中西方人特征和文化差异的理论,分为五个维度进行理论阐述。中国人和美国人在五个维度都有极大差异,而日本人的分值在两者之间,如表 4.1 所示。

表 4.1　霍夫斯塔德的文化维度分值

文化维度	中国人	美国人	日本人
个人主义	20L	91H	46M
权力差距	80H	40L	54M
对不确定因素的规避	60M	46L	92H
男性化	50M	62H	95H
长期取向	118H	29L	80H

注:H=前三位,M=中间三位,L=末三位。

在心电实验后对每位被试进行问卷调查,问卷设计关注被试对皮影戏和皮影戏操作表演的感受,以及依据传统皮影戏欣赏和幕后操作表演两部分设计半开放式访谈问题。目的是进一步分析被试对皮影文化的感受、看法和态度,明确情感差异点,结合心电数据进行情感分析,探索值得再设计和传承的皮影戏精髓要点,总结基于皮影戏的跨文化新型互动方法。

4.2　实验设计

4.2.1　被试选择

本实验选择了中国人、美国人、日本人各 20 人作为被试,男女各一半。所有

的被试都是浙江大学的学生,都没有接触过皮影戏,参加实验均有相应报酬。具体而言,选择熟悉中国文化的年轻人作为中国被试,反之,选择不熟悉中国文化的美国和日本年轻人作为区别于中国文化背景的被试。所有的被试均通过健康测验,包括心电图、脉搏、胸片、血象、生命体征,被确认都是健康的被试。

所有的中国被试都有研习 8 年以上的中国传统艺术的经历。其中 16 人专注中国书法和绘画,其余 4 人专研中国民间乐器,如古筝和琵琶。所有来自美国和日本的被试,来中国的目的是亲身感受中国文化。这些被试都是第一次来中国,待在中国的平均时长是 18 天。

被试的年龄在 20～31 岁之间(mean±SD＝23.8±4.9 岁)。选择这个年龄阶段是因为这个年龄层的人认知体系已建立,具有完善的意识体系,有非常好的接受新事物的能力,且这个年龄与传统理念不会脱离;在未来这群人成家立业,他们的观念和喜好会影响下一代,会对整个民族和文化的发展产生影响力。

这个实验的准确性取决于对每个被试欣赏表演时的情绪变化的监测能力。所以需要选择一则对中西方人没有理解障碍的皮影戏故事,同时选择被试的过程是非常严谨的。一封描述我们实验目的的邮件发送到浙江大学的 4 个学院,特别是国际教育学院和人文学院,目的是选择对我们的实验感兴趣的学生。35 位中国学生,26 位美国学生以及 29 位日本学生,回信对我们的实验有兴趣,因此,我们对他们进行了面对面的访谈,同时这些学生提供了他们的教育背景信息。那些对实验有积极兴趣,有保护传统文化的意识,同时没有心脏病和神经性疾病史的学生,我们对他们提供了关于此研究和实验的补充信息。最后我们选择了最合适的 60 名被试。实验前所有被试均同意自愿参加实验并签订实验协议,浙江大学信息学部的道德委员会批准了所有实验过程。

4.2.2　实验材料

实验选择的皮影戏是经典剧目《龟与鹤》。这个故事讲述乌龟与仙鹤利用自身的优势想方设法吃到对方的经历。该剧 1965 年在第三届国际木偶节上获"最佳演出奖";2000 年在第十一届国际木偶节上获"二十五星奖"。

选择这则皮影剧目的原因如下:

第一,必须是传统皮影戏的代表性故事。

第二,有研究显示,媒体内容在一个国家被接受,却可能在另一个国家面临相反的情况,甚至内容让人感觉到粗鲁和有攻击性,相应的,皮影戏内容面临不

同文化时也会有相似的情况,所以我们尽量选择内容中性的皮影戏剧目。

第三,选取的皮影戏中的角色形态能够很好地被现代人理解和接受。传统皮影戏内容分为人物情感类故事和小品类故事两大类,人物情感类故事主要是关于中国古代的历史剧和神话故事,现代人对其理解有一定障碍且不够中性,所以我们从小品类故事中选取;同时传统皮影戏人物形象是进行抽象处理后的古代中国人物的形象,对现代人,特别是外国人有一定的理解难度,所以我们决定选用全动物形象的,无传统中国人物出现的皮影戏,可以把理解难度降到最低,也把人物角色产生的情感干扰降到最低。否则,不合适的剧情理解会干扰由皮影戏引出的情感变化。

第四,整个剧目没有对白,只有配乐,摆脱语言的束缚。

第五,选择的剧目需能引出被试强烈的与情绪相关的生理信息变化。

在预实验中选择了 5 个皮影剧目。我们邀请了 23 位艺术专业和 20 位非艺术专业的中国学生,49 位欧洲国家学生对这五个皮影剧目的理解程度进行打分。《龟与鹤》剧目的理解度在李克特 9 级评分中分值最高(mean±SD＝7.8±1.6)。

我们在实验房间搭建了简易的皮影戏台,邀请两名皮影戏艺人表演这出皮影戏。

4.2.3 实验任务

实验的过程需要被试进行三项任务。①保持在安静的坐姿状态,这是测试每个被试的生理指标基线状态。②欣赏传统皮影戏《龟与鹤》的表演。③欣赏皮影戏《龟与鹤》的幕后操作表演。任务 2 与任务 3 随机分配给被试。根据心理信号的研究显示,短期的心理信号检测需要进行至少五分钟,所以三个任务均持续五分钟,而《龟与鹤》的皮影演出时间正好是五分钟。

在实验的过程中,要求每个被试不要做不必要的身体动作。尽量避免出现躯干、头部以及上肢的动作,因为身体大部位的动作(特别是躯干和头部)会影响心电信号的监测值。所以要求被试尽量保持身体的平静和放松状态,同时确保双眼睁开。

4.2.4 实验设备

实验在一个隔音效果较好和恒温的房间进行,使用器具包括携带式心率变

异分析仪(生产厂商:南京伟思医疗科技有限公司)、皮影戏台、皮影表演乐器。皮影戏台在顶部有灯光投射,乐器有二胡、笛、手锣,由表演艺人自己携带并演奏。

4.2.5　实验过程

所有的被试都没有在现实或者影片中欣赏过皮影戏,所以我们在正式实验前对所有被试进行基本的皮影戏文化讲解。我们为被试讲解皮影戏的历史及其在中国历史文化中的地位,同时被试有 15 分钟时间可以接触我们搭建的皮影戏台、皮影戏玩偶以及感受皮影戏的操控方式。我们要求被试在正式实验前不能通过其他途径了解和欣赏皮影戏。

同时告知被试实验有效进行的其他要求。比如实验前 24 小时内不能进行任何形式的剧烈运动,正常进食,避免摄入刺激性食物、酒类以及咖啡等。

在实验当天,被试会佩戴实验器材,测试心率变异性的头环戴在被试的头上,测试心率的电极夹子夹在被试的耳垂处。首先被试需要平静地坐在椅上十分钟左右,以达到身心平和状态,然后会测试被试五分钟的基线心电生理指标。其后被试进行余下两项实验任务。在每项任务之间,被试会休息 5～10 分钟以便让各生理指标恢复到基线状态再进行下一项任务。

4.3　数据处理与分析

4.3.1　心率数据分析方法

每个实验任务一开始,通过使用一台采样率为 1 000 Hz 的模拟数字(A/D)转换器的电脑,对心电图进行不间断的记录。心电数据被转化为每个心搏间期的每分钟心率数据,然后数据被重新抽取,使用三次样条插值方法,以获得同样的样本时间序列。

4.3.2　三个国家被试的心率对比分析

心率和心率变异性的数据,由每 5 分钟所得的数据分析得出。图 4.1 显示了三个国家的被试在进行持续 5 分钟的三个实验任务时的每 10 秒钟的心率平均值。对于三类不同文化背景的被试,在整个实验过程中,观赏皮影戏幕后操作

表演的心率数值稳定地高于欣赏传统皮影戏的心率数值,同时,欣赏幕后操作表演时心率数值起伏较大。欣赏传统皮影戏时心律整体下降趋势显示,说明传统皮影戏欣赏缺少持久吸引力。欣赏幕后操作表演,心率数值除了美国被试略微下降,其他两国人都保持稳定,而美国被试在戏曲开始的时候心率数值最高。三个国家的被试的最高情绪点 e,这两个点正好是皮影戏中角色之间有交互的时刻。

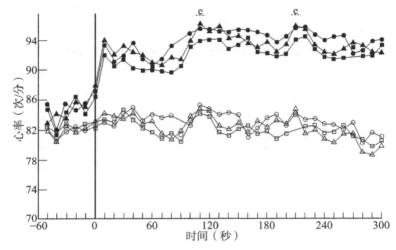

图 4.1 实验前一分钟和持续五分钟的三个实验任务时的每 10 秒钟的心率平均值。

●中国被试欣赏幕后操作表演;▲美国被试欣赏幕后操作表演;■日本被试欣赏幕后操作;○中国被试欣赏传统皮影戏;△美国被试欣赏传统皮影戏;□日本被试欣赏传统皮影戏

4.3.3 心率变异性数据分析方法

通过评估一系列有序的内在心搏间期的变化来测量心率变异性。每一个实验任务的开始,连续的心搏间期被提取,以得到持续五分钟的心率数据。本书采用频率分析法来分析心率变异性数据。低频和高频的心率变异性周期分别是 $0.04 \sim 0.15\,\mathrm{Hz}$ 和 $0.15 \sim 0.40\,\mathrm{Hz}$。

本研究采用单因素重复测量方差分析来分析数据。独立变量一是国籍:中国、美国、日本;独立变量二是任务:传统皮影戏欣赏和皮影戏幕后操作表演欣赏。

4.3.4　三个国家人群的心率变异性数据对比分析

传统皮影戏欣赏和皮影戏幕后操作表演欣赏,对这两个情况下的三个国家被试每项对应的指标分别进行统计分析。在安静状态,中国被试和西方被试的 LF、HF、LF/HF 三个指标的相伴概率均大于显著性水平 0.05,也就是说两个人群的三个指标的平均值不存在显著差异。传统皮影戏欣赏时,HF 呈现显著性差异,中国被试和美国被试的差异(P＜0.001)显著高于美国被试和日本被试之间的差异(P＝0.04),而中国被试和日本被试之间没有显著性差异,如图 4.2 所示。皮影戏幕后操作表演欣赏的情况是 LF、HF、LF/HF 这三个指标均没有呈现显著性差异,表 4.2 显示了 HRV 数据分析结果。

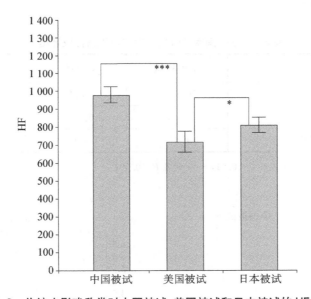

图 4.2　传统皮影戏欣赏时中国被试、美国被试和日本被试的 HF 均值

表 4.2　三个国家被试的心率变异性各指标统计结果

	传统皮影戏欣赏	皮影戏幕后操作表演欣赏
LF	7.8	7.3
HF	14.9***	13.7
LF/HF	25.4	9.2

注：* 代表 P＜0.05,** 代表 P＜0.01,*** 代表 P＜0.001

4.3.5　心率变异性数据对比分析

对三个国家被试的基线、传统皮影戏欣赏、皮影戏幕后操作欣赏三种情况下的 LF、HF 和 LF/HF 的数值分别进行统计分析。除了中国被试的 HF 指标，美国被试的 LF 指标和日本被试的 HF 指标，三个国家被试的其他指标的相伴概率均小于显著性水平 0.01。所以说在这三个状态至少有一个状态和其他两个状态有明显的区别，也有可能是三个状态之间都存在显著区别，如表 4.3 所示。最低有效位（LSD）法多重比较的结果是：在有显著性差异的组内，基线与幕后操作欣赏的显著性高于基线和传统皮影戏欣赏的显著性指标。这个结果显示幕后操作欣赏的情感唤起度高于欣赏传统皮影戏的情感唤起度，如图 4.3 所示。

表 4.3　三个国家被试的心率变异性指标统计结果

	中国被试	美国被试	日本被试
LF	16.6***	5.8	11.2***
HF	3.3	7.9***	3.1
LF/HF	13.8***	4.9*	4.9***

注：* 代表 $P<0.05$，** 代表 $P<0.01$，*** 代表 $P<0.001$

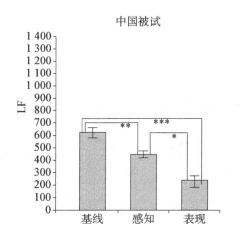

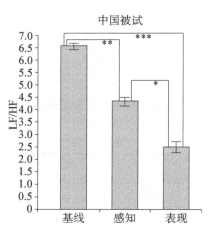

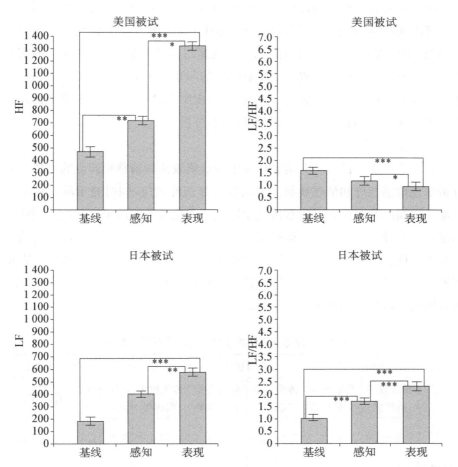

图 4.3　中国被试、美国被试和日本被试在基线、传统皮影戏欣赏和皮影戏幕后操作欣赏状态的 LF、HF 或 LF/HF 的均值

4.3.6　心电实验后访谈数据分析

1）访谈内容

在每一个实验任务结束后，被试要对欣赏的表演使用李克特 10 级评分量表进行评价。评价的指标分别是情感效价（1＝非常不不愉快，10＝非常愉快）和情感唤起度（1＝最低唤起度，10＝最高唤起度）。同时要求被试确认自己最愉快的情绪点出现的位置。此外，被试需要阐述，传统皮影戏欣赏和皮影戏幕后操作表演欣赏是否能引起情感的变化。

在完成所有实验后,被试要完成一张半开放式调研问卷,目的是更深入地挖掘被试的实验体验经历。问卷根据第一章中归纳的皮影文化经典要点划分为五类问题:①对皮影艺术的总体印象;②对皮影形象的印象;③皮影角色的交互形式;④对音乐的印象;⑤对皮影戏幕后操作的印象。由于实验已经选定一则经过衡量的合理的皮影故事作为实验材料,所以皮影戏的故事性,这个要点在此不做进一步主观测评,而将在下一章节进行重点分析。

2) 访谈结果

表 4.4 呈现被试在所有实验任务中的情感效价和情感唤起度的均值。方差分析呈现情感效价和情感唤起度的均值有显著性效应,同时显示欣赏皮影戏幕后操作表演的唤起度高于欣赏传统皮影戏。文化差异在情感唤起度上同样显现出显著的差异性。大多数中国被试、日本被试和美国被试呈现的最高的情感效价时间出现在 120~121 秒和 194~195 秒,这两个时间点正好是两个皮影角色有紧密交互的时间段。也有被试阐述最愉快情绪点出现在 116 秒、122 秒左右,另有被试呈现的时间在 183 秒左右。

表 4.4　皮影艺术情感反馈情况的主观评价结果

文化	中国被试		美国被试		日本被试		方差分析	
任务	传统皮影戏欣赏	幕后操作表演欣赏	传统皮影戏欣赏	幕后操作表演欣赏	传统皮影戏欣赏	幕后操作表演欣赏	国籍	任务
情感效价	5.9±0.8	7.7±1.2	5.2±0.8	8.0±1.1	4.5±1.3	7.2±1.4	6.5	12.9*
情感唤起度	5.1±0.9	7.3±1.0	4.4±1.3	8.9±0.8	4.9±1.2	6.7±1.4	9.9*	7.8***

注: * 代表 $P<0.05$,* * 代表 $P<0.01$,* * * 代表 $P<0.001$

为了更全面而深入地挖掘实验的意义,被试要求对皮影的经典要点进行打分(1=非常不喜欢,10=非常喜欢)。为了明确这些皮影要点的影响力,被试需要对分为五类的八个皮影要点进行影响力排序,如表 4.5 所示。结果显示皮影艺人的操作表演的排名在三个不同文化的被试排序均排名靠前,预示皮影幕后操作表演容易被人喜爱,能很好地唤起人的情感。皮"影"的印象,这一项排序差异很大,东方被试选择的排名很靠前,而美国被试把其排在末位。皮影造型的二维化视觉印象,这项排名都靠前;而皮影造型的色彩印象,这项均排名较后。

表 4.5 皮影戏经典要点的主观评价结果

皮影文化分类	皮影文化要点	中国被试		美国被试		日本被试	
		均值	排名	均值	排名	均值	排名
1	皮"影"的印象	8.3	1	2.3	8	6.8	2
	皮影戏营造氛围的印象	6.8	3	4.5	6	4.2	5
2	皮影造型的二维化视觉印象	7.2	4	6.7	2	7.3	1
	皮影造型的色彩印象	2.1	8	3.2	7	2.4	8
3	皮影角色在屏幕上的交互形式	4.6	6	5.2	4	5.9	4
4	配乐的印象	6.8	5	5.1	5	3.7	7
	乐器的印象	6.4	7	6.8	3	5.8	6
5	皮影戏幕后操作表演的印象	7.9	2	8.8	1	7.1	3

注：* 代表 $P < 0.05$，** 代表 $P < 0.01$，*** 代表 $P < 0.001$

4.4 实验结果讨论

实验的结果导出两个创新和实用的结论：①实验结果证实皮影戏幕后操作表演相较于欣赏传统皮影戏能够更好地唤起人的情感。②中国被试倾向于喜爱传统皮影元素，而美国被试倾向于喜爱皮影的交互表演，日本被试的结果显示倾向性在中国被试和美国被试之间，同时日本被试希望皮影戏的表演有一定的规律性。

4.4.1 不同文化背景引起的情感差异情况

文化背景对实验结果有显著性的影响。在进行传统皮影戏欣赏的任务时，HF 值在中国被试、美国被试和日本被试之间两两存在很明显的显著性差异，且中国被试 HF 平均值高于美国被试和日本被试的 HF 平均值。HF 反映副交感神经调节功能，说明在不同文化背景的被试观看皮影表演时，副交感神经的功能起了主要的作用，HF 的差异显示副交感神经的激活程度不同，而由于呼吸节律的改变，交感神经和副交感神经的互相协调，副交感神经功能在协调和控制心律变化的时候起了重要的作用。结合心率图，可见美国被试和日本被试的心率值初始位置均很高，美国被试甚至高于中国被试，但是后期持续下降。这个现象说

明皮影戏对外国被试有强烈的新鲜感,但是缺少持久的吸引力。目前研究结果表明,由文化刺激引起的自主神经唤起伴随外围生理和自主神经活性的调节,需要积极的作用去刺激相关的情绪。可以推测,由于中国被试多年受中国文化和艺术的熏陶,与文化相关的神经网络结构发展得非常好。所以中国被试在观看中国皮影时的情感唤起度高。日本是中国的邻国,文化与中国相近,所以整个过程心率值下降缓慢。

心率变异性实验结束后的问卷也支持对心率变异性数据的分析。所有的美国被试叙述在欣赏传统观皮影戏初始时,他们都感受到强烈的情感唤起,包含惊喜的情感,这表明在欣赏初期他们获得高昂的正面情绪。有70%的美国被试提到,当听到配乐以及看到屏幕上角色形象出现时,他们能够意识到这些是关于中国的传统艺术。

美国被试和日本被试把"皮影造型的二维化视觉印象"这一要点分别排在第二位和第一位。这两个国家的被试反馈,皮影角色的形象让他们觉得非常新奇,虽然是平面二维形式的,但是很生动地表达了角色的形态,有日本被试提道:"皮影角色上面的雕刻让人联想到图腾。"中国被试虽然也是第一次看皮影戏,但是有熟悉感,戏中的角色让他们联想到中国传统绘画的表现方式,有十二位被试提到皮影角色让他们想到中国的传统剪纸,形象和雕刻方式有异曲同工之妙。传统的中国文化一直是以二维造型呈现的,如大写意的书法和绘画;而西方的艺术崇尚细节和三维立体造型,所以平面化展现是中国传统文化的精髓之一。

对于"皮影角色在屏幕上的交互形式"这项,被试均反馈交互形式太单一。外国被试提到由于皮影戏是没有表情的表演,只是通过皮影玩偶间的互动不能很好地读取故事的内容,很多时候感觉表演单一。而结合心率变异性的数值图也看到情绪较高点 e 出现在皮影角色有接触交互的时候。

对于背景音乐,大部分被试意识到是中国的民间音乐很有特色,但是八位美国被试和十二位日本被试提到背景音乐太喧闹,希望即使是劲爆的乐曲也不要太吵。皮影戏表演运用中国的传统乐曲和民乐组合的特点是:气势磅礴、热烈且酣畅。这种特性虽适合传统中国人热爱热闹和热情的天性,但是也难免给人带来喧闹感。所以"配乐的印象"这项整体排名都偏后。而"乐器的印象"代表中外被试对传统中国乐器的好奇程度,排名高于前者。有六位美国被试提到可以加入一些全球观众都熟悉的乐器,比如架子鼓。当然他们也希望皮影表演主要使用中国传统特色乐器。同时有美国和日本的被试提到,在观看皮影戏的时候,有

时候皮影艺人用单一音(声音类似"哐哐")来表达多种故事情节和角色情绪,这让他们产生了理解误区和障碍。而对于音乐对于情节的推动力这一点,中国被试的评价是节奏鲜明,起伏有度。有四位被试说:"配乐节奏感很强,不同音色的长短和力度不同,很好地契合皮影故事各个情节的发展,所以音乐能很自然地引领观众和皮影戏进行呼应。"对于中西方人这项有差异的反馈,分析原因是中国人的文化背景会自然地对音乐产生联想,中国环境的熏陶能够比较好地识别各种中国乐器发音的轻重缓急,长短粗细,以及音色带给人的含义。但是外国人没有长久地接触过中国文化就不能理解,会理解为几乎是同一个音。这种情况就没有达到音乐配合推动故事发展的作用,可能使得观众对皮影表演产生认知和情感的障碍。有被试说:"希望像西方音乐一样使用丰富的音色",多种音色可以帮助不同文化背景的人们理解情节的变化,来弥补文化背景的理解障碍,以达到更好的共鸣。

在皮影戏幕后操作表演欣赏的任务环节,HF、LF 和 LF/HF 的显著性差异均不明显。另外,此任务进行时,LF/HF 值接近于在基线状态测得的数值。自主神经活跃性参数特性显示这个情况是由在欣赏皮影戏幕后操作表演时,交感神经活性降低,同时副交感神经活性上升所引起的。结合心率的数值,三个国家的被试在欣赏幕后操作表演时,心率均比较高。这个现象我们预测为两个原因:①幕后表演方式的呈现,中西方被试对其都有新奇感,情绪都有波动,导致两个人群间的差异不明显。②皮影戏幕后表演方式的呈现,更多展现的是皮影艺人和皮影角色以及艺人之间互动的过程,互动的展现让被试不觉得陌生,所以差异不明显。

此分析与实验结束后问卷得出的结果相符。所有的被试都反映欣赏幕后操作表演给他们带来高的情感唤起度和高情感效价(愉悦感)。有十四位被试说很希望自己能尝试进行一段皮影表演。特别是有六人提到"游戏"这个词,感觉这是一种游戏方式,可以和皮影玩偶互动,也可以和同伴互动,让自己沉浸到这种互动中。他们也惊叹中国的皮影艺人能够一个人控制皮影角色的同时给皮影配词和哼唱部分乐曲。一些被试说"表演艺人一定非常聪慧和有创造力才能进行这么有精彩故事的表演"。有八位日本被试觉得这种方式很有挑战性也很有参与感,能够全身心地感受这种文化,也喜欢这种操控感和互动感,有被试提道:"觉得皮影艺人是皮影戏的角色之一,这些艺人生活在这个皮影故事中。"中国被试在描述自己欣赏幕后操作表演时的心情虽然没有西方被试那么兴奋,但是都

说第一次知道原来幕后整个表演过程是这样的,新奇且有意思。十位被试说很想参与到表演中,不过同时提到皮影艺人说唱的表演太专业,担心自己承担不了。有被试提道:"如果有一些非正式的皮影表演,比如几个朋友拿着皮影玩偶编排故事,会非常有意思。"在欣赏皮影戏幕后操作表演后有近一半的被试主动去拿道具皮影玩耍。

皮影玩偶在幕前是以影子的方式呈现,在幕后则是实体状态。"影子"是皮影玩偶的呈现方式,是虚实相间的状态,为中国艺术中常存在的元素。比如中国画中以大片墨迹代表连绵山峰,以及中国书法笔断意连的意境。对于这一项经典皮影元素"皮'影'的印象"的评分,三个国家的被试差异很大,中国被试和日本被试分析把其评为第一和第二位,而美国被试评其为最末位,这也可以看出极大的民族文化差异性。超过半数的美国被试,他们在填写主观问卷时才意识到"影"这个概念,他们不理解也不关心。就犹如中国画的大写意和西方的写实主义,文化不同,表达和情感的着落点也不同。而日本是中国邻国,拥有东方的情怀,理解和认可"影"的概念。此外,根据霍夫斯塔德教授的文化维度研究,我们可以推测,因为中国文化偏重长期取向,所以坚持追求传统皮影戏的精髓所在;而美国文化偏向短期取向,所以其价值观偏于享受当下。

对于皮影的色彩,三个国家的被试几乎都将其排在最末位。反馈也相似:在欣赏传统皮影戏时,较难分辨和注意皮影玩偶的色彩,只感受到灰暗昏黄的色调。在欣赏皮影戏幕后表演时可以看到皮影玩偶是由多种色彩绘制的,但给人印象不深,色彩也并不丰富。希望能运用现代亮丽的多种色彩,让皮影玩偶有明快的色彩形象。

4.4.2　自主情感反馈情况

三种文化背景的人群在基线、欣赏传统皮影戏、欣赏皮影戏幕后操作表演的三个状态时 LF、HF、LF/HF 的数值都各显示有显著性。说明幕后操作表演在情感上有吸引力和唤起度。下面具体分析各个状态之间的显著性情况。

中国被试的 LF、LF/HF 指标在基线和欣赏皮影戏幕后操作表演之间的差异($P<0.001$)显著大于基线和欣赏传统皮影戏以及欣赏传统皮影戏和欣赏皮影戏幕后操作表演之间的差异。美国被试的心率变异性情况类似,但是基线和欣赏传统皮影戏之间没有呈现显著性差异。日本被试的 LF 数值在基线和欣赏皮影戏幕后操作表演的显著性大于欣赏传统皮影戏和欣赏皮影戏幕后操作表演

之间的显著性,基线和欣赏传统皮影戏之间不呈现显著性差异,而 LF/HF 的数值,三个任务两两之间显著性明显($P<0.001$)。这些数据支持了前面的理论:欣赏皮影戏幕后操作表演时,这种形式对三个国家的被试都有新奇感和吸引力,情绪波动明显,所以不同文化人群之间的差异性并不明显。

原因是皮影戏的幕后表演让被试产生高度共鸣。基线和欣赏传统皮影戏之间差异性明显,被试对皮影戏的唤起度和兴趣度也非常明显,但是欣赏皮影戏幕后操作表演呈现的互动表演应该让被试有更强烈的参与感,唤起兴趣。我们可以这样合理地假设,欣赏传统皮影戏让被试有新鲜和好奇感受,而欣赏皮影戏幕后操作表演的互动性让被试有尝试的欲望,使得被试和皮影文化产生了主动的交互,而不仅仅是单向的文化展示和宣传的影响力,让被试从情感上和皮影文化有双向的沟通和互动。因此皮影戏幕后操作表演的欣赏促进了被试的情感积极性。可以这样理解,若对非物质文化遗产引入可触摸式交互,可以创造浸入式的体验,利用自然物理世界熟悉的载体来达到更高、易懂、无界限的人与信息的交互。

实验结束后的问卷调查得出的结果支持这种分析。有四位美国被试提到敬佩古代中国人民能设计出精美的手工制作角色形象。有五位美国被试提到皮影戏让他们想起木偶戏,也是通过人为操控展示故事。四位外国被试说到"传统皮影戏的欣赏没有他们预期想的精彩"。可见皮影戏二维的表演方式是传统皮影戏呈现的方式,但是唤起观众情感的效果是有限的。皮影戏幕后的操作表演,艺人的表演方式让西方被试都有想尝试的愿望,有四位被试问到中国有没有地方可以让他们可以有机会尝试体验皮影表演。一些被试提道:"操作表演真精彩,艺人表演很辛苦,我喜欢这个胜过欣赏传统皮影戏。"

中国被试也透露出对皮影戏的喜爱之情,有被试说"感觉皮影戏非常生动,很有趣味和节奏感""是奇妙的视觉艺术""很像手工表演的电影""比较传统和原始的中国艺术风格""角色特征独特有趣""故事情节较传统""皮影角色关节会动,很好玩"。对幕后操作表演的欣赏,有被试提到"这种表演方式感觉像功夫的感觉,一招一式节奏感很强,把观众引入剧中"。事实上接近 90% 的中外被试提到,看到皮影戏艺人一个人说唱和表演皮影角色的时候是他们记忆中最激动的时刻。说明互动的表演过程能得到被试的认可,对被试有相当高的情感唤起度。

实验结果显示,皮影戏幕后操作表演对情感的唤起度高于传统皮影戏的欣

赏,这点可以给教育家和商人一些启发。一直以来,保护传统文化的博物馆会播放传统的皮影戏和陈列皮影戏道具来促使人们了解和喜欢皮影戏。我们的研究显示,和皮影角色的交互以及皮影戏的交互式操作表演可以更好地唤起情感。同时浸入式体验皮影艺术可以锻炼自身表达和自我协调能力,以及儿童的协作能力。

在对"皮影戏幕后操作表演的印象"这项进行排序时,美国被试排序第一,中国被试位列第二,日本被试排在第三位。从另一角度说明皮影戏幕后操作表演有非常高的情感唤起度,而且被试希望能够浸入式参与对皮影的操控。此外,霍夫斯塔德教授的文化维度研究的第三条"不确定因素的规避"可以解释这个排序结果。不确定性规避倾向指这人们偏向规律性结构化程度,或者不确定性结构和规律的程度。日本文化在这一项得分很好,意味着日本文化偏向紧张、习惯计划和规则;而美国文化在这项得分很低,意味着美国文化随性、较少强调控制。七位日本被试提出,他们希望皮影戏的表演有一定的规律和规则。我们推测皮影的交互艺术对美国人是好奇而奇妙的经历,对日本人是某种程度无规则的表演。

对于"皮影戏营造氛围的印象",只有中国被试给出的排序靠前。中国文化倾向于参与团队的表演,众人欣赏而非个人行动,这是集体主义的体现。而美国文化侧重"我",而非"我们"。因此,中国人喜爱皮影戏表演营造的热闹的群聚的氛围。

4.5 基于皮影戏的跨文化新型互动方法

我们基于跨文化情感调研的心率变异性实验和问卷调研,结合第一章中归纳的皮影戏经典元素,提出皮影戏发展和创新的方向,总结基于皮影戏的跨文化新型互动方法。

从实验分析的要点看到,这些皮影戏的精髓要点需要重视和保持流传:如精美雕刻的皮影形象,对皮影动作的自由控制,皮影艺人与观众之间的互动,艺人即兴的表演和情感展现。本书不仅想说明非物质传统文化应该怎样去适应现在多媒体娱乐的时代,而且应该合理运用新媒体新技术,发掘艺术文化传播、展示和交互方式的新方向,如表 4.6 所示。

表4.6　皮影戏的跨文化新型互动方法

	体现的传统皮影精髓	现状对人的感受	未来发展
皮"影"	传统皮影戏最直接的呈现方式	中国人能感受其传达的"虚空间"的概念	保存"影子"的特性；探索"影"的延伸；比如2D屏幕由不同的几何形状组成/投影到地面,表演者/虚实结合
		西方被试,特别是美国被试不能理解和体会这种方式	
皮影文化营造的情感空间	艺术使大家聚集在一起,并互相分享	中国人感受是热情,热闹	合适合理的戏曲设计；对人群和演出目的进行细分
		西方人感受是太喧闹和嘈杂	
皮影文化造型的二维化视觉艺术	具象和抽象形态的结合,造型有丰富的想象力和独特的创造力；雕刻精美；体现传统中国传统神韵和风格；皮影文化的静态艺术价值	受到中外人士喜爱；独特的美学呈现对外国人有惊喜感和吸引力	保存传统艺术精华,如雕刻化效果、空间感和立体感共存的平面视觉效果
皮影的色彩	取自中国五行色	色彩投影到屏幕呈现昏黄的色调；经过投影的色彩没有吸引力	采用有中国特色的鲜亮明快的色彩搭配
皮影角色的交互表演	皮影戏"影子"的承载方式 没有表情变化的皮影艺术的呈现方式	能唤起中国人的文化熟悉感；能唤起西方人的新鲜感	探索更多元化交互方式,让皮影玩偶更好地体现表演者的情感,同时表演过程要让欣赏者有更深入和更持久的情感代入
		缺少持久的冲击力和吸引力；缺少让人主动接触的欲望	
皮影故事	源于古代民间生活；中国古代生活的印证	中国古代社会的缩影	需要符合有时代特征；融入生活的故事内容
		现代中外人对古代的中国民间故事理解有障碍	

（续表）

	体现的传统皮影精髓	现状对人的感受	未来发展
皮影配乐	中国传统民间乐器的特点是热烈、喧闹	中国民俗乐曲的鲜明特点	保存传统中国民间乐器；根据现代人审美重新组合，加入适合的其他非遗元素，并且是中国人熟悉的国际乐器
		外国观众不能较好地感知由传统中国乐器传达出的含义	
皮影乐器	单一音表达多种故事情节和角色情绪；配合、推进故事发展	中国观众能很好地感知单音色变换传达的含义	丰富的音色，多种音色可以帮助不同文化背景的人们理解情节的变化，弥补文化背景的理解障碍
		外国观众对单音色的多样表达所传达的含义理解有障碍	
幕后的操作表演	皮影艺人的即兴表演的情感传达；皮影艺人精湛的表演技能；控制皮影角色的乐趣体验	持久性的吸引力；浸入式全感官的体验需求；全方位了解皮影文化	人与文化的双向沟通；唤起人们对皮影文化的主动情感

本章小结

联合国教科文组织前任总干事马约尔在《文化遗产与合作》的前言中说："保存与传扬这些历史性的见证，目的是唤醒人们的记忆。因为没有记忆就没有创造，保护非物质文化遗产不仅是整个人类共同的任务，是繁荣和发展世界多元化文化的必经之路，而且是每个民族对世界和时代应承担的责任。只有最大限度地发展底蕴深厚、色彩绚丽的民族文化，才可能使人类文化的多样性和丰富性得到最好的体现。"

中国有句古话：一方水土养一方人。文化起源的不同造成思维方式的不同。中国文化讲究情怀、韵味，惯于用简洁的二维形态，表现真实的形象，形神兼备；西方崇尚科学，用细节打动人，就如中国的大写意国画和西方的写实油画。毕加索说自己不敢来中国是因为中国的齐白石，两位大师是艺术界的泰斗，文化的差异和矛盾是应该由文化互相碰撞和冲击来解

决。同时文化的差异保证了文化的多样性,可以让人体验不同的文化。文化也要互相包容,互相学习,但是最重要的是要保存人与文化交互中留存的文化精髓。

关于本实验,有两点需要完善之处:其一,本实验通过预实验选出一则便于被试理解和接受的中性故事作为实验材料。所以关于皮影故事和皮影角色的理解和接受程度没有进行很深入的分析,这会在下一章进行详细研究。而从某种程度上说传统的皮影戏素材是非常传统的,是源于古老年代的内容,熟悉中国文化的年轻人可能都比较难理解或者较难喜欢。关于适合现代人喜欢的皮影戏题材的研究,我们也将在下一章进行调研和讨论。其二,中性实验材料的情感唤起度相对有限。心电实验要求能够合理地唤起被试的情感。未来可以在实验规则允许的情况下,尝试非中性的皮影戏题材进行实验,以唤起更加激烈的情感反馈。

第 5 章

跨文化族群对中国文化意象的情感趋势调研

文化意象是指人们在跟某文化接触的过程中可能被相关事物影响而产生的印象。不论是正面或负面的意象，都会在人的记忆中留存相当长的时间。本章对跨文化族群进行的中国文化意象研究包含两个部分，一是中国整体的色彩认知；二是对中国传统文化形象的印象。色彩影响着人们的情感状态和选择意向；中国传统文化形象是人们对中国传统文化的概念和印象，是对中国情感的载体。

第 4 章通过定量数据得出皮影戏传承和创新的部分要素，由于该实验是通过选定一场皮影戏进行，所以没有讨论皮影故事内容以及皮影角色对不同文化背景人群情感认知的影响。本章以到访杭州和上海著名旅游景点的跨文化游客群体为研究对象，以我国文化意象的情感认知为研究内容，通过分析调研数据和深度访谈，研究了跨文化群体对中国文化意象情感认知的特点及基础规律。

5.1　研究目的

不同文化背景的人要认可皮影戏，需要对皮影戏角色和故事内容进行理解。我们希望皮影戏角色和故事内容是既有中国特色又能被现代中西方人理解。心电实验表明，皮影角色的雕刻方式和二维的呈现方式是需要被保存的中国文化特色，因此，我们继续探索角色的内容以及色彩，此外还要探索能够被现代人理解的皮影戏故事内容。为了防止被调查者预测到本调研的目的而局限其思考范围，同时为了避免产生诱导性，更好地挖掘可以作为皮影戏角色和故事内容的有中国特色的文化，问卷不刻意提及皮影戏，而是以探讨中西方人对中国传统文化

的色彩印象以及文化印象为主题。

5.2　调研设计

5.2.1　问卷设计

问卷设计主要包括两部分：中西方不同文化背景的人群对中国整体的色彩认知及其对中国传统文化的印象。前者问卷内容由色彩选择（多选）和原因阐述两部分构成，根据海因里希·佐林格（Heinrich Zollinger）教授的研究将色彩词汇选定为橙色、黄色、绿色、蓝色、紫色、红色、棕色、粉色、白色、黑色和灰色，原因阐述以开放式填写为主。后者采用开放式对话获得信息，关注被调查者已经熟悉的中国文化以及期望接触的中国文化。

5.2.2　调研实施

问卷调查地点分别在杭州市西湖景区、灵隐寺景区以及上海市外滩景区进行。对西方被调查者的问卷在语言上主要使用英语和法语。调查期间共发放问卷共 100 份，中西方人群各 50 份，有效问卷各 44 份，有效率 89％。

5.2.3　被调查者的社会人口结构特征及分析

选择中国被调查者时候，我们会有意识地选择接触过中国传统文化的人，因为熟悉中国文化的人，对于传统文化的情感有利于我们的研究，我们可以更好地挖掘中国文化的内涵和发展的方向。也有部分被调查者曾研习过中外的文化项目，比如芭蕾、钢琴等，这类被调查者看待中西方文化时更有包容性和多元化。调研结果显示，大多数本科以上的中国被调查者曾研习过一些中国传统文化。调研结果还显示，西方被调查者都研习过一些传统文化艺术，这说明中西方国家都比较重视文化修养。

被调查者的年龄以 18～45 岁之间的中青年人群为主。因为这个年龄层的人有独立的思考和见解，是一个国家未来发展的支柱，他们的思想认识会影响上一辈和下一代。西方被调查者的统计显示：男性占总样本的 52.3％，女性占 47.8％，男女数量基本持平。在受教育程度上，本次调查的人群以高学历为主。西方被调查者研习的文化较为丰富，调查显示有一些是学校的课程，供学生选择，可以这样

分析,西方学校善用寓教于乐的方式传承文化,让文化进入生活,如表5.1所示。

表5.1　西方被调查人群的社会人口结构特征

特征项	内容	人数	百分比/%
性别	男性	23	52.2
	女性	21	47.8
年龄	18～25 岁	9	20.5
	26～30 岁	13	29.5
	30～40 岁	14	31.8
	40～45 岁	8	18.2
受教育程度	本科和大专	22	50.0
	硕士	17	38.6
	博士	5	11.4
曾经研习过的文化（3 年以上,同时选择人数在 5 人以上）	钢琴	24	54.5
	小提琴	11	25.0
	吉他	12	27.3
	长笛	5	11.4
	国际象棋	21	47.8
	围棋	12	27.3
	素描	10	22.7
	油画	10	22.7
	芭蕾舞	14	31.8
	街舞	5	11.4
	西方美学	14	31.8
主要来源国家（样本 5 个以上）	美国	9	20.5
	英国	8	18.2
	法国	8	18.2
	德国	7	15.9
	澳大利亚	5	11.4
	荷兰	5	11.4

中国被调查者的统计显示：研究样本中男女数量持平。在受教育程度上，本次调查的人群以本科和硕士学历为主。被调查者中研习中国传统文化的人数占大多数，其中书法占比 77.8％，国画占比 65.9％，中国象棋占比 54.5％，同时研习国际文化的人数也较多，具体数据如表 5.2 所示。

表 5.2　中国被调查者的基本结构特征

项目	内容	人数	百分比/％
性别	男性	22	50.0
	女性	22	50.0
年龄	18～25 岁	10	22.7
	26～30 岁	12	27.3
	30～40 岁	15	34.1
	40～45 岁	7	15.9
受教育程度	本科	25	56.8
	硕士	16	36.4
	博士	3	6.8
曾经研习过的中外文化（3 年以上，同时选择人数在 5 人以上）	书法	35	77.8
	中国画	29	65.9
	二胡	7	15.9
	中国象棋	24	54.5
	围棋	11	25.0
	素描	28	63.6
	钢琴	14	31.8
	芭蕾舞	6	13.6
	西方美学	10	22.7

5.3　中国色彩认知调研分析

5.3.1　关于色彩认知的研究背景

对色彩认知进行调研，是希望探索现代中西方人认可的色彩，帮助寻找适合

现代人的配色。色彩是不同波长的光进入眼睛产生的感觉。色彩研究是心理学研究的一个分支,是研究人类如何感知色彩、评价色彩以及色彩如何作用于人和环境等问题的学科,如色彩偏好、象征以及色彩心理、色彩测试等。色彩是一个完全主观的认知经验,如同嗅觉和味觉一样,人类常由五官以及其他器官对色彩进行各种判断,如色彩的前进后退、轻重软硬、膨胀收缩等,而这些色彩判断是色彩对人情感的影响,是日常而普遍的色彩生活现象。

认知(cognition)是一种心理机制(Psychological function),指人们对事物了解和明白的经历。伯纳德·贝尔森(Bernard Berelson)和加里·斯坦纳(Gary Steiner)在《人类行为:科学发现的清单》一书中将认知定义为一种复杂的过程,通过这个过程,人们对感官的刺激加以挑选、组合同时产生注意、记忆、理解及思考等心理活动,并将其解释为一种有意义和连贯的图像。所以可以这样理解色彩认知,即人们对色彩的判断、喜好、观念和态度,换言之是人们由色彩产生的心理感觉和感情。这种心理感觉和感情依赖于个人感受光的刺激,判断色彩的能力,也依赖于个人喜好、成长环境和民族特征等因素。当人们将一个国家的文化作为认知对象,经过一系列挑选、组合,产生注意、记忆、理解、思考等心理活动,并将其色彩化,赋予并解释成一种意义和连贯的图像,就形成了所谓的文化意象色彩认知。

色彩认知的研究方法经历了从简单到复杂的发展过程。自德国心理学家在19世纪提出色彩喜好的调查报告之后,大多数色彩研究沿袭了社会问卷调查方法,李克特量表和语义差量表(Semantic Differential Scale)的测量方式也比较常用。此外,心理学视觉实验研究近些年也逐渐被引入色彩研究领域,此方法比主观问卷测评客观,但由于研究设备和条件的限制,研究成果还相对较少。鉴于是在景区调研不同文化背景的人群活动的社会属性及空间流动性,本书使用色彩研究常用的问卷调查法。

5.3.2 西方被调查者色彩认知情况

调研显示,西方人群对中国的色彩认知以红色最为突出,选择频次为 42,即 95.5% 的西方游客选择以红色来代表中国的色彩意象;黄色居第二,选择频次为 35,占被调查西方人数的 79.5%;灰色居第三,选择频次为 14,占被调查西方人数的 50.0%;然后选择频次依次是绿色、白色、棕色,只有蓝色、橙色、紫色没有被调查者选择,如表 5.3 所示。

表 5.3　西方被调查者色彩认知情况表

色彩	频次	人数占比/%	总频次占比/%	选择的主要原因
红	42	95.5	32.8	中国国旗、天安门、故宫、鞭炮、很多建筑的红色外墙、中国新年
黄	35	79.5	27.6	中国国旗、中国皇家颜色、金灿灿的古代建筑
绿	14	31.8	11.0	中国军队绿色服装、西湖、森林
蓝	0	0.0	0.0	——
灰	22	50.0	17.3	空气不好、现代建筑
橙	0	0.0	0.0	——
紫	0	0.0	0.0	——
棕	6	13.6	4.7	中国古建筑的屋顶
白	8	18.1	6.30	京剧的背景、园林的墙
粉	0	0	0	——
黑	0	0	0	——

5.3.3　中国被调查者色彩认知情况

本次调研中的中国人群对红色的认知最为突出,选择频次为 44,即 100% 的游客都选择红色来表征中国的意象;黄色位居第二,选择频次为 38,占被调查中国人数的 86.4%;黑色为第三,选择频次为 17,占被调查中国人数的 38.6%;其他色彩认知相对比较分散,选择频次依次是白色、蓝色、绿色、紫色、粉色、灰色,只有橙色和棕色没有人选择,如表 5.4 所示。

表 5.4　中国被调查者色彩认知情况表

色彩	频次	人数占比/%	总频次占比/%	选择的主要原因
红	44	100	32.4	中国新年、中国幸运色、红在中国可以理解为避邪、喜庆、中国国旗、天安门、故宫、灯笼
黄	38	86.4	27.9	中国皇家颜色、黄袍、金灿灿的古代建筑、故宫、中国国旗、佛教、龙凤
绿	7	15.9	5.1	传统的服饰和饰品里会用绿色、玉、绿帽子

（续表）

色彩	频次	人数占比 /%	总频次占比 /%	选择的主要原因
蓝	8	18.2	5.9	青花瓷、古建筑屋檐的边缘装饰
灰	3	6.8	2.2	灰是一种对"中庸"的颜色，"中庸"是流淌在中国人血液中的一种品格；山水国画；殡葬
橙	0	0.0	0.0	—
紫	6	13.6	4.4	在中国文化里代表贵气，紫砂
棕	0	0.0	0.0	—
白	9	20.5	6.6	中国哲学中"无"的象征、中国画中留白的概念、京剧脸谱、中式建筑的墙
粉	4	9.1	2.9	女性物品常用的色彩、女子服饰
黑	17	38.6	12.5	中国画、墨、黛瓦、太极

5.3.4　色彩意象认知分析

不同文化背景的人群对中国的色彩印象有一致性也有区别性。红、黄普遍被中西方人用来描述中国的形象。其中，红色的使用最为频繁，充分说明中国形象的代表性色彩得到了中西方人的普遍认同。中国被调查者意象色彩中的黑色、白色、蓝色、紫色、粉色给西方被调查者留下的印象不深，而西方被调查者选择排第三的绿色，在中国被调查者中排在第五位。综合来看，西方被调查者对中国形象印象的色彩主要以红黄等暖色为主，辅以绿蓝等冷色，暖冷相间。这里要说明一点，西方被调查者选择排名第四的颜色灰色，大多数人选择它的原因是中国的空气质量，本书的目的与此没有关系，故不将其作为文化色彩研究的范畴。

从研究数据分析结果可知，中西方被调查者对"中国红"的认知最为集中，但对比中西方被调查者的选择原因可发现，其认知深度基本呈现两种层级递进结构。西方被调查者多呈现第一层视觉直接认知。被调查者在回答原因时，常见的答案是"到处可以见到红色"，"常常见到红色"，更加具体化的原因是，红色最常见于"国旗""红旗""故宫""很多建筑有红色的外墙"，说明建筑和旗帜等给西方人群留下了深刻印象。也就是说，他们用最常见的颜色来形容整个对中国的

印象,对中国红的认知仅仅停留在"注意"阶段,并没有深究这种颜色所代表的意义,但他们能够成为忠实的文化信息传播者。中国被调查者则体现出第二层次,即与国家文化深层结合的认知。一些中国被调查者在解释色彩认知时将实际体验和以往知识经验相结合,意识到红色代表中国,代表中国文化,"红色是用于辨认中国的色彩""红色是中国代表色""中国红是幸运色"。这种现象在描述其他颜色时也出现。比如西方被调查者在描述选择白色和灰色的原因时是这样说的:"灰色是现代建筑的用色""白色常见于园林的白墙";而部分中国被调查的回答是:"灰是一种对'中庸'的颜色,'中庸'是流淌在中国人血液中的一种品格""白是中国哲学中'无'的象征"。

另外,通过观察访谈及问卷数据处理发现,被调查者往往最先(最愿意、最易于)选择的颜色是其活动过程中所见具体事物(建筑等)的直观色彩,或者是宣传片以及书本中展现的具体事物(建筑、食物等)的直观色彩,即该国文化载体的意象构成中的具象(具体意象)色彩。该现象说明,文化载体色彩的直观可感知性影响不同文化背景的主体对其意象记忆的深浅程度;同时,这种记忆的深浅程度也反映了游客对该国文化的接纳和认同程度。

5.3.5　色彩认知调研的结论

中西方被调查者对于中国形象的彩色认知基本相似,分别是红色、黄色、白色、绿色、蓝色、紫色、粉色、灰色。我们会采用这几种被现代中西方人认可和接受的颜色作为皮影角色的主要配色,而以传统的金木水火土为原色的配色可以作为辅助参考。

中西方被调查者虽然色彩认识相似,但是认知层次深浅区别很大,西方被调查者对于中国色彩基本上是所见即所得,没有深入了解通过色彩所体现的中国文化内涵。色彩影响着我们的选择、意见和情感状态。色彩对于认知和文化都有深远的影响,色彩的改变意味着与之相关的状态改变,因此,颜色偏好研究可以预测消费者的行为,希望传统文化与现代中国色彩相结合,让中国的色彩印象更具深度,而中西方人认可的中国印象色彩,可以让文化的传播更具感染力。

5.4　中国传统文化印象的数据调研分析

这部分的调研希望能够使皮影戏故事被现代中西方人认可,皮影戏角色的

合适选择能够缩小文化背景不同带来的识别差异。我们采用调研的方式挖掘中西方人了解、熟悉或者期待的中国传统文化。对西方被调查者的问卷包含两部分,一是"你印象中的中国文化",二是"你期待接触的中国文化以及感受"。由于中国被调查者本身就生活在中国,所以问卷只包含你印象中的中国文化是什么样的以及对其的感受和期望。调研后对问卷进行分析,探寻适合皮影戏的故事以及角色。

5.4.1 西方被调查者对中国文化印象的问卷分析

能够被西方人记忆的中国文化,多为视觉、味觉、听觉直接感知的东西。特殊的视觉呈现、味觉体验以及听觉刺激对欣赏者印象深刻。有不少被调查者提到中国菜时说道:"四川菜很辣,颜色很红,太油""饺子形状很特别,很好吃,在澳大利亚唐人街的新年时候吃到的"。而这些五官感受到的东西对欣赏者的冲击是最直观简单又最深刻的。不少西方被调查者也提到不太明白所见所闻的深层含义,比如有被调查者提道:"去过苏州园林,很美,但是不太明白它表达了什么""不明白京剧在讲什么,每个人物各是什么角色,很闹,但是人物化妆和服饰很特别,好看""看过皮影戏,小孩子很喜欢,但是不明白讲什么,角色代表什么,可能要先清楚故事内容"。可见传统文化带给人的第一印象或者直觉是要有吸引力,同时也要易于理解才能帮助不同文化背景的人了解和真正喜欢上中国的传统文化。换言之,直觉呈现的事物需要与文化内涵结合巧妙,也要有中国特色,能被不同文化背景的人理解。文化内涵做到深入浅出,传承中国文化精髓的同时应该结合现代人的知识结构体系,如表 5.5 所示。

表 5.5　西方被调查者熟悉的中国文化

传统文化 (5 人以上提到的)	选择的原因 (代表性表述)
中国画、中国书法	有意思,特别,特殊
太极拳、功夫、武术	太酷了,想学,需要持久力
旗袍	太特别了,好看,想买,每个中国女人都该穿
四川菜、麻辣豆腐 饺子 茶	太辣,太油,红色,好吃 新体验,喜欢,形状很特别 对身体好

（续表）

传统文化 （5 人以上提到的）	选择的原因 （代表性表述）
长城、紫禁城、园林	历史，不可思议，宏大的工程，有的看不明白
佛教	神奇，值得尊重
皮影戏 京剧	不明白故事内容，要先了解中国故事内容，没兴趣 看不明白，衣服好看，化妆特别
舞龙、龙凤、红包	春节唐人街常看到，有气势，好玩，好看
中国民乐、二胡、古筝	喜欢这个体验，很多乐器一起演奏的时候吵
博物馆里的白菜（"摆财"）、东坡肉	很真实的蔬菜，竟然还有这样的寓意，有意思
站在毛泽东像前拍照	看到很多中国人这样做

经过问卷分析，得知西方人希望了解的中国文化分为三类。

一是中国最经典的文艺，如国粹京剧、国玩麻将，还有绚丽的功夫等。西方人知道这些名词，也希望了解它们，"虽然看不懂京剧，但是看起来很酷，服饰华美，很神秘的感觉，想体验穿这些服装的感受"。

二是在中国现代生活中能够感知的文化，如在街上能够听到的中国民谣《最炫民族风》，有 8 位被调查者能哼出曲调，"虽然不明白唱的是什么，但是喜欢这个曲调，一听就很中国风，又是传统乐曲伴奏，没有钢琴之类的乐器，挺中国的，也挺现代的"。还有人提到想了解中国字，在大街小巷看到奇怪的中国字，很有兴趣研究，"中国字看起来很有趣，是中国文化的一部分，色彩也相当特别"。

三是让被调查者产生自然情感的文化，其代表中国，同时让不同文化背景的人都能产生情感。比如采访中 90% 的被调查者提到的中国国宝大熊猫。"代表中国，可爱""是中国的国宝，在我们国家的动物园看过，很喜欢"。可爱的大熊猫形象，不管到哪里，都应该会被人喜爱。还有中国的黄河、长江，西方被调查者常提道："是中国的母亲河""在电视上看到介绍，很磅礴，据说以前的中国发源于黄河附近，水是生命之源啊。"这些语句让人感受到亲切和真实，没有距离感，如表5.6 所示。

表 5.6　西方被调查者希望了解的中国文化

传统文化 （5 人以上提到的）		选择的原因 （代表性表述）
1 中国最经典的文艺	京剧的化妆、服饰、招式	看起来很酷,服饰华美,很神秘的感觉,想体验穿这些服装的感觉
	皮影戏的表演	当我看到皮影戏时,我的反应是我想跟艺人学习如何控制皮影玩偶,像传统的木偶戏,很有趣,相当特别
	功夫	酷,精彩
	绘画	与其他的绘画差异很大
	麻将	中国特有的,觉得很好玩
2 中国现代生活中能够感知的文化	汉字	中国字看起来很有趣,是中国文化很有代表性的一部分,色彩也相当特别
	《最炫民族风》（一首有现代风格的中国民谣）	中国歌曲融合现代风, 外国人不喜欢中国歌曲用钢琴表达
	中国现代文化	想了解体现现代新中国的一些东西
3 产生自然情感的文化	看大熊猫	代表中国,可爱,国宝
	黄河、长江	代表中国的母亲河

5.4.2　中国被调查者对中国文化印象的问卷分析

中国人生活在中国文化的熏陶之中,对中国文化的了解比西方人多,但是项目虽多,类别却相似,可以分为四类。

第一类是中国流传经典的戏曲,如京剧、相声、皮影戏等。这一类虽是经典,驰名中外,但是却鲜有人明白其内涵。访谈得到的答案往往是"听众逐渐变少""年轻人中影响力不高""无聊,看不明白""没有参与感"。

第二类是千年流传下来的中国民间技艺和传统,比如剪纸、刺绣、书法、民间舞蹈、诗词、佛教等。这些中国传统文化拥有不少粉丝,应该得到保存和流传,但也面临被漠视的现实。究其原因,依旧是和现代文化脱节。"只有少数老年人会剪纸了""书法和国画市场窄,无人问津""国画清高,有点不食人间烟火""民乐的演奏机会不多""唐装是正式场合的中国面孔,却不再多见"。这一类在西方被调查者的问卷中几乎没有人提起,也说明这一类的文化需要改变才能被更多人理解和

传承。

第三类与西方被调查者的结果相似,是每个现代中国人生活中都能接触的有情感的文化,虽然中西方人提供的项目不同,但是可以归属于相同的方向。中国人描述的过大年、中秋节都是每个中国人很有感情且每年都要过的节日,有情感触动的文化可以让人有参与感,可以触动各种文化背景的人。很多受访者提道:"珍惜每年大家做年夜饭的时光""年味淡了,想念小时候的鞭炮声""一家人中秋赏月团圆"。

第四类是让人产生自然情感的特色文化,比如龙凤、祥云图腾、国宝大熊猫以及中国菜,这些都会让人情不自禁地产生喜爱之情。受访者提道:"大熊猫宝宝太可爱,能抱一只回家吗""大熊猫宝宝的视频太萌了""祥云火炬,全球人都认得吧""舌尖上的中国啊""川菜是国宴啊""龙和凤是中国最古老的传说",如表5.7所示。

表5.7　中国被调查者的中国文化印象分析

传统文化 (5人以上提到的)		选择的原因(代表性表述)
1 中国流传经典的文艺	相声	著名戏曲
	京剧	著名,但是中国人都不怎么了解
	皮影	小时候社区活动看过,在仿古的街道看过
	武术	有力量,博大精深,有观赏性
2 中国民间技艺和传统	风筝、剪纸、刺绣、茶道	流传下来的中国民间技艺和传统
	书法、国画	
	中国建筑、明清家具	
	民族乐器、舞蹈	柔美
	民族服饰、旗袍、唐装	唐装是正式场合的中国面孔
	诗词、诗歌	语文课,古代人的智慧
	儒家思想、佛教、道教	信仰
3 中国现代可感知文化	过大年	每个现代中国人都能接触的文化
	中秋、团圆、端午	
4 产生自然情感的文化	龙、祥云、图腾	现代人在生活中能接触的代表传统中国的文化
	熊猫、国宝	
	中国菜	

5.4.3　中国传统文化印象总结

中国传统文化源远流长，种类繁多。现代不同文化背景的人对各种文化的感受也不一样。有些经典流传，让人新奇，有些民间技艺让人怀念和惊叹，让人产生情感主动性的文化和民俗，使不同文化背景的人产生参与感和共鸣。比如中国的新年，其乐融融包饺子和舞龙灯的场景和气氛让人们感到温暖和亲切。这些无国界的中国情怀和气氛作为皮影戏的故事内容会更加贴近现代人，被人喜爱，就像好莱坞电影《功夫熊猫》中，阿宝和鸭爸爸煮面的场景和厨房故事，富有中国气息，温馨，没有文化的鸿沟和情感上的距离感。

皮影戏采用的角色引起欣赏者的注意，可以说是视觉抓取力在皮影的角色呈现。能引起自然情感的中国特色人物可以让人感觉更亲近，没有隔阂，比如中国的国宝熊猫，带给人喜悦可爱之感，中国龙让人感到霸气。这些没有认知障碍，又可以产生自然情感的角色载体，拉近各文化背景人群的距离，使皮影戏不再是古老的艺术，而是生活中的艺术。

5.5　皮影戏发展和皮影戏体感互动系统的研究和实践方向

对世界非物质文化遗产皮影戏的研究，表 5.8 比较完整地总结了皮影戏的精髓、现状以及未来继续发展的方法，可以被用作传统皮影戏传承和发展的理论参照。结合数字化信息交互技术，进行皮影体感交互研究，将呈现在接下来的 5 章中。

表 5.8　皮影文化传承和创新的要点和方法

	皮影戏给人的感受
1	营造一种独特的艺术环境，质朴而丰富，区别于工业化和信息化给人的压迫感
2	形式独特，音乐和道具融合得非常巧妙
3	体现一种传统中国文化，人情味重，演绎精彩
4	传统的艺术表现，很有文化厚重感、归属感，还有一种热闹的现场气氛
5	大家一起观看演出才有气氛和情怀

（续表）

皮影戏传承和创新要点	
1	更多地传播皮影文化,多引导大家体验,将形式简化,更多走进人们的生活中
2	加入科技的东西,但不是西方的文化
3	保存精髓,比如雕刻方式、表演互动
4	皮影戏要具备时代性
5	让人体验中国的情怀、节奏和韵味。节奏、动作和音乐的搭配营造出很强的起伏感和具有中国特色的抑扬顿挫
6	用中西方都可接受的媒介进行传播,但必须保留原有的特色和方式

皮影戏体感互动实践方向	
1	与现代生活接轨,使皮影与现代科技相结合,更能在日常生活中体验到有品质的艺术形式,而不是一种快速消费品和廉价品
2	加入一些现代元素,在声效、视觉方面与时代结合,加入新的故事桥段,新的音乐曲风,以及新的剪纸风格
3	表演过程的节奏把握,颜色造型上的风格,皮影的视觉感受,使人对传统智慧心生尊敬
4	皮影的关键是对影子的视觉感受,利用"影"子,色彩、形态与"影"结合,由人控制的效果让人感受中国人的智慧
5	把"节奏感"延续,有角色扮演和剧情演绎的可能,传统复兴的趋势下,现代人会愿意体验这种完整的表演方式

本章小结

　　本章进行了中国文化意象的研究,包含形象意象和色彩意象两方面研究,结合第 3 章的跨文化情感实验,总结出传统皮影文化传承和创新的要点和方法,提出结合科技、人文和艺术的思维方式:

　　(1)人文之善:传承和创新文化,正面合理地挖掘和保留传统文化的精髓和内涵,让不同文化可以互相碰撞、互相包容。

　　(2)艺术之美:吸取古文化展现的历史之美、工艺之美,使呈现的古典之美成为时代的印记。

（3）科技之真：运用合适的技术实现文化再创新，让传统文化可以通过多种方式和途径得以展现，让东方的艺术拥抱现代的技术，被多个民族的人们了解和喜爱。

本章通过较大样本量的调研和深度访谈，对到访杭州和上海两地著名旅游景点的中国游客和西方游客进行了关于中国文化意象的研究，包含色彩意象和形象意象两方面研究。总结得出中西方被调查者对于中国形象的认识彩色基本相似，分别是红色、黄色、白色、绿色、蓝色、紫色、粉色、灰色，可以采用这几种中国色作为皮影角色的主要配色。对于皮影戏的内容和角色载体，采用让人产生情感主动性的文化和民俗，让不同文化背景的人对其没有距离感；让皮影戏不再是古老的艺术，而是生活中的艺术；让皮影文化做到深入浅出，内容传承中国文化精髓的同时结合现代人的知识结构体系。

最后结合第 4 章的跨文化心电实验和结论，总结出传统皮影文化传承和创新的要点和方向。本书基于这些理论总结，结合数字化信息交互技术，进行了皮影体感交互的互动研究，将呈现在下面 5 章中。

第6章

基于感知的体感交互方式研究

随着电子信息技术的飞速发展,我们的计算环境正发生着深刻的变革。计算机可以通过各种不同类型的传感器感知人体的运动、生理、情感以及心理等方面的信息,通过这些被感知到的身体信息,人们可以与计算机或者智能环境对话,逐渐形成基于体感的新型交互方式。大卫·英格兰(David England)等人提出了全身体感交互的概念,认为全身体交感交互指"集成物理环境中人类生理、心理、认知和情感信息的采集和处理,从而在数字环境提供智能交互反馈",并连续几年在美国计算机协会人机交互特殊兴趣小组(ACM SIGCHI)组织专门的工作坊进行讨论。在商业上,任天堂的 Wii Remote 和微软的 Kinect 体感设备在视频游戏领域取得了巨大的成功。微软甚至提出了"身体即控制器"的理念。

体感交互与传统的基于鼠标、键盘的交互模式有着根本的不同,在这种模式下输入不再是单一焦点的,计算系统可以感知到更多的用户输入,继而推断用户意图并实现自然的人机交互,它更多地面向体验型或者监控型的交互式应用。

6.1 面向身体运动感知的人机互动

从生理学角度定义,体感或动觉感知是人的身体在某个空间位置以及运动过程中的感觉。体感交互(Kinesthetic Interaction),即动觉互动技术可以更加直接把身体潜能应用于自然且无意识的交互过程。它是指基于交互技术的人的运动感知体验。这个定义意味着,在进行交互时,重点考虑的是通过交互技术实

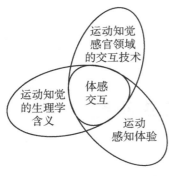

图 6.1 体感交互的三原则

现和平衡的身体意识体验以及运动感知体验。要实现体感交互,需要包含三个原则,运动知觉的生理学含义、运动感知体验、运动知觉感官领域的交互技术,如图 6.1 所示。

从人的角度和设计工作的技术角度考虑体感交互,身体运动与环境的作用是相互的。身体运动和感知影响我们对于环境的体验,反之亦然,人类体验环境通过身体的运动同环境和技术进行交互。从生理角度出发,对于体感的理解定位为一个全局的理解:现在和未来的技术如何利用身体运动和人持续发展的运动能力来进行交互系统的设计。

6.1.1 运动知觉的生理学含义

身体是我们与外围进行交互和体验的基础,人体通过多感官的反馈来确定和外围环境的合适合理的互动。人对外界刺激的反应呈现为身体运动的行为和动机,比如人的五个基本感官刺激:听觉、嗅觉、视觉、味觉、触觉。举例来说,人体是通过视觉来判断何时应该伸手接住球。

运动知觉是用来处理身体感知的一部分感官能力。运动知觉的生理学含义是身体的位置和动作在空间的意识。当人闭上眼睛,然后把食指放在鼻子前,这个时候运动知觉开始调用。运动知觉是躯体感知的一部分,躯体感知指的是遍布全身的有意识的身体知觉,还包含皮肤感知、本体感知和内部器官的感知。当描述运动知觉的概念时,本体知觉也常常被包含,因为两者都是描述身体运动知觉的。而两者的区别是,运动知觉是通过运动唤起的,本体知觉是指感知肢体位置以及内脏器官的能力。从交互设计角度理解,运动知觉是身体在持续跟踪肢体的动作和位置。通俗来说,正确的动作行为不是或者不仅仅由身体视觉构成,而是通过身体感知构成。

动作是由运动系统产生的。一个成功动作的完成取决于个人协调和控制肌肉动作的能力。运动技能可以分为两类:精巧性和粗略性运动技能。粗略性运动技能指的是全身或者身体的大部位动作,比如爬行、行走、跑步、单腿跳、抓取或者摆动等。与此相反,精巧性运动技能指的是小范围肌肉的协调,比如手指、眼睛、嘴巴、脚和脚趾等。人有这样的技能,可以在最短的时间和最小的能耗下,

运用正确的肌肉去执行预先决定的动作。这首先不仅仅要知道怎么执行一个确定的动作,还需要明确动作运用的时间和地点。这才是身体天生的能力和智慧的精妙之处。人与周围人的关系,外围环境的刺激会影响一个人运动知觉的特性。

当练习运动技能的时候,人会选择动作的时间和地点,如何让动作适应变化着的环境,如何不间断地练习同一个动作。这些练习运动技能的过程类比于体感交互设计,相当于思考设计可以支持动觉学习的设施和系统,而这些设施和系统可以利用潜在的、固有而天生的身体运动知觉能力。其实运用精巧性运动技能来设计交互产品已是一种趋势,比如鼠标的发明,或者是可触摸交互界面的研究。而交互系统中运用粗略性运动技能和运动知觉的研究是比较新的领域。当把身体大部位作为设计对象时,需要考虑身体的灵活性。这意味着一个设计要么可以协调现有的动作,要么反而会改变一个人的运动模式。

6.1.2　运动感知体验

基于运动知觉的生理学含义,运动感知体验描述的是运动知觉感官如何在移动中感知每次的行为。根据梅洛·蓬蒂(Merleau Ponty)的陈述,我们对于世界的体验来源于身体运动与环境的互动。因此,当人与文化世界交互时,我们的运动知觉感官会唤起一种身体运动潜能,影响我们体验世界的行为,唤起我们内在的行为和情感,而且当与文化世界互动时,我们的运动能力会发展成为运动技能。

运动知觉感官和我们的运动能力与技能也一直协调其他的感官,比如视觉、听觉和触觉,且无论是关于外感官刺激或者内感官刺激的情况。我们对于世界的体验源于我们的身体,这意味着以行为为导向以及有意识的运动知觉是感知世界的基础。根据梅洛·蓬蒂的理论,人首先通过对记忆库里大量动作或手势的自动搜索执行对运动响应的反馈。因此,动作记忆库自然的和基于文化沟通的运动技能互相映射和影响,这些技能引导和构成人的行为。作为移动的个体,人体需要不断地选择某一运动行为用以作为对身体接收到的感知信号的反馈。这个理解某种程度上反映了文化世界与运动技能的有意识的关系。

运动知觉体验的概念已具体指出行为是如何来协调人与文化和社会世界的体验,换言之,这个概念体现了运动知觉体验在运动记忆中既作为一种潜在行为存在,又作为一种运动技能存在。

6.1.3　运动知觉感官领域的交互技术

　　大量的交互技术使得交互设计中的身体运动研究越来越多,比如计算机通过传感元件进行信息输入来执行交互过程。传感元件相当于计算机的感知器官,得以与环境进行感知。人通过感官感知事物,比如光、声音、温度等,当然人也有不能感知的事物,比如电磁场和超声波等。人可以获得感知,仪器和环境同样可以获得感知,也有其自己的感知元件,如图6.2所示。从功能角度理解,执行元件相反于感知元件,其功能是转化输入的信号(特别是电子信号)然后进行信息输出,比如扬声器或者发动机,类似于给用户创造一种可感知的交互体验。各种的传感元件可以给运动知觉交互提供可能性,比如深度相机的运用和研究,还比如压力传感器、重力传感器、加速度传感器等。每一类传感元件实现一种具体的身体运动,深度相机可以跟踪和计算人的位置,压力传感器感知人有否踏上物体,加速度传感器测得人或物的某方向加速情况。这意味着当人的交互依赖于技术的使用,那么会有益于或者不益于这项专门的技术。当然,交互技术的选择取决于系统的交互设计是如何刺激用户进行最优化的交互模式,以及怎么让用户体验自然交互和良好的交互沉浸感。事实上技术或多或少会对体验有一些约束,而设计即平衡技术和体验,是挖掘运动交互可能性的可持续的方法。

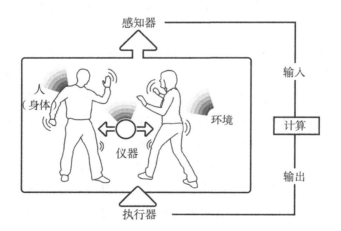

图6.2　人、仪器和环境都拥有自己的感知器和执行器

6.2　体感交互的情感化体验

体感交互的情感化体验可以理解为是一种以本能自然行为为导向的情感化过程,是在一种"交互""互动"的状态下完成的,通过人与物的沉浸式交互、体验,使人对物品产生情感、回忆和依赖,也就是说我们依恋的往往不是交互本身,而是交互的过程和交互代表的意义和情感。行为用来连接人和交互对象,这种连接来源于人的生活体验和情感经历。

日本设计大师深泽直人提出无意识的交互概念:以人的无意识行为为原点展开设计,创造和挖掘产品潜在的价值,赋予产品简单和直觉的形式与意义,表达人们日常生活中共通的、潜意识的感觉、经验和情感。

语义学通过外在视觉与触觉等的特征将蕴含的信息传达给使用者,成为用户与交互对象之间沟通的语言,体现两方面的语义内容。认知:明示交互操作的方式——认知语义;传情:传达交互过程中的个性特征和精神内涵——情感语义。

在人机交流过程中,使用者心理认知是重要一环。如果语义学是交互对象向使用者传达信息的过程,那么心理认知让使用者通过接收并处理信息,搜索并匹配记忆中相似交互的经验,从而实现与产品的互动,建立人机联系。

6.3　体感交互的应用

实体用户界面和实体交互是人机交互领域迅速发展的方向。目前计算机作为媒介被广泛应用于多种教育和控制方式研究。体感交互通过将身体运动和物理实体作为数字信息的载体和媒介,提供了全新的交互方式,如动作识别、语音识别、可触摸的交互界面等。

QUIQUI 是一款基于儿童行为与运动的视频控制游戏,设计人员研究了儿童动作,通过摄像头识别技术识别和分析儿童动作,数据处理后传输到计算机设备中。开发人员观察与分析不同屏幕角色下儿童的自然行为,是运用儿童最自然、最本能的行为设计开发的游戏。

G-stalt 是一个强调手势肢体语言的视频交互项目,由几十个图像图形组成空间交互界面,可通过手势肢体语言操作。G-stalt 项目负责人提出"手势交互"

(gestural interaction)的概念,开发出手姿势语法和图形反馈系统。目的是开发比以往传统交互方式更完善、行为更自然、更有物理感的肢体手势交互方式。

莎伦·奥维亚特(Sharon Oviatt)将多模态交互(multimodal interaction)称为"从传统的交互界面转化为可以提供给用户更大的表达理论且自然和可移动性的交互界面"。多模态系统通过结合自然输入模式的方式来处理信息和工作,这些自然输入方式包括语言、触摸、手势、眼神、头部和身体运动。多模输入与多媒体输出以一种协调工作的状态出现。这些系统代表新的计算机输入输出模式探索取得进展。

由澳大利亚墨尔本大学的交互设计组研发的 Table Tennis for Three 是一款基于网络架构环境的多人参与的社交运动游戏,这类游戏有潜在的促进身体健康的功能,同时还能够供多人参与游戏,从而产生社交功能。

PingPong Plus 是麻省理工媒体实验室在 1998 年基于传统乒乓球运动设计的经典项目,是基于传统乒乓球台设计的数字技术拓展交互装置。在这个运动可触界面中,可触摸交互界面和数字化拓展的物理空间内的运动概念被引入。结合动态图像和声音传输技术,结合乒乓球落球点,多样化匹配的图像和声音会呈现。比如涟漪模式下,在落球的相应点出现涟漪,伴随水花的声音。

6.4 体感信号的感知和处理

6.4.1 基于生理信号的用户感知

生理计算作为一种新型人机交互模式逐渐引起领域内学者的关注,目前也有一些阶段性的成果。可穿戴式智能传感器的出现为基于生理计算的智能人机交互提供了发展契机,它们能够方便快捷地获取和传输人的底层生理信号,如皮肤电反应(GSR)、皮肤导电性(SC)、皮肤温度(ST)、皮肤血流容积(BVP)、肌电(EMG)、脑电(EEG)、心电(ECG)、心率(HR)、血压(BP)、呼吸频率(RR)和掌心出汗(PS)等。通过融合这些生理信号,可以估计出用户的活动、情绪、疲劳状态以及健康状况等,从而提高交互系统的智能化和便捷程度。

然而,现有的生理计算研究一般限定在特定的实验环境下,难以应对复杂交互环境带来的不确定性,无法满足智能交互的需求。现有的生理计算主要的研究方向有:

（1）如何分析、处理生理信号。生理信号是生理计算研究的基础，人的不同生理状态可以通过其不同生理信号来反映。一方面，获取的生理信号存在不确定性，需要相应的分析方法，有学者提出了模糊过滤算法来解决信号分析中的不确定性；另一方面，获取的生理信号容易被噪声所污染，需要相应的降噪去噪等信号处理方法，有学者提出了一种消除脑电信号噪声的方法，还有学者提出了一种基于低通微分滤波的生理信号降噪方法。在复杂的智能交互环境下，生理信号中的不确定性和噪声更加复杂，生理信号的分析和处理面临艰巨的挑战。

（2）如何准确估计人的情绪、疲劳等体感信息。目前，已有一些这方面的研究成果：听音乐时的情绪估计方法；驾驶人员疲劳识别和检测技术，以及浙江大学普适计算实验室提出玩身体控制游戏时的疲劳模型等。这些研究一般针对特定、单一的环境建立情绪、疲劳模型，如听音乐、玩游戏、开车等。智能交互环境比较复杂，体感的准确度会降低。

6.4.2　基于加速度传感器的日常运动识别

由于加速度现象在人们的日常运动中无处不在，因此，利用加速度信号来识别人的运动受到研究人员的广泛重视，所谓"加速度信号"是指人们在日常生活中由于身体运动产生的人体运动信号，通过对这种信号的处理，可以判断是何种动作。基于加速度传感器的活动识别除了应用于人机交互外，还可应用于健康监测、人体运动能量消耗评估等领域，有着非常广阔的应用前景。

早期的研究使用多个加速度传感器放置在人体躯干的不同位置，以获得较为全面的人体活动信息，从而在一定程度上提高系统的识别率，但是，由于需要在多个部位佩戴设备，对使用者来说不方便。另外，随着加速度传感器数量的增加，系统的数据运算成本也会增加。为了提高传感器系统穿戴的舒适度，也为了使得系统更加实用，很多项目只采用一个加速度传感器来进行活动识别，由于只有一个加速度传感器，获得的运动信息没有多个加速度传感器得到的全面，这些都对软件识别算法提出了更高的要求。

6.4.3　基于视觉的手势识别

手势是一种自然直观的人机交互手段，人们可以通过定义适当的手势对周围的计算机进行控制而无须借助其他的输入设备，因此这种交互手段为人们提供了丰富而简便的操作计算机的方式，吸引了众多人的研究目光。因为手势具

有时间和空间上的多样性和不确定性,而且人手本身也是复杂的可变形体,所以这是一个极富挑战性的多学科交叉的研究课题(见图6.3)。

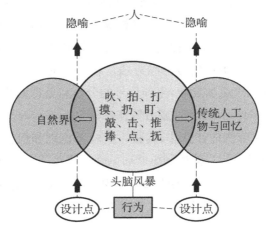

图6.3　手势的连续感知机制

目前国内外主流的手势分割方法主要有基于立体图像的手势分割方法、基于肤色的手势分割方法、基于轮廓的手势分割方法、基于连通区域的手势分割方法以及基于运动的手势分割方法等。

(1)基于立体图像的手势分割方法往往需要两个以上摄像头,曾被用于人体动作识别,由于此方法必须依赖特定的硬件设备,因此比较少用于日常的交互系统。

(2)基于肤色的手势分割方法是当前最常用的方法之一。肤色是手势最为明显的特征之一,然而,在实际应用中由于手势和背景环境的复杂多变,光源亮度和位置的变化、有色光源产生的色彩偏移等,都会引起肤色的变化,手部弯曲和反转等形变,也会使得光源角度和阴影发生变化。针对这些问题,当前研究者们在传统肤色分割方法的基础上,采取了很多改进方法,主要有三种:在分割前对图像颜色进行校正;提出新的颜色空间;结合其他运动差分、轮廓、几何特征等其他分割方法。

(3)基于轮廓的手势分割也是一种常见方法,尤其是使用活动轮廓的方法,但这种方法存在两个棘手问题:一是由于手部旋转或弯曲等因素使得初始轮廓的获取较难;二是由于手势的形状本身存在深度凹陷区域,而轮廓对此类区域往往无法收敛到。

（4）基于连通区域的手势分割方法因计算量非常大，无法满足人机交互中实时性的要求而鲜少使用。

（5）基于运动的手势分割方法也是目前最常用且有效的方法之一，主要分为是帧差法和背景差分法。帧差法利用相邻图像帧之间的差分来判断前景中是否有运动对象产生；而背景差分法首先对背景图像建模，通过比较背景图像和含有手势的图像分割出前景。众多实验发现，在运动中产生的光影变化，以及背景的动态变化都会对分割结果产生影响。

6.4.4　触觉交互的体感研究

近年来，国际上对触觉交互开展了较多的研究，主要集中在触觉的硬件设备和生成算法这两个方面。

触觉的硬件设备主要有基于振动的触觉设备、基于电场的触觉设备和基于空气压膜的触觉设备等。在人机交互时，通过振动马达等装置，基于振动的触觉设备可给用户反馈振动感知。有学者研发了微型振动电机产生的振动触觉，以增强游戏的沉浸感。还有学者通过含微型振动器的手持式鼠标，实现了纹理的动态振动触觉生成。通过电场强度的变化，基于电场的触觉设备可给用户反馈摩擦力。利用静电学原理，有学者研发了一个能控制接触摩擦力变化的触觉设备。在 TeslaTouch 系统中，调节电极和用户手指之间的电场强度，手指皮肤可感觉到摩擦力的改变。基于空气压膜的触觉设备可给用户反馈被触摸物体的粗糙感，但是此类设备远不成熟。另外，一些力反馈设备也可传递振动触觉，比如被广泛应用的 Phantom 力反馈设备。

在触觉的生成算法方面，按人机交互的接触点数目，可分为单点接触虚拟物体的触觉生成算法和多点同时接触虚拟物体的触觉生成算法。按人机交互的方式分，可分为笔式交互触觉生成算法、虚拟手交互触觉生成算法和虚拟脚交互触觉生成算法等。按触觉生成的计算模型分，可分为基于几何的触觉生成算法、基于物理的触觉生成算法、物理和几何混合的触觉生成算法等。最著名的算法有基于约束点的触觉生成算法和基于射线的触觉生成算法。这两种算法都是从几何角度出发，计算量少且易于实现，能满足虚拟现实系统的实时性要求，存在的问题是触觉生成的计算模型过于简化，不能呈现不同虚拟物体的物理特性。基于物理的触觉生成算法主要有质量弹簧模型和有限元模型。质量弹簧模型的精度低、稳定性差，尤其当弹簧常数很大时，会出现"硬化"现象。有限元模型虽然

已经成为软组织变形的主流模型,但是经典的线性有限元模型在软组织发生较大旋转时,系统的鲁棒性不够,生成的力或触觉稳定性差。

在国内,东南大学研制了柔性触觉再现装置,提出了一种基于物理的形变模型,能实时生成力或触觉并反馈给用户,北京航空航天大学研制了一种力反馈控制策略的脊柱外科机器人系统,北京理工大学研制了一种基于六自由度的线绳的力反馈装置,哈尔滨工业大学开展了基于气动人工肌肉数据手套的柔性物体触觉反馈的研究。上述研究成果为触觉交互研发了重要硬件设备和奠定了重要理论基础,也为本研究的开展提供了重要支撑。

6.5 体感的呈现模式与机理

体感交互作为虚拟现实交互的新型操作方式,摆脱鼠标键盘和复杂的动作捕捉设备,通过手势动作完成交互操作。从 2006 年的任天堂开发的 Wii 到微软的体感感应套件 Kinect,再到近来的 Leap Motion,体感交互设备的自由度和精度越来越高,因此,开发用户喜爱的体感交互应用成为当务之急。虽然有研究着力于建立体感交互系统设计的理论框架和应用实例,但是体感交互设计方法的研究尚未受到广泛的关注。针对这一研究现状,拟进行体感交互设计的方法研究,旨在为未来的设计研究提供理论基础和方法指导。

实体用户界面(TUI)将人与信息的交互直接体现在人与实体的交互之中,是具象化的交互行为。石井裕(Hiroshi Ishii)认为传统的 GUI 是通过遥控输入装置(如键盘、鼠标与数字化仪)进行交互,这种方式不是最直接、最自然的人机交互方式,是现代计算机技术高速发展给用户强加的控制数字信息模式。实体用户界面和实体交互是人机交互领域迅速发展的研究方向。目前计算机作为儿童游戏的媒介已经被广泛地应用于多种娱乐方式中。实体用户界面通过物理实体成为数字信息的载体,提供了全新的交互方式,如动作识别、语音识别、体感操作等。

6.6 体感交互技术和方法

随着计算机视觉技术不断地发展,新的体感设备不断涌现,体感的交互技术和方法也在不断地发展和深入,主要的技术和方法根据交互的人体部位进行分

类。手以其天然的灵活性在人机交互研究中备受青睐,由手姿态或者运动模式定义的手势语言,已经广泛地应用到各个领域,如虚拟环境中的导航、哑语教学等。此外,头部的人脸成为人体信息表达和交流的最直接的载体,研究者们不断地尝试重建人脸模型,探索有效地描述和表达人脸表情与动作等信息的方法。形体的姿态也是人体表达信息的另一种有效方式。姿态呈现出人体当前的动作及其预期意义,以此来表达和传递信息。

6.6.1 形体姿态识别

近年来,随着计算机视觉技术的快速发展,出现了大量关于人体姿态识别的研究。有关人体姿态识别的研究主要可以分为三类:①运动人体的结构分析;②人体动作目标的跟踪;③基于图像序列的动作识别。有学者利用从动作图像中提取的带状标志之间的关联性来获取人体的关节位置。在获取了运动人体的结构之后,需要对人体动作目标进行跟踪和分析。单目摄像机侧重于人体运动中手臂和脚的行为,为了在复杂的环境中更好地捕获人体运动的过程,多摄像机技术也被采用。基于图像序列的动作识别的研究主要有两种方法:基于模板匹配的方法和基于状态空间的方法。模板匹配主要是将动作生成一个静态模型,通过对已知的和测试的两个模型进行匹配来判断;状态空间的方法是将动作中的每一个姿势看作一个状态,将不同状态同时发生的联合概率作为识别动作的标准。

为了提高识别效率,基于深度摄像机的人体姿态识别也有重大发展。利用Kinect 计算机能够自动识别并跟踪用户的 20 个骨骼关节点。该设备无论在鲁棒性还是在时效性方面都比以前的技术提高了很多。通过分析 20 个骨骼关节点的运动及相互之间的位置关系,系统可以快速、准确地识别出用户的身体姿势。

6.6.2 虚实结合的交互技术

目前大多数交互技术需要在一个固定环境中跟电脑构造的虚拟界面或虚拟游戏世界交流,随着移动设备性能的不断发展,人们希望把交互空间从虚拟环境拓展为真实物理与虚拟共存的空间,从而增加交互的沉浸感,这是体感交互技术研究面临的新挑战。真实场景和虚拟场景之间的无缝空间融合成为一个必须解决的问题,这里面包含了摄像机标定和跟踪两个方面的内容。

按是否需要标定参照物,摄像机定标可以分为传统定标方法和自定标方法。传统标定方法需要使用经过精密加工的标定块,通过建立标定块上三维坐标已知的点与其图像点间的对应,来计算摄像机的内外参数,AR ToolKit 是这类方法的典型代表。传统定标方法可以得到精度较高的定标结果。自定标方法通过场景中不同视角拍摄图像之间的对应特征信息,确定摄像机参数,因此不需要任何标定物,这类算法自动化程度较高,易于使用,但结果往往不够稳定。考虑到镜头存在径向、离心和薄棱镜等各种镜头畸变,需采用非线性方法,如 Faig 方法、Sobel 标定、Gennery 立体视觉标定、Paquette 方法等。一般来说,在线性模型的基础上,进一步考虑径向畸变模型就可以满足普通摄像机的要求。

在确定了相机参数后,可解决虚实场景的静态融合问题。当用户动态改变视点和视线方向时,应保持虚拟场景和真实世界之间的相应关系,即需要解决动态跟踪问题。基于计算机视觉的跟踪方法通过检测标识符或物体的表面特征信息确定摄像头在场景中的位置,可以得到很高的跟踪精度,但这类算法通常存在很大的计算量,存在实时性与准确性、跟踪范围之间的矛盾。计算机视觉和硬件传感器相结合,综合各自在精度和效率上的优势,成为当前动态注册的重要研究方向,如基于惯性/视觉的跟踪融合与基于磁/视觉的跟踪等。

6.6.3　情感交互技术

在情感识别的研究中,不断有学者取得研究进展:开创性地构建了面部动作编码系统(FACS),并定义了六种基本面部表情;发现眼神能够有效反映其情感状态;通过主成分分析(PCA)方法研究行走参数与情感之间的关系;将人体上肢运动进行信息简化归类,构造能够表示情感的上肢运动系统;构建 176 种计算机生成的人体静态姿势,并进行了情感属性的分类;将头部运动的各参数映射到情感的五维空间中;将视频的情感映射到二维情感空间,并进行情感的检索;提供了一种基于多个分类器的使用声学韵律信息和语义标签的语音情感识别系统。

目前的情感生成研究领域,大多数的情感模型都是基于认知情感评价(OCC)模型,它定义了一些规则,可以简单推断出什么情况下激发什么样的情感。乔纳森·格雷奇(Jonathan Gratch)和史黛西·马塞拉(Stacy Marsella)提出 EMA 模型,通过认知评价来获取情感状态的输入参数,然后推导出虚拟个体所处的情感状态。PAD(pleasure-arousal-dominance)模型受人体生理的、化学的以及心理的因素影响,将情感映射到三维空间中。在分层模型中,人的情感被

分为情感、情绪和个性三个层次,其中情感是短时间内人的情感状态,而情绪是人在较长时间范围内的情感感受,个性则是与生俱来并在成长过程中养成的性格特点。情感状态决定行为选择,模糊规则也用来进行行为选择。

6.7　皮影戏体感交互模型设计

6.7.1　非物质文化遗产数字化保护原则

非物质文化遗产是一种信息形态,从信息的视角来看,当环境的信息传播效率大大提高时,这种低效率的信息面临着在新环境中的生存方式转换。从执行层面来讲,在利用现代信息技术传播非物质文化遗产信息的同时,还需要在新环境下保持其原生特征,因为情感化生态特征是其全部价值所在。

从信息化的视角看,数字化技术在非物质文化遗产保护发挥四个作用。

1）数字化采集和存储技术

运用数字化多媒体对非物质文化遗产进行真实、系统和全面的记录,建立档案和数据库,为非物质文化遗产完整保护提供保障。然而,非物质文化遗产包括传统文化表现形式及其赖以生存的文化空间,单一的数字化存储通常忽视了其赖以生存的文化空间特性,很难将非物质文化遗产作为一个完整的整体予以保存。

2）数字化复原和再现技术

为非物质文化遗产有效传承提供了支撑。实现非物质文化遗产的虚拟再现、知识可视化及互动操作,使更多的人通过观看而了解这些非物质文化遗产。

3）数字化展示与传播技术

为非物质文化遗产广泛共享提供平台,包括利用三维场景建模、特效渲染、虚拟场景协调展示等技术,对非物质文化遗产进行真实再现;借助多媒体集成、数字摄影、知识建模等技术,建立非物质文化遗产数字博物馆;借助数字网络平台,共享费物质文化遗产。

4）虚拟现实技术

为非物质文化遗产开发利用提供了空间。非物质文化遗产真正的价值在于拥有丰富的文化和情感因子,这些因子可以转化成为体现独特的民族风格和地方特色的优秀文化情感,使之重新融入现实社会,走进人们的日常生活,这种对

非物质文化遗产的生产性保护是最具文化延续性和创造力的保护。

数字化技术将前沿的科学技术应用到对非物质文化遗产的保护与开发中，使非物质文化遗产的保护与开发的途径得到了拓展与衍生。其中，有三个方面的问题需谨慎思考。

1）数字化技术与文化生态平衡

数字化技术的运用必须从重视"静态遗产"的保护，向同时重视"动态遗产"和"活态遗产"保护的方向发展，因为非物质文化遗产并不是静止不变的，而是动态、发展、变化的。

2）数字化技术与多学科交叉融合

非物质文化遗产数字化是在虚拟空间呈现文化，与传统的文化表现在形态上有本质区别，它不是一个物理存在的实体，而是一个跨地区、跨国家的信息空间和信息系统，它们汇集了人文社会科学、自然科学、工程技术等学科，带有明显的跨多学科性质，需要从多角度挖掘非遗文化的本质内涵。

3）数字化技术与文化产业发展

信息技术从根本上改变了文化产品的生产、传播和消费方式，利用信息技术可以提高文化产品的原创力，开发新的文化产品，增强文化产业的竞争力和生命力，使之上升为具有知识产权和资源资本属性的文化产品，更好地促进文化资源优势转变为经济优势，创造出巨大的经济与社会效益，推动经济社会更好、更快地向前发展。

总之，对于非物质文化遗产，运用数字化技术是一种新型手段，而保护文化的多样性、鲜活性和文化生态平衡才是最根本的目的。

6.7.2　运用体感互动的文化保护案例

基于体感的文化保护案例并不多，这是新的有潜力的创新性研究方向。佩尔图·海迈莱伊宁等人开发了一个名为混合现实武术表演的系统，这是一个浸入式体验游戏装置，把电脑类游戏转化为实体化可视化舞蹈或运动。在表演现场，两边是摄像头，中间是表演场地，在屏幕上体验者可以通过动作和声音与虚拟人物进行对打。研究方向是身体交互的混合现实功夫表演。

有学者基于太极运动，呈现了一个无线的虚拟现实体验系统，通过一个视频接收器和头戴式显示器来进行太极训练。还有学者描述了一个穿戴式武术体验系统，由一个穿戴式拳击环来体验拳击比赛。

6.7.3 基于体感交互的皮影戏数字化设计模式

本书的研究基于传统皮影的体感交互研究有两种思路,一是无线方式且自由,二是穿戴智能方式,有动作库。希望根据心率变异性实验以及大样本量的统计分析得到皮影戏传承和创新要点,通过体感交互的方式,寻求传统皮影戏与用户的新的浸入式交互感受,同时扩展传播的途径。即希望通过身体的运动和多种感官的调动,来影响、控制、激发或者创造数字皮影内容。

传统皮影戏的体感交互模式可以有几种不同的形式。

1) 身体运动与数字皮影图像的交互

通过身体的运动来控制虚拟皮影角色,或者身体运动通过数字终端得以响应和显示。基于我们得到的皮影戏的跨文化情感化特性,可以考虑有两种实现方式。一是运用深度相机,如 Kinect 对用户的行为进行捕捉,使得用户可以即时地用任意运动控制虚拟数字皮影,动作实时一一对应,给用户提供优异的操控感和沉浸感体验。二是运用传感器捕捉人体行为,同时构建数字皮影角色的行为动作样本库,使得捕捉到的用户的和行为动作库的动作产生匹配,然后实时呈现于屏幕,这种方式涉及的数字皮影行为动作库的动作是根据传统皮影的表演方式进行设计,可以自然地让用户了解皮影的操控方式以及表演形态。同时在屏幕上呈现的数字皮影的动作会展现得更加专业和具有美感。

从体感交互角度分析,前者属于环境主导式交互(Environment-obtrusive/Unintrusive sensing),此类感知设备和日常环境融为一体,存在于人们经常接触的物体中,比如环境摄像头、触感桌面等。这些感知设备相对来说比较难以移动、相对复杂,而且成本相对较高。这种感知的方式以"客观"的方式工作,用户不"主动"发送传感数据,也称为"被动性感知"(Passive sensing)。后者属于用户主导式交互(User-obtrusive/Intrusive sensing),此类感知设备常装配于用户身上,作为身体以外的"附属物"。用户进行交互活动时需要先佩戴传感器等感知设备。因为这类感知设备试图融入用户本身,类似于用户"主动"发送传感数据,也被称为"主动性感知"(Active sensing)。

而在体感交互系统中,传感部分和处理、分析或识别部分的操作复杂度是互相关联的,如果一部分比较复杂,另一部分就可相对简单。环境主导式交互"被动地"接受如可见光或电磁波之类信号,用户不需穿戴额外设备,交互体验较好;但这种方式获取的通常是间接数据,因此数据处理比较复杂,资源消耗量大,适

用于环境可控而且地点相对固定的应用,比如流动性大的交互应用或视频监控。用户主导式交互感知方法会影响用户体验,但数据处理相对比较简单,常常用于用户主动性更强或移动应用中,比如运动分析、医疗诊断等。这种方式未来的多人操控和场景丰富,以及后者动作库的自定义和自行设计。

2) 身体运动重叠于虚拟皮影环境

通过摄像头等方式,把身体的图像或者轮廓等实时地重叠到虚拟皮影环境里,被认为是增强现实领域中的一种应用。换言之,真人可以把自身形象扩增到虚拟皮影场景中,与数字皮影进行互动和沟通。

为了更好地体现皮影戏与人的情感化沟通,同时让用户有沉浸感和互动感丰富的文化体验,以下 4 章根据以上思路进行 4 种皮影戏体感交互的系统设计。

本章小结

从严格的意义上说,交互的概念已经从鼠标键盘式互动转化成运用物理世界中习得的行为与虚拟环境进行身体运动的感知交互。体感交互作为虚拟现实交互的新型操作方式,摆脱鼠标键盘和复杂的动作捕捉设备,通过手势动作完成交互操作。从 2006 年的任天堂开发的 Wii 到微软的体感感应套件 Kinect,再到近来的 Leap Motion,体感交互设备的自由度和精度越来越高。

本章对体感交互的概念和原则进行了解析,同时阐述了体感信号的感知和处理,体感的呈现模式和机理以及体感互动技术与方法。同时探讨了数字化技术对保护非物质文化遗产的作用和价值,列举了典型的现有数字化保护非遗文化的案例。最后构建了基于跨文化情感化研究的皮影戏数字体感交互模式,为下面 4 章皮影戏的体感交互系统的设计奠定基础。

第7章

基于深度相机的皮影空间控制体感交互系统

本章基于环境主导式交互的体感交互设计思路，运用 Kinect 对传统皮影文化进行体感交互模型设计。通过这个模型的设计，普通人的身体运动可以实现对皮影戏的自由操控，达到人与皮影文化无限制沟通，使得皮影文化营造的情感可以被感染和感知。扩大传统皮影戏的传播途径以及认知维度，同时促进身体运动以及沟通和交流。

7.1 设计准则

从心率变异性实验，以及中国色彩和文化意象调研得到的结果，归纳了几点需要遵循的设计准则：

（1）保留传统皮影戏的自由操控感。

（2）创造自由操控和交互的传统皮影戏表演氛围。

（3）保持传统皮影运动的特征，比如二维皮影在转身等快速运动时的虚晃效果，数字皮影关节的运动要基于传统皮影关节的运动关系设计。

（4）选用能引起中西方人情感共鸣的中国形象角色。

（5）保留皮影的造型特征和二维特征。

从体感互动的角度考虑，归纳了以下七个设计准则：

（1）参与度：良好的沉浸感，能吸引人不断探索。

（2）社会广泛性：体感交互往往用于公众场合或者是群体间有交互的场合，需要能够被接受和持续吸引人。

（3）动机明确性：直接明了地让用户知道如何操作和如何进行互动，同时直接而简洁地促进用户的互动。

（4）互动含蓄性：交互开始后，动作限制少且小。

（5）灵活性：做动作的时候是自由灵活的。

（6）实现度：当通过体感系统输入信息后，输出的信息是否和输入信息匹配。

（7）体感可读性：参与互动的人们可以解读对方输出动作的含义，或者可以与对方的体感信息输出进行互动。

7.2 基于深度相机的体感交互模型设计

基于皮影戏的体感交互系统采用深度相机 Kinect 获得人体骨骼数据来控制数字皮影的动作。图 7.1 阐述了系统的框架：①Kinect 获得身体动作信息，②计算人体与皮影的关节关系，OpenGL 绘制皮影，③生成皮影动画（见图 7.1）。

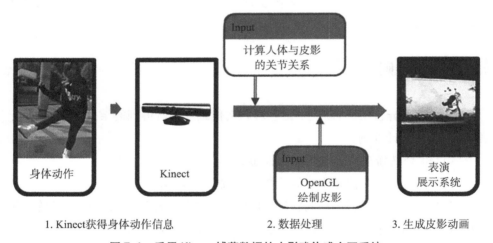

图 7.1 采用 Kinect 捕获数据的皮影戏体感交互系统

在这个初步的模型设计中，我们选择了"熊猫"作为数字皮影角色的载体。原因如下：根据中国文化意象的调研结果，中外人群对能够唤起自然情感的特色形象认同度和接受度高。而熊猫是中国的国宝，形态可爱，无论是男女老少还是中国人外国人都认识和喜爱，知道熊猫是中国的国宝，是中国文化的代表。所以

我们在保持传统皮影二维形态和特征的基础上对熊猫的形象进行了数字化处理,如图 7.2 所示。

图7.2　选择中国国宝"熊猫"作为数字皮影角色的载体

7.2.1　深度信息的获取和处理

Kinect 是微软开发的一款家用视频游戏主机 Xbox 360 的体感周边外设,它是一种 3D 体感摄影机,具有即时动态捕捉、图像识别、麦克风输入、语音识别、社群互动等功能。这个模型的开发是基于 OpenNI 2.0 和 NiTE 2.0。OpenNI 2.0 是一个基于 Kinect 的多语言、跨平台的框架,NiTE 2.0 则是 OpenNI 框架下的一个中间件。首先通过 Kinect 设备获得场景的深度信息,并进行处理和分析,使得能够稳定地跟踪人体骨骼,从而获得骨骼关节数据。在跟踪过程中,骨骼关节主要是 15 个,如图 7.3 所示。

7.2.2　深度相机 Kinect

Kinect 利用即时动态捕捉、图像识别、麦克风输入、语音识别等功能让用户玩家通过自己的肢体控制游戏。

Kinect 有三个摄像头,中间的是 RGB 彩色摄像机,用来获取 640×480 dpi 的彩色图像,每秒钟最多 30 帧图像;左右两侧分别是红外线发射器和红外线

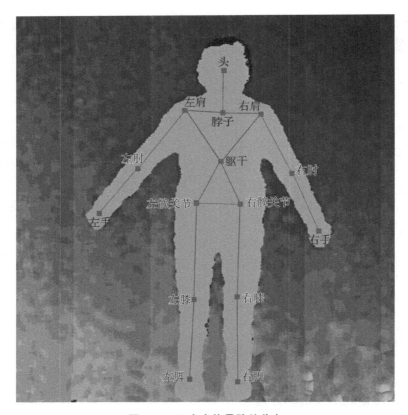

图 7.3 15 个人体骨骼关节点

CMOS 摄像机,使用红外线检测玩家的相对位置,原理跟人眼立体成像一样;此外,Kinect 还搭配了追焦技术,底座马达会随着对焦物体的移动而转动。Kinect 两侧各有两组麦克风用作 3D 语音识别,能捕捉声源附近的各种信息。底座内有一个马达用来调整 Kinect 的角度。

Kinect 的 SDK 可以追踪 20 个关节点,OpenNI 框架下的 NiTE 中间件可以跟踪 15 个关节点,是通过不同的跟踪算法实现的。

7.2.3 OpenNI

OpenNI(Open Natural Interaction),可以翻译为"开放式自然操作";OpenNI 对自然操作(Natural Interaction,NI)的定义包含"语音""手势"和"身体动作"等,可以理解为比较直觉的方式,操作者的身上不再需要其他特殊装置的操作方式。

OpenNI 是一个开放源代码,定义了一套存取、控制深度感应器的标准界面,开发者可以用统一的方法,来完成基于深度感应的各项操作。

OpenNI 基本上分为三个层次,最上层是应用层,即程序开发者自己撰写的实现自然交互的应用程序。最下层是硬件设备,捕捉现场的视频和音频内容。OpenNI 支持的硬件设备包括:3D Sensor、RGB Camera、IR Camera、Audio Device 这四类。中间层即代表 OpenNI,提供通信接口,同时连接传感器和中间件组件,而后者分析来自传感器的数据。OpenNI 目前在中间件的部分定义了四种元件:全身分析、手部分析、手势侦测、场景分析。

目前版本的 OpenNI 所支持的能力有七大类:

1)替换视角

让各种类型的视图生成装置(map generator)转换到别的视角,类似于摄像机在别的机位和视角生成影像。此功能可以迅速地给不同感应器产生的内容做对位。

2)裁切

让各种类型的视图生成装置输出的结果可以被裁切、降低解析度。例如,VGA 可以被裁切成 QVGA,能够增进效能。

3)画面同步

让两个感应器产生结果同步化,由此可以同步取得不同感应器的资料。

4)镜像

使产生的结果镜像,即左右颠倒。

5)姿势侦测

让用户生成装置(use generator)侦测出使用者特定的姿势。

6)骨架

让用户生成装置可以产生用户的骨架资料,包含骨架关节的位置,并包含追踪骨架位置和用户校正的能力。

7)使用者位置

让深度生成装置(depth generator)可以针对指定的场景区域,输出最佳的深度影像。

OpenNI 2.0 在功能上有所增加,这次大更新中,主要做了下面的修改:

(1) OpenNI 可以直接用微软 Kinect SDK 的驱动运行。

(2) 添加了近距离的捕捉。

（3）提供了更好的相容性。

（4）提供了多体感器支持。

（5）支持了坐标系统转换，如深度坐标到彩色坐标。

（6）官网上提供了大量的第三方功能库，而在以前，只有 NiTE 做支持。

7.2.4　NiTE

NiTE 是 OpenNI 框架上的一个中间件。在 NiTE 中主要提供的是人体跟踪和手的跟踪，通过算法使用和处理从硬件设备得到的深度、色彩、心率以及音频信息，可以实现手部定位和跟踪、场景分析（把用户从场景中分离出来）、人体骨骼跟踪、多种手势识别等功能。

7.3　皮影动画生成

7.3.1　皮影关节组织分析

我国传统的皮影由六大部分组成，包括：头部、躯干（上下两部分）、两腿、两上臂、两下臂、两手。每个皮影人偶身上由 3 根签子控制，一根固定在皮影颈部，控制皮身体和头部；另外两根分别固定在皮影的手上，控制皮影的上肢。腿部虽然没有支杆控制，但皮影可以依靠头部和上身的运动直接带动腿部的摆动。

根据皮影戏的控制方法，要将皮影各个部位设置成子对象和父对象，方便在运动学中分析和应用。各部位的结构如图 7.4 所示，该图中的数字皮影身体各部位构成一个树形结构，上面部位是下面部位的父对象。颈部是所有节点的根节点，换言之，颈部是整个数字皮影的绘制出发点，这样做是因为皮影戏中控制颈部的支杆是整个皮影的支撑点，同时也决定整个皮影在荧幕上的位置。

经过对皮影运动的分析，发现其类似于机械运动，关节之间相互关联，并产生协同动作，我们在动作设置上，涉及正向运动，不涉及逆向运动。正向运动（Forward Kinematics）是指子物体跟随父物体的运动系统，也就是说在正向运动时，子物体的运动跟随父物体运动，而当子物体按自己的方式运动时，父物体不被影响。反之，逆向运动（Inverse Kinematics）是父物体跟随子物体运动的规律。我们的皮影结构符合机械的运动学规律，可以完成运动学系统基础的构建。

图 7.4　皮影关节组织结构

图 7.5 从显示区域和皮影移动角度再次对皮影数据进行分析。

图 7.5　皮影在荧幕上的绘制过程

　　图中外框作为皮影戏表演的荧幕大小,假设颈部坐标为 (x_0, y_0),左下臂坐标为 (x_1, y_1)。

　　为了实现身体各个部位的倾斜,需要身体的每个部位单独绘制纹理,所以如果想绘制整个皮影,首先要知道颈部的坐标在整个荧幕坐标系的坐标即 (x_0, y_0),然后再根据这个点向上绘制头部,当头部绘制完成后若要绘制手臂,上臂在颈部坐标系下并与垂直向下方向形成 α 角度,下臂就要移动 (x_1, y_1) 坐标的位

置。为了移动到目标的位置，根据 OpenGL 的原理需要首先移动(l_x, l_y)，然后旋转 α 角度。其中 α 的值如下所示：

$$lx = x_1 - x_0;$$
$$ly = y_1 - y_0;$$
$$\alpha = \arctan(l_y / l_x);$$

只有移动到目标位置才能绘制下一个部位，就这样逐个绘制皮影的各个部位直到完成整个皮影绘制过程。

7.3.2 皮影纹理的绘制

为了使显示效果更加逼真，就需要给皮影各个部位添加皮影纹理，但是因为皮影各个部位的形状不是标准的形状，没办法使用简单的贴图；为了使显示效果更加逼真，采用存储皮影文件的 TGA 文件格式以及使用 OpenGL 绘制皮影纹理的方法，皮影纹理文件采用 TGA 文件格式存储。

TGA 格式（Tagged Graphics）是美国 Truevision 公司为其显示卡开发的图像文件格式，文件后缀名为".tga"。TGA 的结构较简单，是属于图形、图像数据的一种通用格式。一般图形、图像文件为四方形，TGA 图像格式的最大特点是可以做出不规则形状的图形、图像文件。而皮影各部位及纹理是不规则图形，所以使用 TGA 文件存放皮影纹理匹配皮影的特性。

TGA 格式支持压缩，使用不失真的压缩算法。图像内部还有一个 Alpha 通道，这个功能方便在平面软件中工作。同时也符合项目中皮影的纹理特性。在我们的数字皮影中涉及的所有纹理文件是未压缩的、无颜色表的 RGB 图像。我们使用 TGA 的非压缩格式，纹理文件含有 Alpha 通道。

TGA 文件的 OpenGL 读取过程，在 NeHe 的 OpenGL 教程里有详细讲解。完整读取皮影纹理数据后，应用这些数据我们可以调用 OpenGL 函数 glGenTextures 和 glBindTexture 进行纹理的绘制。

7.4 体感交互的皮影动画生成系统架构

1. 初始化 OpenNI 框架和 NiTE 中间件，设备获取信息可用

OpenNI：：initialize()；

m_device. open(openni：：ANY_DEVICE)；

NiTE：：initialize()；

2．创建 NiTE 的骨骼跟踪器，用于人体的关节数据捕获

nite：：UserTracker* m_pUserTracker＝new nite：：UserTracker；

3．对设备捕获的每一帧进行处理，识别当前帧中的用户，及用户的状态

Nite：：UserTrackerFrameRef userTrackerFrame；

m_pUserTracker—>readFrame(&userTrackerFrame)；

const nite：：Array < nite：：UserData > & users = userTrackerFrame.getUsers()；

1）若当前用户数为 1，并且是新进入场景的新用户，识别他的姿势，若为 nite：：POSE_CROSSED_HANDS 姿势，则开始对该用户进行骨骼跟踪

m_pUserTracker—>startSkeletonTracking(users[0].getId())；

2）若当前用户处于 nite：：SKELETON_TRACKED 状态时，可获稳定的骨骼信息

Nite：：SkeletonJoint Joint＝rskeleton.getJoint(nite：：JOINT_NECK)；

可以获得颈部关节的三维信息，类比，可得到 15 个关节的三维信息，即相对于三维世界坐标系的 x、y、z 值。

由于皮影的运动是二维平面运动，而用户面对 Kinect 形成一个三维世界坐标系，这里要将三维的运动映射到二维的屏幕坐标系中。即将世界坐标系中的 y、z 值映射到屏幕二维坐标系的 y、x 上。屏幕坐标的范围为 640×640 dpi，并且限定用户与设备的距离大于 800 mm。

CalibrationOfZ：(z－800) * 480/2 200.0－320.0；

CalibrationOfY：y * 320/1 000.0；

4．用户关节点数据已获得，映射到屏幕皮影上。根据关节连动的从属关系，计算相应的两关节构成的皮影身体部分的旋转角度

Float difZ＝Joint1.z-Joint2.z；

Float difY＝Joint1.y-Joint2.y；

Angle＝sign(difZ) * acosf(difY/sqrtf(difZ * difZ＋difY * difY)) * 180/3.14；

5．载入皮影各部分的 TGA 纹理，根据关节的联动顺序并结合第 3 步中获得的位置信息 point、第 4 步中获得的部位角度信息 angle，绘制皮影。继续跳到第 3 步

glBindTexture(GL_TEXTURE_2D,textures. texID);

glTranslatef(point. z,point. y,0);

glRotatef(angel,0. 0,0. 0,1. 0);

... //绘制皮影的部位

完成运算的数字皮影体感系统如图 7.6 展示。体验者可以根据自身的身体动作自由控制皮影戏角色的运动。

图 7.6　Kinect 控制生成的数字皮影交互系统

本章小结

　　本章设计并实现了一个基于 Kinect 设备的体感互动皮影戏模型。使用者身上不需要佩戴任何装置,通过身体动作与界面上的皮影进行交互,从而进行数字互动控制,同时屏幕上的虚拟数字皮影化身能够同步显示游戏者的姿势或动作。

　　通过这个模型的设计,笔者实践性地探索了心率变异性实验和问卷调研结果,让用户可以沉浸式体验对皮影的自由操控,这种基于身体运动控制数字皮影的体感交互方向,有助于广泛传播皮影文化,也可以用作其他传统文化的保护和传承方法。同时提供数字化技术对非遗保护的新尝试,找到技术和艺术合理结合的新方向。

第 8 章

基于传感器的皮影穿戴式体感交互系统

本章基于用户主导式交互的体感交互设计思路,运用传感元件对传统皮影文化进行穿戴式交互系统设计。通过这个系统的设计,实现皮影戏的自由操控和情感互动,创作体验者自己的皮影戏,使没有受过专业训练的普通人也可以享受和参与操控皮影的过程,促进身体运动以及人与人、人与环境的沟通和交流。

8.1 全身体感交互

传统图形用户界面(GUI)已经从心理模型、交互范式、运动模型、评估模型、设计方法出发建立起一套相对完备的成熟理论体系,并形成了各种各样的开发工具。在这种范式下,用户把交互任务分解成一系列交互动作序列,然后由计算机被动执行,通过鼠标和键盘进行单焦点输入,这对基于桌面的工作模式是适合的和最优的,但这种范式没有充分利用人们在日常生活中习得的及与物理世界打交道所形成的自然交互技能,对诸多新的体验性交互如虚拟现实、普适计算、视频游戏等应用形成了"瓶颈"。

体感交互本质来说是探讨一种更自然、更人性化的与数字内容、计算系统以及数字化物理实体交互的输入、输出方式。这种交互思维一直是被人机交互领域学者探索着,如用身体部位操作物理空间的实体从而控制数字内容的可触摸式交互界面(Tangible User Interface),如使虚拟空间与现实空间重叠,即增强现实(Augmented Reality),再比如将手势交互扩展到用身体运动来与数字内容交互(Full Body Interaction),或早期将智能系统嵌入生活环境,自然感知人的

需求并与之交互的泛在智能概念。从技术运用上讲,大型计算与人机交互专家尝试将计算机技术与各个领域交叉,让计算机系统深入生活,发挥现代计算技术的强大功能,在教育、文化、舞台表演、音乐、医疗、军事等领域都有很大的交叉空间。

8.2　研究动机

传统中国皮影戏的精髓是观众和戏曲交互中营造的情感空间。根据运动体感交互的思路,不仅是通过视觉,而且是全身的运动感知和皮影文化进行交互,获得对皮影戏的认知,通过交互过程传达戏曲的个性特征和精神内涵。观众在交互的接受和处理信息时,基于体感的概念,会搜索和匹配记忆中相似交互的经验,从而实现与皮影文化更好地互动,建立浸入式、低陌生感的联系和交互。

在设计系统的交互方式和基础功能时,需要遵循三条设计准则:

1. 必须包含传统皮影戏的精髓

根据心率变异性实验的结论,对于数字皮影的呈现,需要保持传统皮影的精美雕刻花纹以及二维视觉特征。数字皮影在屏幕上运动时,也需要保持传统皮影运动的特征以达到真实性。

2. 分享、传播以及提升皮影的乐趣

希望通过体感交互的设计模型可以让普通人参与和享受皮影戏的表演,同时这个模型可以让人们直接而迅速地创造属于自己的皮影故事。

3. 提供更好的愉悦性和沉浸感

数字皮影的动作会实时匹配与人的身体动作,但是为了更好地呈现效果以及加强互动感,所有数字皮影呈现的动作比人的真实身体动作夸张。比如人轻轻往上跳,数字皮影会夸大跳的高度。

8.3　研究方法概要

笔者希望根据心率变异性实验以及大样本量的统计分析得到皮影戏体感互动系统的研究和实践方向,结合体感交互的概念,寻求传统皮影戏与用户的浸入

式交互感受,同时扩展传播的途径。即希望通过身体的运动和多种感官的调动,来影响、控制、激发或者创造数字皮影内容。

运用传感器捕捉人体行为,同时构建数字皮影角色的行为动作样本库,使得捕捉到的用户行为和行为动作库的动作产生匹配,然后实时呈现于屏幕。数字皮影行为动作库的动作是根据传统皮影的表演方式设计的,可以自然地让用户了解皮影的操控方式和表演形态。同时在屏幕上呈现的数字皮影的动作会展现得更加专业和具有美感。

这种实现方式属于用户主导式交互。感知设备常装配于用户身上,作为身体以外的"附属物"。用户进行交互活动时需要先佩戴传感器等感知设备。因为这类感知设备试图融入用户本身,类似于用户"主动"发送传感数据,也被称为"主动性感知"。

在体感交互系统中,传感部分和处理、分析或识别部分间的操作复杂度是互相关联的,如果一部分比较复杂,另一部分就可相对简单。环境主导式交互"被动地"接受如可见光或电磁波之类信号,用户不需穿戴额外设备,交互体验相对比较好;但这种方式获取的通常是间接数据,因此数据处理比较复杂,资源消耗量大,适用于环境可控而且地点相对固定的应用,比如流动性大的交互应用或视频监控。用户主导式交互感知方法会影响用户体验,但数据处理相对比较简单,常常用于用户主动性更强的移动应用中,比如运动分析、医疗诊断等。

8.4　基于传感器的体感交互系统设计

这个皮影戏体感交互系统由物理空间的可触摸交互界面和数字处理界面构成。用户通过加速度传感器和运算芯片,控制屏幕上数字皮影角色做出相应的武打动作,如图 8.1 所示。这个版本中,笔者选用了中西方人熟悉的中国国宝熊猫作为数字皮影的形象载体。

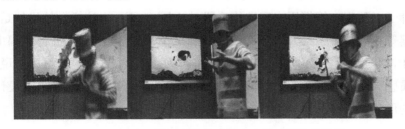

图 8.1　通过传感器实现的体感数字皮影系统演示效果

此系统使用嵌入式传感器获得人体运动数据,利用计算芯片来控制数字皮影的动作,图 8.2 给出了此模型的整体架构。基于加速度传感器的皮影体感交互系统的工作流程是:首先通过三轴加速度传感器采集原始加速度数据;数据经过处理后在皮影行为动作样本库基础上进行识别;最后从行为数据库中提取相应的动作数据驱动虚拟皮影角色运动。从技术上讲,因为在采用单个加速度传感器的情况下比较难得到肢体运动的三维坐标、方向等信息,所以本书结合行为数据库,在有限的子集内对动作进行识别和重现。

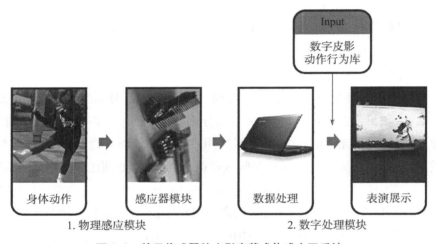

图 8.2 基于传感器的皮影穿戴式体感交互系统

传感器和微型计算芯片可以被嵌入身体的各种部位,比如手臂、腿部、手腕、腰部、头部等,从而产生不同的运动模式。而使用多个功能模块嵌入身体的不同部位可以更精确地匹配现实与数字世界的动作,获得丰富的动作效果。当然多个功能模块嵌入身体部位,会给人带来行动限制,需要从设计、技术、人的角度做出平衡。

在这个模型中,为了呈现稳定的效果,我们选择把传感器放于头部。同时我们设计了一顶牛皮纸帽用来容纳传感器,如图 8.3 所示。这样做的目的是:①把传感器等物理装置带给人的干扰感受降到最小;②允许使用者进行大幅度的身体动作,同时传感器能够比较精确地获得行为数据;③从帽子的材质来说,牛皮纸的质感与皮影的视觉质感类似,同时纸质的效果可以让参与者自由设计自己喜欢的形状和色彩。

图 8.3　帽子作为虚拟与现实的连接媒介

8.4.1　物理空间交互界面

嵌入帽子的物理感应模块,是基于 Arduino 板设计,由单片机、加速度传感器、蓝牙发射模块组成,如图 8.4 所示。动作状态变化被加速度传感器监测到后,数据随后会被 Arduino 板处理,并通过无线蓝牙适配器传输到电脑,电脑上相应的 Flash 接口会接收数据,并从皮影动作行为样本库调用相应的数字内容。

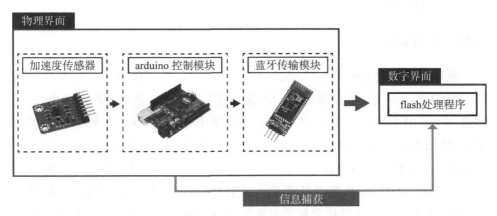

图 8.4　物理空间的可触摸交互界面工作流程

Arduino 与 Flash 程序的连接通过 serproxy 进行,serproxy 程序是一个串口代理服务器,一方面直接对串口硬件进行操作,另一方面和 Flash 通过 Socket

进行通信。在运行串口代理之前需要对它进行相应的配置,即编辑 serproxy. cfg 文件:

 newlines_to_nils＝true

 comm_ports＝1

 comm_baud＝19 200

 comm_databits＝8

 comm_stopbits＝1

 comm_parity＝none

 timeout＝300

 net_port1＝5 331

8.4.2 硬件模块

物理空间的可触摸交互界面使用的元器件有:

(1) Arduino Duemilanove 2009 - ATMega168 - 20PU 及扩展板。

(2) 蓝牙模块。

(3) ATMega8 微处理器。

(4) 晶体振荡器。

(5) 加速度传感器。

(6) 可插拔电池。

8.4.3 Arduino

硬件平台的核心模块是 Arduino 板。Arduino 是一块基于开放源代码的 USB 接口 Simple i/o 接口板(包括 12 通道数字 GPIO,4 通道 PWM 输出,6 - 8 通道 10 bit ADC 输入通道)。Arduino 具有使用相似于 java、C 语言的开发环境,让使用者能快速掌握和使用 Arduino 语言与 Flash 或 Processing 等程序一起创作出交互作品。Arduino 是在 2005 年由米兰交互设计学院大卫·夸铁利斯(David Cuartielles)教授和马西莫·班齐(Massimo Banzi)教授合作所设计的,构想初衷是希望让设计师和艺术家通过 Arduino 可以快速地学习电子和传感器的基本知识,创造出虚拟和现实互动的作品。Arduino 可与 scratch、vc、vb 等程序语言结合。通过这些程序语言,能控制 Arduino 做出各种动作,反之,可以由 Arduino 获取外部传感器测试得到的数值,再到程序中处理,来调用电脑里

的图像或各种控制指令。

Arduino 由控制板和软件开发环境两部分组成。软件开发环境可在网络下载(http://arduino.cc/);使用的语法和 C/C++类似,事实上底层使用的是 AVR-GCC 的编译器,和 C/C++一脉相承。

8.4.4　加速度传感器

加速传感器可以测量自身的瞬间加速度,用于倾斜、旋转、震动、坠落等运动的探测。加速度传感器的维度有单轴、双轴、三轴。单轴加速传感器只有一个线性加速传感组件,只能探测单方向的运动加速度(X 轴),输出的是一维数据;双轴加速传感器中有两个互相垂直的传感组件,可监测两个方向的加速度(X 轴和 Y 轴),输出的是二维向量;三轴加速传感器含三个互相垂直的传感组件,能够获取 X、Y、Z 轴三个方向的加速度向量,也被认为具有三个自由度。

通常情况下,加速传感器能够完成四类任务,运动或定位探测、震动或振动探测、倾斜度探测、自由坠落探测。不同的情况要采用不同的加速度数据处理方式。人体运动的跟踪可能涉及上述四种整合的情况,可根据体感交互系统中人体运动的特点和应用的需求来决定数据处理方式。

8.4.5　蓝牙适配器

蓝牙适配器(Bluetooth)是一种无线网络传输技术。相比红外技术,蓝牙不需对准就可以进行数据传输,十米内都可以传输,而红外的传输距离只有几米。如果有信号放大器,蓝牙的通信距离可达 100 米左右。蓝牙技术很适合耗电量低的数码设备之间分享数据,比如手机、掌上电脑(PDA)等。蓝牙设备间还可以传送声音,比如蓝牙耳机。蓝牙能很迅速和方便地传输 10 MB 以下的小文件,如图片、电子书、文稿等。

目前市面上的蓝牙适配器基本为 USB 接口,且 USB 接口有即插即用的特点,若从接口类型区分的话,蓝牙适配器的类型也就这一种:即蓝牙 USB 适配器。

8.4.6　Arduino 程序获取运动数据

基本的编程思路是通过加速度传感器的参数来定义不同的动作范围,将对应指令通过蓝牙发送给 flash 文件,控制虚拟图像的动作模式。

在模型的数字平台设计中,我们设计和开发了一套皮影熊猫的动作行为库,

每个动作的实时调用对应物理世界里穿戴计算模块的用户动作。作为模型初期版本，我们设计了15个基于皮影运动原理的功夫动作（具体动作行为解析见8.5.1章节），相应动作的程序数值在 Arduino 中定义如下：

```
//＊＊＊＊＊＊＊＊＊＊ Action_Defination ＊＊＊＊＊＊＊＊＊＊＊＊＊＊//
#define    palm    1
#define    legbounce    2
#define    dash_1    3
#define    dash_2    4
#define    respect    5
#define    upsidedown    6
#define    jumpforward    7
#define    handsdown    8
#define    quickfist    9
#define    rollupward    10
#define    jumpup    10
#define    roll    11
#define    fly    12
#define    slowrun    13
#define    fastrun    14
#define    rotation    15
//＊＊＊＊＊＊＊＊＊＊＊＊＊＊＊＊＊＊＊＊＊＊＊＊＊＊＊＊＊＊＊＊＊＊
＊＊//
```

整个的程序的核心部分是加速度传感器数值提取的算法设计。

本交互系统中抽象出的动作元素，主要包括方向、频次和组合方式，不包括强度大小。通过 X、Y、Z 三轴加速度分别计算。通过各轴各自获得的加速度值与初始加速度数值之差，可判断在此方向有无加速度，通过数值的正负，可判断加速度在各轴上的方向。根据1300毫秒内某一方向上加速度数值出现的频次，判断该动作是单一动作还是组合动作，如果只出现一次，则是单一动作，如果出现两次以上，则是组合动作。

动作判断的具体逻辑如下：如果三个方向中只有一个方向有加速度的数值，那数值在1300毫秒内只出现了一次，归为一种动作定义，如果出现了一次以上，

归为另一种动作定义。按照此思路,三个轴可定义六种动作模式。此外,存在两个轴都存在加速度的情况,那么用出现加速度的两个轴的对角线的数值来判断动作模式。经过实验测试,当对角线加速度差值大于 140 时,需要按两个轴的组合方向来定义动作。

当整个程序运行完成,最终需要有 400 毫秒的延迟。这是为了保证同一个加速度不会被重复计算。

```
//变量定义
Dim potPin_X As Integer        //acceleration in X axis
Dim potPin_Y As Integer        //acceleration in Y axis
Dim potPin_Z As Integer        //acceleration in Z axis
Dim ledPin As Integer          //select the pin for the LED
Dim diff As Integer            //Difference of Acceleration between
                               moving and static
Dim Const_x As Integer         //When there is no acceleration, the
                               value of X
Dim Const_y As Integer         //When there is no acceleration, the
                               value of Y
Dim Const_z As Integer         //When there is no acceleration, the
                               value of Z
Dim dir_x As boolean           //Direction of X
Dim dir_y As boolean           //Direction of Y
Dim dir_z As boolean           //Direction of Z
Dim lable_x As boolean         //Lable of acceleration in X direction
Dim lable_y As boolean         //Lable of acceleration in Y direction
Dim lable_z As boolean         //Lable of acceleration in Z direction
Dim total_x,total_y,total_z As long
Dim val_X As int               //Variable to store value coming of sensor
Dim val_Y As int
Dim val_Z As int
Dim Acc_x,Acc_y,Acc_z As int   //Value of acceleration
Dim a As double                //tan30
```

Dim b As double　　　　　　//tan60

// ＊＊＊＊＊＊＊＊＊＊＊＊Other　　Variable ＊＊＊＊＊＊＊＊＊＊＊＊//

Dim mark As unsigned int　　//Times of acceleration

Dim Action As unsigned int　　//Action combined by two accelerations

Dim Action_1,Action_2 As unsigned int

Dim Command As int　　　　//Command sent to Flash

名称：dect_act()

//根据判断1300毫秒内加速度出现的次数,来决定输送到flash段的指令或动作值

function dect_act()

1. if mark==1 then

2. Serial. println Action_1

3. mark←0

4. Action_1←0

5. else if mark==2 then

6. Serial. println Command

7. Command←0

8. mark←0

9. else if mark==3 then

10. Serial. println Command

11. Command←0

12. mark←0

13. end if

14. Timer2. stop()

15. end function

名称：setup()

//初始化程序,包括pin,baudrate和静止状态下X,Y,Z轴的加速度初始值

function setup()

1. ledPin←OUTPUT

2. Serial. begin 115200

3. Serial. println Start！

4. Const_x←analogRead potPin_X

5. Const_y←analogRead potPin_Y

6. Const_z←analogRead potPin_Z

end function

Function loop（）

1. i←0

2. while 1 do

3. if abs(analogReadpotPin_X-Const_X)＞diff or abs(analogReadpotPin_Y-Const_y)＞diff or abs(analogReadpotPin_Z-Const_z)＞diff then

4. break

5. end if

6. end while

7. for i←0 to 100 do

8. val_X←analogRead potPin_X

9. val_Y←analogRead potPin_Y

10. val_Z←analogRead potPin_Z

11. total_x←val_X＋total_x

12. total_y←val_Y＋total_y

13. total_z←val_Z＋total_z

14. end for

15. Acc_x←total_x/100-Const_x

16. Acc_y←total_y/100-Const_y

17. Acc_z←total_z/100-Const_z

18. if Acc_x＞0 then dir_x←0　　//判断动作的方向

19. else dir_x←1

20. if Acc_y＞0 then dir_y←1

21. else dir_y←0

20. if Acc_z＞0 then dir_z←1

21. else dir_z←0

22. if abs(Acc_x)>diff then lable_x←1　　//加速度判断

23. if abs(Acc_y)>diff then lable_y←1

24. if abs(Acc_z)>diff then lable_z←1

25. if lable_x==1 or lable_y==0 or lable_z==0 then　　//不同的加速度值匹配不同的运动模式

26. if lable_x==1 and lable_y==0 and lable_z==0 then

27. if dir_x==1 then

28. Action_1←palm

29. else Action_1←legbounce

30. end if dir_x==1

31. else if lable_y==1 and lable_x==0 and lable_z==0 then

32. if dir_y==1 then Action_1←dash_1

33. else Action_1←dash_2

34. else if lable_z==1 and lable_x==0 and lable_y==0 then

35. if dir_z==1 then Action_1←respect

36. else Action_1←upsidedown

37. if sqrt(sq(Acc_x)+sq(Acc_z))>140 and ((float(abs(Acc_z))/abs(Acc_x))>a) and ((float(abs(Acc_z))/abs(Acc_x))<b)) then

38. if dir_x==1 and dir_z==1 then Action_1←jumpforward

39. else if dir_x==1 and dir_z==0 then Action_1←handsdown

40. mark←mark+1

41. lable_x←0,lable_y←0,lable_z←0

42. dir_x←0,dir_y←0,dir_z←0

43. if mark==1 then

44. Action_2←Action_1

45. Timer2. set(1300,dect_act)

46. Timer2. start()

47. else if mark==2 then　　//两个方向加速的结合和产生新的动作可能性

48. Action←Action_2<<8|Action_1

49. Action_1←0

```
50. switch Action then
51. case 0x0101 then Command←quikfist,break
52. case 0x0506 then Command←jumpup,break
53. case 0x0605 then Command←roll,break
54. case 0x0106 then Command←respect,break
55. case 0x0304 then Command←fly,break
56. case 0x0403 then Command←fly,break
57. default then Command←0,break
58. Action←0
59. else if mark==3 then
60. if Action_1==0x05 or Action_1==0x06 then Command←fastrun
61. if Action_1==0x03 or Action_1←0x04 then Command←rotation
62. if Action_1==0x01 or Action_1==0x02 then Command←slowrun
63. Acc_x←0,Acc_y←0,Acc_z←0,total_x←0,total_y←0,total_z←0
64. delay(400)
65. end function loop
```

8.5　数字处理界面

本系统开发了以皮影熊猫为蓝本的数字平台,包括可以自定义的皮影熊猫动作行为库以及皮影动画制作和生成界面。

开机启动画面包括开始、设置、退出三个选项。在设置页面下,设计和开发一套相对完整的皮影熊猫功夫动作行为库,这些动作用于实时匹配物理世界使用此穿戴模块的用户行为,如图 8.5 所示。

8.5.1　皮影熊猫数字动作动态行为库

我们创作的数字平台角色是基于传统皮影元素的,所有的数字皮影熊猫的运动原理均遵循皮影运动的规则,比如只有双侧面的展示、快速动作时的虚晃效果、四肢关节的顶点运动等。动作的选择参照传统功夫表演特征,提取有特色或关键性的动作,如图 8.6 所示。目前版本包括的动作有:作揖、出掌、踢腿、跳跃、腾空等。具体动作名称及对应的动作定义如表 8.1 所示。

图8.5　数字平台开机画面

图8.6　数字皮影动作动态行为库

表8.1　数字皮影戏动作行为库的动作名称及对应的动作定义

动作	代号	动作要求	程序里定义	需要Flash里定义
向上举手	"1handsup"	初始动作1		
作揖行礼	"2respect"	初始动作2		
推掌	"3palm"	向前	(X+)	
快拳	"4quickfist"	向前，再向前	(X+;X+)	
手刀	"5handsdown"	同时向下向前	(X+Z−)	
弹踢	"6legbounce"	向后	(X−)	
向上跳	"7jumpup"	先向上，再向下	(Z+;Z−)	设定随机；动作要组合
空翻（跳起滚）	"8rollupward"	先向上，再向下	(Z+;Z−)	
跳跃前进	"9jumpforward"	同时向上向前（类似于人体向前蹦）	(X+Z+)	背景的变化
转圈	"10loop"	360度旋转一周	Y+,Y−,Y+	
翻滚	"11roll"	先向下，再向上	(Z−;Z+)	
作揖行礼	"12respect"	单独向上	(X+;X+Z−)	
倒立	"13upsidedown"	向下；且一秒内没有其他方向动作	(Z−)	
大鹏展翅（向前飞）	"14fly"	较快地左右交替晃动	(Y+;Y−;)	背景的变化
横冲	"15dash"	非常快向左或非常快向右	(Y+)or(Y−)	背景的变化

图8.7是动画过程记录界面，也是皮影体感交互的重要界面。屏幕中的皮影熊猫可以对现实物理世界里人的动作做出实时反馈。Flash的设定能够记录和跟踪动作的全过程，并具有回放功能，从而产生真实可记录的皮影动画片段。

<div align="center">图 8.7 最终运行界面</div>

8.5.2 Flash 程序处理数据

Flash 程序的开发基于 Flash CS4 软件,应用 action script flash 脚本语言编写。

//设定 Flash 程序通过 5332 端口连接到 serial proxy

arduinoSocket←5332

//Flash 上元素的响应主要取决于 Arduino 通过蓝牙模块发出的指令,这被称为 listen to Arduino

1. arduinoSocket. addEventListener（ProgressEvent. SOCKET _ DATA, socketDataHandler）

2. messages. x←5

3. messages. y←22

4. messages. width←440

5. messages. height←88

6. messages. border←true

7. this. addChild（messages）

8. recordBtn. x←492；

9. recordBtn. y←20

10. replayBtn. x←492

11. replayBtn. y←-60

12. this. addChild(recordBtn)

13. this. addChild(replayBtn)

14. recordBtn. label←"Record"

15. replayBtn. label←"Replay"

16. replayBtn. enabled←false

17. initBackground()

18. changeMotionTimer. addEventListener(TimerEvent. TIMER, showMotion)

19. changeMotionTimer. start()

20. recordBtn. addEventListener(MouseEvent. CLICK, onRecord)

21. replayBtn. addEventListener(MouseEvent. CLICK, onReplay)

//flash 程序里定义了各个图标的功能,包括返回、记录、重新播放等
function onBackToGame(e: Event)

1. gameChannel. stop();

2. this. removeChild(screen);

3. while clipList. numChildren>0 do

4. clipList. removeChildAt(0)

5. end while

6. this. removeChild(messages);

7. this. removeChild(recordBtn);

8. this. removeChild(replayBtn);

9. changeMotionTimer. removeEventListener (TimerEvent. TIMER, showMotion);

10. this. gotoAndPlay(1,"init");

11. end function onBackToGame

//对应动作行为数据库,Flash 程序里面定义动作序列
function initMotion()

1. motionMap. push("HandSup0");

2. motionMap. push("Palm1");

3. end function initMotion

//每个 Flash 动作片段播放的选择和控制

function showMotion(e：Event)：

1. var names：String；

2. if arduinoData. length＞0 then

3. usedData←arduinoData. shift()；

4. names←getMotionName(usedData)；

5. messages. appendText(usedData)；

6. usedData←""；

7. showMotionByName(names,0,20)；

8. else then

9. names←getMotionName("♯")；

10. messages. appendText("♯")；

11. showMotionByName(names,0,20)；

12. end if

13. if messages. length＞30 then

14. messages. text←""

15. end if

16. end function showMotion

//部分动作需要延长播放时间,是为了保证整个动作表现的完整性。因此,应该通过额外的设置

function movingForwardUp(e：Event)：

1. if moveX＞＝0 then

2. l1. x←l1. x＋＝gapX,l2. x←l2. x＋＝gapX

3. m1. x←m1. x＋＝gapX,m2. x←m2. x＋＝gapX

4. r1. x←r1. x＋＝gapX,r2. x←r2. x＋＝gapX

5. if l1. x＞＝1200 then

6. l1. x←l2. x←m1. x−800；

7. else if m1. x＞＝1 200 then

8. m1. x←m2. x←r1. x—800；

9. else if r1. x>=1 200 then

10. r1. x←r2. x←l1. x—800

11. moveX←moveX—=gapX

12. else if moveY>midY then

13. l1. y←l1. y+=gapY,l2. y←+l2. y=gapY

14. m1. y←m1. y+=gapY,m2. y←m2. y+=gapY

15. r1. y←r1. y+=gapY,r2. y←r2. y+=gapY

16. moveY←moveY—=gapY

17. else if moveY<=midY and moveY>0

18. l1. y←l1. y—=gapY,l2. y←l2. y—=gapY

19. m1. y←m1. y—=gapY,m2. y←m2. y—=gapY

20. r1. y←r1. y—=gapY,r2. y←r2. y—=gapY

21. moveY←moveY—=gapY

22. else then

23. this. removeEventListener(Event. ENTER_FRAME,movingForwardUp)

8.6　体感交互模型评估

本章设计了一个组间对照实验来验证这个系统。在实验过程中,被试被邀请观看一部经典的皮影戏。被试的情感状态以及理解故事的程度在实验前后进行了记录。对照组的被试观赏方式如传统皮影戏模式,即坐在屏幕前欣赏皮影戏。实验组在欣赏同一部皮影戏的时候,部分有交互情节的剧情点需要通过自身身体运动推动剧情发展。

为了进行对照实验,我们选择了一则经典的皮影戏,然后把传统皮影呈现模式用数字化技术转化成数字皮影呈现模式,保留与原来皮影戏中一样的角色形态和故事情节,同时确保被试与数字皮影的互动可以推动剧情发展。这些互动比如数字皮影角色需要跃过一条小溪,被试身体需要跳跃。实验人员关注两个实验组在情绪变化以及理解故事程度方面会否有差异。整个实验过程通过影像记录。

我们使用积极情感消极情感量表扩增版(PANAS-X)对被试进行实验前后

的情感差异评估。我们选用的部分量表分为 4 个类别情绪属性,共 60 个情绪词汇,使用李克特 7 级评分量表评估(1＝完全没有感受,7＝感受非常深)。

8.6.1 实验材料

实验用皮影戏的选用需要符合几个原则:①能够唤起被试情感的皮影戏故事;②被试没有看过的表演,否则影响实验的真实性;③这个皮影戏对不同文化背景的被试都有吸引力。同时确保皮影戏的故事不涉及敏感话题,如政治以及宗教因素。最后我们选择了一则以功夫熊猫为主角的皮影戏。

皮影戏是一项专业性很强的整合性表演,我们的实验是探索性的研究过程。所以我们邀请了一位皮影戏专业艺人进行皮影表演。同时我们的实验目的之一是无意识中促进人们进行身体运动。因此选择适当的故事情节作为交互点是非常重要的。交互情节点的选取必须与观众欣赏皮影戏时的情感进展匹配,是故事中自然的一部分,同时交互情节点的出现需要能自然地促使被试进行身体运动。

对于故事情节点的选择,我们进行了预实验。这个故事持续 5 分钟,首先初步选取了 24 个持续三至八秒的可交互情节点。邀请十位不同文化背景的被试(非主实验被试),让他们对皮影戏故事中的可交互情节点进行评估。以“这是否是可以进行情感交互的节点”问题提问,通过李克特 5 级量表进行评分。最终选取了 15 个交互情节点,这些情节点的选取原则是 8 人以上评分一致或者是总分高于 25 分以上。

8.6.2 被试选择

我们在杭州的一所小学进行了被试筛选。选择的原则是:被试没有看过皮影戏,对皮影戏没有概念。五年级和六年级的学生是我们的目标人群,这个年纪的学生可以顺利欣赏皮影戏以及理解问卷的内容。每位被试在实验结束后会获得一个皮影工艺品作为回报。有效被试分别是十位男学生和十位女学生,平均年龄是 12.9 岁。

8.6.3 实验过程

被试被随机分配进对照组和实验组。在实验之前,他们被要求填写个人背景信息表以及前期积极情感消极情感量表。分配到实验组的被试,需要戴上内

置传感器的牛皮纸帽。实验人员确保数字皮影戏角色可以根据被试的动作做出实时的反馈,同时确保被试能够适应和习惯这种交互方式,而且不会对穿戴的传感器有不适感。

在结束实验后,被试要求填写一张后期积极情感消极情感量表,以及十个关于故事内容的问题。同时我们对两组被试都进行了半开放式问题的访谈,问题包括:对这种投影和剪影式的表演感受如何;欣赏这样的故事心情如何等。对于实验组的被试我们多加了一个简短访谈,询问他们对于这个交互系统的感受。

8.7　实验结果

8.7.1　情绪变化和故事理解程度

情感的变化通过积极情感消极情感量表评估,四个类别分别是正向情绪、负向情绪、悲伤情绪、快乐情绪,使用配对样本 t 检验法进行统计分析。两组被试均经历负向情绪的降低(对照组均值降低 0.3670 而实验组均值降低 1.2600),正向情绪的升高(对照组均值升高 0.2889 而实验组均值降低 0.8317),快乐情绪的升高(对照组均值降低 0.3500 而实验组均值降低 1.5660)。虽然两组被试的正向情绪都有升高,但是在统计学上没有显示两组的显著差异性[正向情绪增加: $t(18)=1.7190,P=0.1120$]。而两组快乐情绪的变化在统计学上呈现显著性差异[快乐情绪的增加: $t(18)=-4.48,P=0.0000$]。

在对照组中,被试呈现悲伤情绪的降低(均值降低=0.8317),而实验组中则是悲伤情绪的增加(均值增加=0.1600)。 t 检验结果显示两组的悲伤情绪在统计学上有显著差异性[悲伤降低: $t=(18)=-3.005,P=0.008$]。如图 8.8 所示。

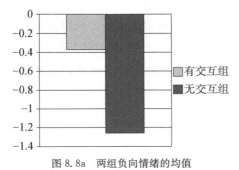

图 8.8a　两组负向情绪的均值　　　　　图 8.8b　两组正向情绪的均值

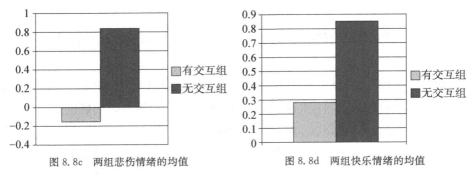

图 8.8c　两组悲伤情绪的均值　　　　　图 8.8d　两组快乐情绪的均值

图 8.8　被试情绪对比情况

8.7.2　实验后用户反馈

在实验的最后我们对两组被试进行了半开放式的访谈,以获得更多被试实验后的体验感受和见解。

被试对于皮影戏的整体反馈都是积极,因为所有被试都陈述他们享受这个欣赏皮影戏的过程。所有被试说到当听到音乐声响起,以及看到故事角色出现的时候,都意识到这是一门中国传统的文化艺术。12 位被试提到背景音乐让他们感受到中国民间音乐的热闹和兴奋。16 位被试说这种讲故事的方式很精彩。除此之外,他们被感染的情绪在实验后会影响周围的人。我们观察到,当被试做完实验回到教室时,他们会热情又兴奋地和朋友们讲述自己的经历以及欣赏的皮影戏。

总结被试对体感交互式与皮影戏互动的方式,有两点值得指出。

其一是,实验组的被试会把自己代入,即拥有身体动作控制皮影角色的经历后会把自己当作主角融入故事。一位六年级男生反馈:"我好喜欢这种创造故事的方式,我喜欢成为当中的角色,我喜欢自己的故事,我就是功夫熊猫。"

有十四位被试说到他们会喜欢和朋友一起体验互动式皮影。两位被试提到他们希望家里有这样的系统。一位五年级的女生说:"我可以和朋友一起玩,最带劲的是我可以创造自己的皮影表演,而且我们可以回放进行讨论以及给大家播放。"

8.7.3　实验结果讨论

实验结果显示,实验组,即体验体感交互皮影系统的被试的负向情绪变化显

著。这点证明了我们的交互系统可以潜在地促进人们的运动以调节人们的情绪。结果显示交互的体验过程与传统欣赏方式相比，加深了故事情感。结果也显示实验组的快乐情绪和正向情绪都在统计学上有显著性变化。同样地，悲伤情绪在实验组呈现显著性变化，而在对照组几乎没有差异。简言之，实验验证了交互式体验皮影戏系统能够增强情感的沉浸度和体验感。

8.8　体感交互式皮影系统参与的活动

8.8.1　在 TED×MFZU 的表演

我们设计的基于传感器的皮影体感交互系统在 TED×MFZU（MFZU＝梅尔顿基金会，浙江大学）进行了展示和表演。这次活动的主题是"创意 & 影响 & 中国"，希望通过发言人的精神、理念和实践让人们感受现代技术和智慧是如何推动中国发展的。我们的系统被邀请参加这次的活动，目的是展示数字化技术应用于传统文化的方向，同时传播和传承中国传统皮影文化，如图 8.9 所示。

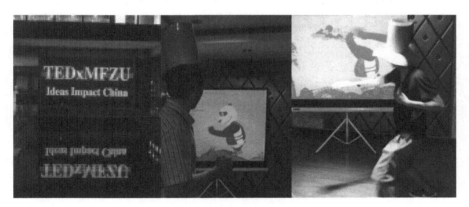

图 8.9　皮影交互系统在 TED×MFZU 进行展示

8.8.2　在美国顶尖大学的交互展览

第四届有形嵌入式和具身性交互国际学术会议（4th International Conference on Tangible embedded and embodied interaction）采用了本书提到的"通过体感交互的方式保存和创新传统中国皮影戏"作为会议的 8 个工作坊的主题之一。在麻省理工学院，报名参加该工作坊的各地热爱技术和艺术的朋友，

历时四个小时进行头脑风暴和技术方式探讨。目的是寻找合适的创新方式让传统皮影戏能够进入现代人的生活,通过自然而新颖的方式传承文化。

本章小结

这个体感交互系统的设计整合了物理界面和数字界面,让人们可以更自然地沉浸式体验皮影戏。未来运用更多元化的传感设备可以呈现更丰富的操控体验以及多样化的皮影动画,同时需要扩增皮影数字行为库的动作数量,以尽可能地涵盖所有皮影戏的交互动作,这个动作数据库的建立,也可以作为以后皮影戏数字化的参考。

这个系统的设计有四点意义。

(1)使得皮影艺术形式的精髓通过创新的方式被传承下来,比如对于动作的自由控制,艺术家与观众之间的即兴互动以及情感的即兴表达。所以这种基于物理空间可触摸交互界面创造数字皮影体感交互的方向,具有现实的研究意义。

(2)通过这种体感交互的方式接触、认识、体验皮影,自然地引导人们感受和沉浸于皮影文化中。

(3)体感交互的设计无意识中促进人们进行有氧运动以及和周围人们的沟通交流,也就是说我们设计的体感交互系统引导人们融入环境而不是脱离环境。换言之,对于忧郁症、孤独症等现代病症会有帮助。

(4)实践性地发展了心率变异性实验和问卷访谈的皮影戏研究结果,并通过验证实验得到了比较好的反馈数据,论证了基于传统皮影戏的跨文化情感研究的可行性和有效性。

第 9 章

基于感官增强的皮影交互系统

　　面向用户的基于增强现实概念的交互应用是一块新兴的研究领域。"增强现实"是指把原本在所处空间内很难体验到的实体信息(视觉、声音、味道等),通过计算机技术模拟仿真后叠加进来,并被人类感官感知,达到超越现实的感官体验。本书提出了一种实体产品中"感官增强"的设计方法。针对目前可穿戴设备的使用方式和用户的行为层、动机层展开研究,设计一款交互产品,使交互方式更直接、更自然,鼓励用户了解皮影戏文化。

　　为在皮影戏博物馆参观的游客设计开发一款交互产品,通过捕捉展品自带的射频识别(RFID)信号,调用自身皮影艺术数据库资料(图像、视频、乐曲等),基于计算机技术以及无线射频技术,起到为游客提供全方面资料、辅助游客参观展览的作用,有利于皮影艺术传播的感官体验扩增。产品通过软硬件的技术平台扩增了"图像、视频(音频)信息接收"的感官体验,满足用户接收有关皮影戏信息的需求。

9.1　增强现实

　　"增强现实"这一名词由 20 世纪 90 年代初期波音公司的汤姆·考德尔(Tom Caudel)和他的同事在设计一个辅助布线系统时提出。在他们设计的系统中应用增强现实技术把由简单线条绘制的布线路径和文字提示信息实时地叠加在机械师的视野中,这些信息可以减少机械师在日常工作中出错的概率。其实,计算机图形技术领域先驱者伊万·萨瑟兰(Ivan Sutherland)和他在哈佛大

学及犹他州州立大学的学生早在 20 世纪 60 年代就共同开发出了最早的 AR 系统模型，即"达摩克利斯之剑"数字头盔。

此后从 70 年代至 80 年代，在美国空军阿姆斯特朗实验室、NASA 艾姆斯研究中心和北卡罗来纳大学的实验室中，都有研究人员从事 AR 系统的研究。20世纪 90 年代末开始，这个领域的研究者们开始集中出现在每年召开的一系列和增强现实相关的国际研讨会和工作会议上，例如，国际增强现实工作会议（IWAR），很大程度上促进了 AR 技术的研究发展。在此，结合本章的研究背景和目的，列举代表性案例。

案例 1：2007 年，柏林自然历史博物馆整修后开放，该博物馆因展览巨型恐龙骨架和原始鸟类骨架而著名。博物馆内配备了由 ART＋COM 数字媒体公司设计的望远镜 Jurascope，能够向游客展示 3D 的恐龙图像以及动画。游客通过望远镜可以看到恐龙的内部器官、皮肤和肌肉，画面的背景也会由博物馆大厅转变成大自然的景色，游客可以看到恐龙猎食的画面以及听到来自其他动物和环境的声音。此外，有时动物们会注意到有人正在观察它们，它们会靠近并盯着望远镜，做出示威的动作。

案例 2：美国奥本大学的研究人员开发了一个用来辅助人们学习音乐、掌握打鼓节奏、提升打鼓技巧的装置——Haptic Drum Kit。这个装置由四个计算机控制的能传导感知的触觉震动装备组成，分别装备在人的手腕和膝盖处，能帮助鼓手识别、记忆和掌握不同乐曲的击鼓节奏。此外，还能为改善行动力不足的残疾人提供了潜在的应用。

上述的案例都以增强现实以及可触摸的交互理论为依据，探索了在不同情境下，面对不同人群的新型交互方式。皮影艺术融文学、戏剧、音乐、美术于一体，观众在与皮影戏的交互过程中以感官为工具，收获的是跨媒体的体验。因此，运用可触摸的交互理论和相应的计算机技术，对于恢复皮影戏对公众的吸引力，使更多观众认可并从皮影戏中收获乐趣，将会是一个重要且有效的手段。

9.2　基于感官增强的皮影交互系统

9.2.1　设计指导原则

在产品设计中，应在用户使用情境的基础上，增加用户体验的趣味性，体验

感官的转移、体验感觉的丰富化都是产品获得成功的绝佳途径。

感官是感受外界事物刺激的器官,包括眼、耳、鼻、舌、身等。大脑是一切感官的中枢,感官作为人体接收器官,是人与外界世界连接的桥梁。外界刺激必须经过感官接受才能体现出来,因此在产品设计中尤其要注意用户感官的桥梁作用。

本章针对大众体验进行设计,面向的目标用户是全年龄段的普通大众,所以用户分析没有特定人群或特殊群体。结合传统皮影艺术的特点,将从用户的行为层和动机层进行分析(见图 9.1)。

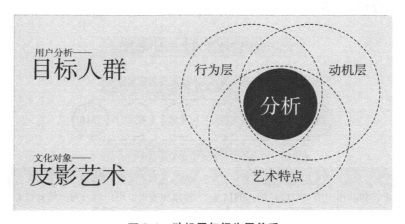

图 9.1　动机层与行为层关系

9.2.2　目标用户行为层

行为是指人们一切有目的的活动,它是由一系列简单动作构成的,在日常生活中所表现出来的一切动作的统称,包括对事物做出的任何反应,比如奔跑、跳跃、面部表情、肢体语言等,这些都是行为,通过这些行为引导出发生这些行为的动机,有利于了解设计需求。

影响人类行为的因素是多种多样的,概括起来可以分为两个方面:即外在因素和内在因素。外在因素主要是指客观存在的社会环境和自然环境的影响,内在因素主要是指人的各种心理因素和生理因素的影响,在这里主要是指各种心理因素,诸如人们的认识、情感、兴趣、愿望、需要、动机、理想、信念和价值观等。而对人类行为具有直接支配意义的,则是人的需要和动机。"行为层"即身体的动作行为。

9.2.3 目标用户动机层

　　动机是人们制定和追求目标的驱动力，是一个人为什么想做一件事的原因，是诱发和维持行为以达到目标的因素，它赋予行为目标和方向。人们具有提升或者构建积极或美好事物的动机，人们也有降低或消除负面或不良事物的动机。最后，人们有维持几种现状的动机，分别是提升美好事物、减少不良事物以及维持多种状态。在目标导向的设计中进行动机分析，有助于解析目标，同时更加准确地定位深度满足用户的解决方案。面向皮影艺术可交互式体验设计的行为层和动机层分析，如图 9.2 所示。

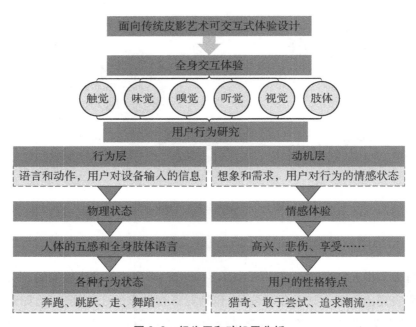

图 9.2　行为层和动机层分析

9.3　概念描述

　　本章拟设计"皮影图鉴式"相机：一款在皮影戏博物馆或者展览中发放给游客用于辅助游客观看展览的便携式设备。

　　每位游客可以在博物馆内免费领到这款设备。当游客在观看过程中发现

自己十分感兴趣的展品时,可开启设备的"信号捕捉模式"。于是设备能够自动捕捉展柜上或者展品本身附着的某种信号(可以是二维码或者 RFID 信号),并从自身内置的"皮影艺术电子数据库"内调出相应的资料,并以 2D 图像、动画、视频、音乐等方式向用户提供全方位的资料,使用户对展品有更充分的了解。

1. 感官增强范畴

视觉和听觉在感官上都增加了维度,并且相互联动。

2. 功能阐述

为了更加具体地阐明该设备与人的交互以及自身行使功能,设置了一位假想用户,并模拟了一个虚拟的使用场景,设置了一个类似产品设计程序中的虚拟故事:

美国小学生 Dave 与他的家人对中国传统文化着迷。暑假,全家在杭州旅行期间,Dave 在一次偶然的机会中看到了妈妈的 iPad 上 ebay 商城中出售的中国皮影艺术人物的工艺品。Dave 对其中的关公的形象十分着迷,很想了解关公这个人物的历史和背景故事,于是 Dave 的父亲带他去参观皮影艺术博物馆。在博物馆内,Dave 使用博物馆内发放的设备"捕捉"到了一件关公的皮影人物展品,相机立即在显示屏上向 Dave 展示了关公的背景故事、关公这个皮影人物的静态元素分析以及在皮影戏中出现的片段。Dave 对这个设备感到十分满意,因为他不仅了解了关公这个人物的背景故事,还在博物馆内没有皮影戏表演的情况下观看到了关公这个皮影人物动态的画面。经过这次参观之后,Dave 一家人对中国传统的皮影艺术更加感兴趣了。

3. 技术方案

主要使用的工具:ARToolKit。

ARToolKit 是一个用 C/C++语言编写的库,通过它可以很容易地编写增强现实应用程序,目前用于工业和增强现实理论研究之中。

4. 技术运行方式

技术运行逻辑如表 9.1 所示。

表 9.1　技术运行逻辑

初始化	1. 初始化视频捕捉,读取标识文件和相机参数
主循环	2. 抓取一帧输入视频的图像
	3. 探测标识以及识别这帧输入视频中的模板
	4. 计算摄像头相对于探测到的标识的转换矩阵
	5. 在探测到的标识上叠加虚拟物体
关闭	6. 关闭视频捕捉

9.4　产品造型设计

交互类产品的设计风格充满了亲和性,增进了人与产品之间的交流。而亲和性的功能同样也需要亲和性的造型来传达给使用者,进而表达功能的含义。产品造型设计是通过色彩、形态、材质、结构等语言传达给人们的。人们真正感受到了技术的发展、普及与人的需求之间的和谐共处。对产品进行儿童化设计,可大致分为以下两类:

(1)外形设计:采用圆润、饱满的造型,借鉴卡通图案或者简单几何图形,选择饱和度高、明艳的色彩进行搭配,从而从视觉上迅速吸引孩子的眼球。

(2)操作界面设计:选取具有卡通风格的图标以及其他界面视觉元素,配合生动有趣的操作提示,使儿童收获极佳的使用体验(见图 9.3)。

图 9.3　以穆桂英人物皮影色彩为产品配色的模型

欢迎界面、引导界面、操作界面 1(普通照相模式)、操作界面 2(皮影"捕捉模式")如图 9.4 所示。

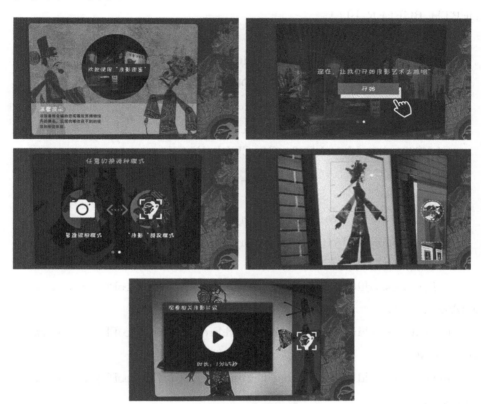

图 9.4　交互界面设计

9.5　技术开发

程序代码(基于安卓系统,在 OpenGL 平台上运行)如下:

//加载识别 mark 点后要显示的图片

mTextures. add(Texture. loadTextureFromApk("guangong. jpg",getAssets
()));

mTextures. add(Texture. loadTextureFromApk("muguiying. jpg",getAssets
()));

//渲染的函数

```
private void renderFrame()
GLES20. glClear(GLES20. GL_COLOR_BUFFER_BIT | GLES20. GL_
DEPTH_BUFFER_BIT);
    State state=mRenderer. begin();
    mRenderer. drawVideoBackground();
    GLES20. glEnable(GLES20. GL_DEPTH_TEST);
    //handle face culling, we need to detect if we are using reflection
    //to determine the direction of the culling
    GLES20. glEnable(GLES20. GL_CULL_FACE);
    GLES20. glCullFace(GLES20. GL_BACK);
    //视频名称
    mMovieName[video1]="VideoPlayback/muguiying. mp4";
    mMovieName[video2]="VideoPlayback/guangong. mp4";
    //播放控制时的提示
    mTextures. add(Texture. loadTextureFromApk("VideoPlayback/start. jpg",
getAssets()));
    mTextures. add(Texture. loadTextureFromApk("VideoPlayback/start. jpg",
getAssets()));
    mTextures. add(Texture. loadTextureFromApk("VideoPlayback/play. png",
getAssets()));
    mTextures. add(Texture. loadTextureFromApk("VideoPlayback/busy. png",
getAssets()));
    mTextures. add(Texture. loadTextureFromApk("VideoPlayback/error. png",
getAssets()));
    //视频的渲染
    Matrix. scaleM(modelViewMatrixKeyframe,0,
    targetPositiveDimensions[currentTarget]. getData()[0],
    targetPositiveDimensions[currentTarget]. getData()[0]
    * ratio,
    targetPositiveDimensions[currentTarget]. getData()[0]);
    Matrix. multiplyMM(modelViewProjectionKeyframe,0,
```

```
vuforiaAppSession. getProjectionMatrix(). getData(),0,
modelViewMatrixKeyframe,0);
GLES20. glUseProgram(keyframeShaderID);
//Prepare for rendering the keyframe
GLES20. glVertexAttribPointer(keyframeVertexHandle,3,
GLES20. GL_FLOAT,false,0,quadVertices);
GLES20. glVertexAttribPointer(keyframeNormalHandle,3,
GLES20. GL_FLOAT,false,0,quadNormals);
GLES20. glVertexAttribPointer(keyframeTexCoordHandle,2,
GLES20. GL_FLOAT,false,0,quadTexCoords);
GLES20. glEnableVertexAttribArray(keyframeVertexHandle);
GLES20. glEnableVertexAttribArray(keyframeNormalHandle);
GLES20. glEnableVertexAttribArray(keyframeTexCoordHandle);
GLES20. glActiveTexture(GLES20. GL_TEXTURE0);
```

用于感官增强相机扫描的皮影素材:关于皮影人物原型穆桂英的文字介绍
资料、关于皮影人物原型关羽的文字介绍资料等如图 9.5 所示。感官扩展相机
增强扫描后,在相机中展示的部分效果如图 9.6 所示。

图9.5　感官增强相机"扫描"的皮影素材

图9.6　感官扩展相机增强"扫描"后,展示的效果

9.6 感官增强实体展示

本章研究已基本在安卓系统上实现了以皮影为基本载体的感官增强功能，以下是一些实际的演示图片。图 9.7 中使用的是三星平板电脑作为演示的道具。通过扫描皮影展品的图片来获取关于展品更加全面的信息，比如文字、图片资料以及视频片段。

图 9.7 系统演示效果

本章小结

本章围绕中国传统皮影艺术，基于感官扩增理论，试图将新的交互模式运用在传统的人机交互之中。希望恢复皮影艺术的文化吸引力，设计一款全新的交互系统，使交互方式更自然、更直接，为用户提供良好的使用体验，鼓励用户更加积极地去了解皮影艺术。

由于时间的原因，没有对产品界面及其交互方式进行充分的思考。只是借鉴了相机的使用体验简单设计了几个相对重要的操作界面。对此，希望之后将会对这一环节再仔细完善和补充。

中国传统文化源远流长，许多传统文化同样受到现代文化的冲击，皮影戏这样的非物质文化遗产亟待我们去保护，如何有效地传承和推广祖先的文化，至少在增强文化体验上，我们有了新的研究方向，这是一条漫长的道路，需要我们坚定地走下去。

第 10 章
基于手势交互的皮影戏融媒体交互系统

—— 以《造物弄影》App 为例

万物互联时代，运用数字化方法构建儿童文化课堂成为备受重视的议题。本章以原创移动应用《造物弄影》为例，梳理儿童文化教育类移动应用的交互体验设计方法。以"体验先行、鉴赏其次"的概念，结合界面交互手势，依据非遗的特征和儿童的认知特征，从用户体验要素设计的战略层、范围层、结构层、框架层和表现层五个层面展开文化教育类移动应用的设计要素研究，并开发基于手势交互的皮影戏融媒体交互系统。

网络互联时代，运用数字化技术保护文化遗产及其传播方式的数字化创新成为传统文化研究的重要议题。由国务院、文旅部、工信部发布的相关文件强调遵循学生认知规律，把文化融入儿童教学，以幼儿、小学、中学教材为重点，构建中华文化课程和教材体系。同时加大文化宣传力度，增强国家认同、民族认同、文化认同。但是现阶段的移动类数字文化产品大多面向成年人进行设计，鲜有针对儿童文化教育的设计和研究。

本章以"体验先行、鉴赏其次"为基本理念，基于儿童认知的特殊性，结合非遗的特性，从用户体验设计要素的五大层面分析非遗视角下儿童认知的移动应用设计体验要素。

本章以皮影艺术的动态制作过程的原创移动应用《造物弄影》为研究对象，可视化地对设计研究进行解构和重构。本原创作品参加 2016 年米兰设计周，获得"米兰优秀奖"；获得全国数字编辑大赛一等奖、两岸电子书大赛二等奖；获得浙江省多媒体大赛课件组二等奖，作为数字文化教材得到专家认可。此作品已

经在苹果 App Store 上线，可供下载体验。

10.1　研究背景

10.1.1　移动设备在儿童领域的使用现状

移动设备的交互方式自然，承载的表现形式多样，容易获得儿童的青睐。平板电脑等移动设备以教学用具、玩具、"电子书本"等形式进入儿童的生活。调查显示，上海的儿童拥有平板电脑的比例高达 72.69％，其中 78.16％的儿童每天使用平板电脑的时长达 1.5 小时。

由于有孩子的家庭拥有平板电脑的比例大幅增加，基于平板电脑的儿童教育事业飞速发展。早在 2013 年，中国儿童产业研究中心的调研报告表明，儿童教育类 App 市场已经形成。2016 年相关调查显示，在 App Store 中热门畅销 Top 200 的教育类应用中，面向 12 岁以下儿童的教育类应用占了 60％。2016 年，研究报告显示 100 个移动应用中教育类应用达到 53 个。在 Apple App Store 教育类应用中，针对儿童的移动应用以学科学习类为主，集中在科学、数学、语言、音乐和美术等类别中，鲜有与文化相关的应用；在儿童的文化教育领域更无系统化的成熟作品出现。而传统文化主题下的应用又多面向成人，如以故宫为首的系列化移动应用的设计尤为精良，比如《胤禛美人图》《紫禁城祥瑞》，以及拟人化设计作品《皇帝的一天》等。

10.1.2　儿童的认知特征

儿童心理学家让·皮亚杰(Jean Piaget)把儿童的认知发展过程分为四个阶段：0～2 岁是感知运动阶段，2～7 岁是前运算阶段，7～12 岁是具体运算阶段，12～15 岁是形式运算阶段。我国的中华文化课程和教材体系以幼儿、小学、中学教材为主，在教育部传统文化课题研发的实验教材中，非物质文化遗产类的课程主要设于小学的文化基础教育阶段。此阶段儿童正处于 7～12 岁的具体运算阶段，其基本认知能力有很大的提升，思维具有一定的抽象能力，但这种抽象的思维依赖具体事物的支持。这种区别于成年人的理解能力表明了其产品也应有所差异，尤其是在儿童理解事物方面。所以在设计交互应用时，需要注意在信息的认知内化过程中利用无意识设计和情境认知理论来降低认知成本，增加识别效率。

10.1.3　非遗的活态特性及数字化

非物质文化遗产是特殊的人类遗产,与物质文化遗产不同,它是指那些不能用文字记载,又不能外化其内涵的文化类型,是一种"非物质"的,以人的活动为载体的"活态"艺术。同时其传承方式也是"活态遗留",会在人类的认知与活动中不断更迭。这些特性决定了非遗载体和形式的局限性,一方面使得文化成品脆弱不稳定,极易萎缩流失;另一方面又在传播上形成了时间与空间的壁垒,难以大范围传播。

皮影艺术是重要的世界非物质文化遗产,本质是动静相宜的艺术,被誉为"电影的先祖"。然而老艺人多已年逾过百,传承后继无人;原有的表演形式也不适应当下的娱乐方式。博物馆、书籍等静态化的传播途径又难以表现其核心内涵。随着网络互联平台和多媒体技术的发展,非物质文化遗产迎来了一种能保留其"活态"特性的传播新途径——移动端的数字化应用。在该领域,北京故宫博物院的文化类 App 取得了巨大的成功,各大小博物馆也纷纷试水,其中上海博物馆就推出了《纸》《南土之金》等高质量应用。除了博物馆方面,一些设计工作室、高校也在开发文化类移动应用,比如《榫卯》《指触魔卡》等产品。

在儿童文化教育类移动应用的设计过程中,对于如何吸引儿童的兴趣,高效地传播相关内容信息,本章采取"体验先行,鉴赏其次"的设计思路,尝试从内容特征和用户特征的角度出发,细化设计方法,梳理设计工作的实践流程。

10.2　用户体验的要素分析

移动应用是一个"自助式"的产品,用户在使用中很大程度上依靠物理世界已有的习惯和经验,这就使得在设计过程中考虑用户的潜在意识和行为变得尤为重要。为了系统化、有意识地去完成这一复杂的体验过程,《用户体验的要素》一书将用户体验解构为:战略层、范围层、结构层、框架层与表现层。这五个层面自下而上建设,呈现一个相互递进的关系,以基层的根本目标为指导和基础,有序且有意识地使产品从抽象走向具象。五大设计要素为用户体验提供了一个基础构架,在此基础上,需要对每一层面解决具体的问题,并以目标用户体验为中心,将用户列入每一层面开发的考虑范围,来具体化每个要素的设计过程。

如图 10.1 所示,战略层和范围层是目标与内容,考虑产品需要哪些信息,什

么是有价值的信息,什么又是对用户有益的信息,可从主题和用户的角度对具体信息加以判断;结构层是信息的架构,在上一层的基础上去考虑怎样的逻辑更适合该信息的展示,怎样的架构可使信息更易被用户理解;架构层是界面、导航和信息设计,用户在这一层面与功能产生直接互动,网页设计需要在此考虑人们如何完成这个过程,而产品则考虑人们如何理解这一信息,以此来辅助信息的理解过程;表现层是视觉设计,视觉是用户最直观可见的部分,是内容传达给用户的第一印象。这一层面的设计一方面是装饰元素的表达要符合内容的特质,另一方面有些信息本身可以作为视觉元素进行表达。此外,每一层面的具体化操作并非单向独立的,视觉、内容、结构等元素也可串层作业,通过五大层面的递进与融合来完善整体设计,打造良好的用户体验。

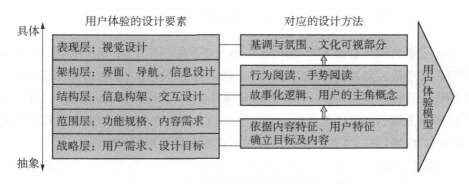

图 10.1 用户体验的要素及具体设计方法

10.3 设计方法

对于儿童文化教育类移动应用,其目标是使用户更自然、更愉悦地内化相关信息。为了达到该目标,用户体验要素的每一层面的表现都将依据目标用户(7~12 岁儿童)的认知特征和内容特征确立具体的设计方法,以达到战略层和范围层:适应用户认知,体现文化内涵;结构层和框架层:基于内容的结构、助于内容理解的交互;表现层:符合主题气质、传达非遗内涵。

1. 战略层和范围层设计——确立符合文化内涵和用户特征的内容需求

1)非遗特征

文化遗产有物质与非物质之分,两者因价值诉求的差异而衍生出截然不同

的传播方式。物质文化遗产的内涵是通过人对"物"的发掘研究再传达给受众，而非物质文化遗产的内涵则是通过人的活动展现出来，直接传达给受众（见图10.2）。这种差异直观地反映了非遗传承中的特质和要求应是活态、个性化、真实化的，且这种真实个性的活动本身（比如制作工艺、表演艺术）恰恰是最为生动形象也是最能激起读者兴趣的内容。这意味着，在内容选择上，要以其原始内容和活动本身为主，尽可能体现操作、表演等形象具体的过程本身，避免直接用描述性信息来作为内容进行表达，以体现其"活"的基本内涵。

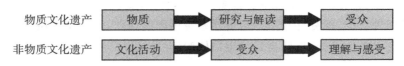

图10.2　物质文化遗产、非物质文化遗产的传播方式的区别

以皮影为例，《造物弄影》的内容主要为皮影的制作工艺，是一项动作特征显著且不易于被理解及模仿的活动。对于制作流程的表述并非对每个环节和细节在制作上进行解说与辨析。而是从流程操作出发，以操作为内容主体，操作中涉及的知识为辅助的形式来进行内容定位。一方面这种交互可以更好地传达非遗的"活态"内涵，另一方面也使得内容和形式具有其天然的趣味性。

随着传承的源远流长，历史存留信息愈加多样化。单是皮影艺术就涉及表演艺术、唱法唱腔、制作工艺、历史发展等多种内容模块，究竟该如何选择合适的内容体量并在卷帙浩繁的信息中加以筛选。内容的选择宜落到实处，选取真实的活动本身，避免概括性描述。这也就要求内容的体量宜"小而精"而非"广而泛"。《造物弄影》摒弃了表演、唱腔、历史等内容，专注于"皮影的制作流程"这一小知识块。也正因为如此，每一制作过程才得以深入发掘，从而得到那些最接近操作本身且又鲜为人知的鲜活信息。例如，皮影制作的介绍都会说明刮去兽毛后的牛皮是制作影偶的原材料，在案例里我们继续深入说明，在牛的不同位置，其皮的质地和特性有所差异，实际操作中会被对应制成不同的影偶。比如四肢的皮质厚实粗糙，会制成桌椅板凳、石头小桥等，而背部的皮光滑细腻，适合制作人物和头茬。这些具体化的信息不仅生动有趣，还有助于儿童理解这一步骤的作用及其与皮影本身的关系。

2）用户特征

该设计项目的用户为"具体运算阶段"，即7～12岁的儿童，该阶段儿童已有

基本的逻辑思维能力,但是思维离不开具体事物的支持。所以内容本身或者内容的基本表现形式应基于具体事物,用形象化的方式去转述内容。故宫系列应用《皇帝的一天》中就采用形象化方式来展现,例如,皇帝的服装在材质、场合、用途方面均有讲究;《清代皇帝服饰》用服装的细节介绍来展现,而这里则是通过给皇上换装的方式来表现。《造物弄影》在对缀结环节使用工具进行介绍时没直接摆出工具,而是引入了工具盒的概念,用一种真实具体的形象来辅助表达。同时,儿童读者需要通过往右拖动这样一个模仿真实行为的手势来打开盖子,可以勾起用户的好奇心和求知欲(见图 10.3)。

图 10.3　模拟真实手势操作的工具箱

从内容对于用户的定位角度而言,所述的非遗内容属于拓展信息而非基础教育,是一种目的性弱且重复较少的内容输入。基于这种特质,本团队确定设计目标为:使用户可以轻松直观地了解相关非遗,降低其思维负担,以娱乐化的方式接收信息,形成对该文化的基本认知并产生兴趣。所以内容的选择与搭建宜采用"体验先行,鉴赏其次"的方式来进行,侧重于具象、有趣的内容,舍弃过于烦琐、学习成本高的信息。《造物弄影》在早期的内容确立上放弃了皮影艺术的历史发展、皮影各地域的具体派别,优先考虑制作、表演等可情境化展现的方向。在展现形式上采用视频演示、模拟操作、游戏等受众接受和理解门槛低、泛娱乐化的方式。

2. "结构层"和"架构层"设计——使内容更易被理解的逻辑结构和交互体验

1)结构设计
针对儿童的特性,结构采用故事化的沉浸式整体逻辑来设计。具体运算阶

段的儿童具有逻辑的具象性,理解信息时依赖于具象、形象的事物。同时情境认知理论认为知识是情境化的,不同于有意识的推理和思考的认知,它强调的是一种对于文化和物理背景的认知。成年人的思维方式多习惯于诸如书本和大多数App 的目录指向型结构,以章节为单位,逻辑清晰抽象,概括性强。对于儿童而言,这样的逻辑反而打碎了内容之间具象的关联性,使之变得琢磨不清、难以理解。日常书本中采用章节形式一方面是为了框架逻辑清晰,另一方面则是由于书本这种纸质载体的形式局限。在移动应用的设计中应突破书本的章节式逻辑,打造一个整体的故事空间并将内容串进故事,通过这样一种故事化的空间结构来构建沉浸式整体逻辑。

《造物弄影》采用这种故事化结构,将"皮影制作流程"定义为一个故事单元。其中,不同步骤按序进行,同一步骤中通过"文字介绍—视频演示—模拟操作—相关信息"这一流程来介绍,以还原一个工坊式"看—试—问"的形象体验。不仅增强了用户的体验感与参与感,而且在逻辑上的形象化也使得信息的理解更为容易(见图 10.4)。

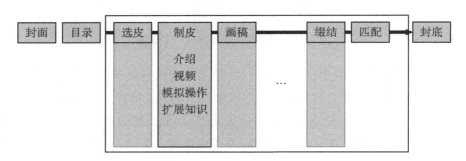

图 10.4 《造物弄影》结构框架图

在故事逻辑基础之上可引入角色的概念,使用户之于信息"反客为主":用户以角色身份参与进故事与内容进行直接互动。情景认知理论主张学习应在真实的情境(包含虚拟情境)中进行,读者在情境中主动地参与活动,那么他的认知过程是一个积极、主动的自我建构过程。《造物弄影》构建了一个"工坊式"的体验流程,读者以一个参与者、学习者的身份进入应用中,体验皮影制作从选皮一直到上台使用前的整个流程。例如,一开始进入的选皮环节,并不直接说明要用什么材料,而是将几种可能的动物展现出来,需要读者去查看每种动物皮质的特点,判断其是否适合作为皮影制作的原料。通过这样的角色概念,使得在每个环

节,读者自然地与内容进行互动,主动地思考这一步骤需要做什么、为什么这么做、做完会怎样等问题。

2) 交互设计——用行为进行阅读

用户与应用的交互可分为:"与产品的交互"和"与内容的交互"两个方面。用户与产品的交互关注产品的使用过程,强调使用过程的直观性、无障碍性,具有普适性;而与内容的交互则关注内容的阅读过程,强调内容吸收的有效性和轻松性,因内容不同而具有独特性。后者实则为一种转"文字阅读"为"行为阅读"的用户认知方式,这种"行为阅读"是信息经由"无意识设计"而表现出的定制化交互方式。通过"信息—行为"的对应设计,使儿童在与信息的实践和交互过程中,通过动作无意识地理清当中的逻辑关系,不仅记忆深刻而且脑力负担小(见图 10.5)。例如《造物弄影》中对样谱(记录影偶角色形象的世代相传的画稿)进行描述时,设计者将"样谱"与"角色特点"进行结合,通过翻阅"角色特点"的行为过程自然地理解"样谱"的含义及作用(见图 10.6)。

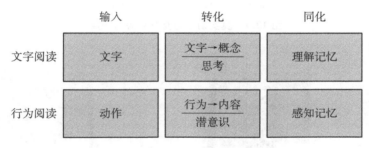

图 10.5　文字阅读与行为阅读

图 10.6　"样谱"的行为阅读

 非物质文化遗产是一种"活态"的艺术,其核心内涵是通过人的活动加以体现的。对于移动端这个载体,人与设备有着多样化的交互手势,设计中可将设备上的交互手势与真实动作一一对应,并结合相关内容进行交互设计。在《造物弄影》中,制作工序的七个步骤可抽象为七个动作,每个动作又可与交互手势相匹配(见图10.7)。例如,制皮阶段,需要"刮"去兽皮上的毛,对应手势在界面上"涂抹",将内容通过行为的模拟来直观地理解与感受(见图10.8)。

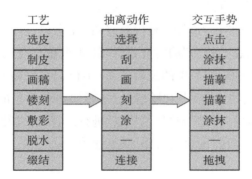

图 10.7 真实动作与交互手势的转换

图 10.8 "刮皮"的交互效果

3. "视觉层设计"——视觉基调的确立和视觉内容的表现

1）依据主题意向确定视觉风格和基调

 非物质文化遗产是一种"无形"的文化,其传承过程是:文化活动—受众—理解与感受,强调文化本身的表现所带给受众的感知性认知。所以视觉风格首先要符合内容主题的意向特征和整体基调,使内容和形式具有共同的文化特征,形成相互依赖的文化系统。

　　以《造物弄影》为例，作品基调定为古典与传统，以古铜色为主色，朱红色和姜黄色为辅助色。界面背景采用粗糙的素纸作为纹理，图标采用窗花等古典纹样元素进行设计，字体以方正清刻本悦宋为主，以体现其古典精巧的气质（见图10.9）。除了细小的装饰型元素，应用中涉及书籍、工具箱、刮皮架、熨斗等多种实物，而这些实物的风格本身可能往往与基调相去甚远，不经过处理容易破坏整体风格和美感。为了整体风格的统一，作品中的书籍、工具箱、刮皮架等均为原创绘制，使其在色调、材质和效果处理上符合整体基调。

图 10.9　部分界面

2）视觉设计作为内容的重要部分

　　非遗是一种感知特征显著的内容，视觉作为用户认知最为直观的层面，理应担负起用户认知该非遗的责任，使视觉本身就作为认知内容的重要部分。把非遗的可视部分作为视觉元素融入表现过程，通过动态的视觉元素、辅助的音效来打造非遗体验式的视觉表现。使用户在不阅读内容的前提下，仅通过体验视觉层面就可以对该文化进行基本感知和体验。

　　在故宫系列的《紫禁城祥瑞》中，各神兽的场景图轴既作为最外显的视觉表现，同时又是祥瑞文化的内容本身。以《造物弄影》为例来做设计分析：题材是皮

影艺术,皮影本身和皮影戏是该文化独具特色的可视部分。所以应用以皮影戏和影偶为视觉的主要元素,参考中国美术学院皮影艺术博物馆提供的皮影文物照片进行绘制。例如,选皮需对原皮种类进行介绍,视觉表现上用皮影搭建了一个动态的野外场景,牛、羊等信息点作为视觉要素参与其中。应用中所含的所有插图也均为经典的皮影形象和动态皮影小场景,开场的小移轴也是皮影戏的内容场景(见图 10.10)。

"开场"皮影场景
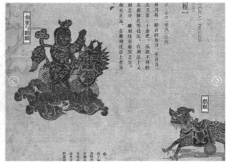

图 10.10　以皮影戏为原型的视觉形象设计

左:"选皮"动态场景　右:"开场"皮影文物插图

本章小结

　　随着多媒体技术的不断发展和用户体验的逐步优化,移动应用仅仅拥有友好简洁的界面和交互已经难以满足用户的需求。目标用户的认知内容需更具针对性,认知过程更为轻松愉悦。对于认知水平尚不成熟的小学

生,《造物弄影》从设计的角度重点考虑了内容的选择和内容的无意识传达,采用"体验先行,鉴赏其次"的设计思路,从内容、框架、交互、视觉几个层面分别提出了具体的设计方法,旨在使内容的吸收过程更为自然和高效,转变主动地"学"与"习"为自然的感知学习。

从近年来内容为王的发展趋势来看,在设计时充分考虑内容之于用户的实际情况,用户认知内容的具体规律和吸收内容的实际效果,在文化产品的开发中真正地体现文化价值、发挥其实际作用。只有将内容落到用户心里,才能使产品在愈加严苛的环境之中立于真正的不败之地。

第 11 章

总结和展望

11.1 研究总结

皮影戏是世界非物质文化遗产,却面临被遗忘和忽视的境地。皮影戏传达的情感和民间历史文化不再被人理解和喜爱。现有的皮影戏保护方法一般是静态保存法,或者把着眼点落于皮影戏呈现方式本身,忽略其历史性、时代性、共享性、多样性以及以人为本的特点。本书希望通过有效探索和延展推动非物质文化遗产的传承向纵深方向和横向发展。让非遗和现代人有双向沟通的过程,让皮影文化合理和巧妙地浸入人们的生活,被各个年龄层、各个地域、各个文化背景的人接受和喜欢,让人们感受文化的历史和浩瀚,以阅读古人文化之智慧。同时探索数字化技术与传统文化艺术结合的新的合适方式。本研究主要成果如下:

1. 基于皮影戏的跨文化心电信号变化研究

设计了 3×2 的组内组间混合实验对美国人、日本人以及中国人各二十人进行了心电实验,包含心率数据和心率变异性的数据分析。测试和记录观看皮影戏幕前表演以及幕后操作表演的情感差异。通过 t 检验以及实验后的问卷和访谈,提取皮影戏传承和再创新的精髓要点,得出基于皮影戏的跨文化新型互动理论,可以作为以后皮影戏保护和发展的参考理论和方法。

2. 跨文化族群对中国文化意象的情感趋势研究

通过对杭州灵隐寺景区和上海外滩景区的中西方游客的大样本量问卷和访谈的分析和总结,探索和总结中国文化意象的情感趋势,包括皮影戏色彩意象以及中国文化意象认知。结合心电实验的结果,客观而系统地总结出皮影戏如何结合技术,保存文化精髓,展现艺术之美的方法和理论精髓。

3. 基于感知的体感交互方式研究

在理论上,对体感交互的概念和原则进行解析,阐述了体感信号的感知和处理,体感的呈现模式和机理以及体感互动技术与方法,同时探讨了数字化技术对于保护非物质文化遗产的作用和价值,列举了典型的现有数字化保护非遗的案例,最后构建了基于跨文化情感化研究的皮影戏数字体感交互模式。

4. 基于深度相机的皮影空间控制体感交互系统

通过 Kinect 设备获得场景的深度信息,并进行处理和分析,使得能够稳定地跟踪人体骨骼,从而获得骨骼关节数据。在跟踪过程中,骨骼关节主要是 15 个。运用 OpenNI 2.0 和 NiTE 2.0 进行骨骼跟踪,数字皮影关节组织生成以及 OpenGL 绘制皮影动画,完成体感交互的皮影动画生成系统架构。

5. 基于传感器的皮影穿戴式体感交互系统

通过三轴加速度传感器采集原始加速度数据,然后数据经过处理后在皮影行为动作样本库基础上进行识别,最后从行为数据库中提取相应的动作数据驱动虚拟皮影角色运动,并对此系统进行了用户验证实验,验证体感交互系统的信度和效度。

6. 基于感官扩增的皮影交互系统

本书提出了一种实体产品中"感官扩增"的设计方法。针对目前可穿戴设备的使用方式和用户的行为层、动机层开展研究,设计一款交互产品,使交互方式更直接、更自然,鼓励用户了解皮影戏文化。

7. 基于手势交互的皮影戏融媒体交互系统

随着多媒体技术的不断发展和用户体验的逐步优化,移动应用仅仅拥有友

好简洁的界面和交互已经难以满足用户的需求。目标用户的认知内容需更具针对性，认知过程更为轻松愉悦。对于认知水平尚不成熟的儿童，《造物弄影》从设计的角度重点考虑了内容的选择和内容的无意识传达，采用"体验先行，鉴赏其次"的设计思路，从内容、框架、交互、视觉几个层面分别提出了具体的设计方法，旨在使内容的吸收过程更为自然和高效。

该原创作品参展 2016 年米兰设计周，获得"米兰优秀奖"；获得全国数字编辑大赛一等奖、两岸电子书大赛二等奖；获得浙江省多媒体大赛课件组二等奖，作为数字文化教材得到专家认可。此作品已经在苹果 App Store 上线，可供下载体验。

11.2　研究创新

本书的创新成果可以归纳为以下几点：

（1）非物质文化遗产是以人为本的文化，一种文化载体是情感的沟通媒介。皮影戏是一种动静结合的艺术，需要人的参与，需要被人理解，融入人们的生活，才能发挥其艺术特色。所以本书关注民众与皮影戏之间的情感维系。通过生理实验客观记录和分析皮影文化对人的情感变化，探索隐藏在物质层面之后的皮影戏的宝贵的精神内涵和历史传统。

（2）研究跨文化族群对皮影文化的情感差异，针对非物质文化遗产本身具有的共享性和变异性的特点，尊重文化共享者的价值认同和文化认同，探索皮影戏传承、传播和发展的精髓和价值。而不同文化的交融和碰撞，可以激发非遗再创新和合理传承的可能性，扩展非遗的广度，增进其内涵的深度。

（3）通过实验和调研，系统地总结了现代人对于皮影文化的感受，以及传承和创新的要点和方法，即皮影戏的跨文化新型互动理论，为皮影戏的传播和发展提供客观而科学的依据和方法。

（4）运用体感交互技术从环境主导式交互和用户主导式交互角度，分别运用了 Kinect 和穿戴式传感器设计了两款皮影戏体感交互系统。尝试了更好地体现皮影戏与人的情感化沟通方式，同时使得用户产生沉浸感和互动感丰富的文化体验，并对传感器体感交互系统进行了用户验证，其对于皮影戏的理解、吸引力和感受程度均好于传统皮影戏的呈现方式。同时提供数字化技术对于非遗保护进行新尝试，使得技术和艺术拥有合理结合的新方向。

（5）从跨文化角度研究非物质文化的方法和实践，以及关注民众与非遗之间的情感联系，可以被运用于其他非遗文化保护中。

11.3　研究展望

本书虽然对于非物质文化遗产之一的皮影戏进行了跨文化情感差异研究，同时设计了两个皮影戏体感交互系统。然而由于实验条件、时间和精力所限，本书有许多不足之处，主要体现在以下几个方面：

（1）进一步进行皮影戏跨文化研究，从情感、认知和行为意图三个层面来系统分析皮影文化的传承方法，可以增加研究认知的脑电实验、研究行为意图的行为分析实验、研究文化载体形态趋势的眼动分析实验，以完整地解构其内在维度和外部影响。

（2）扩展跨文化群体研究的维度，增加近文化群体（新加坡、日本、韩国等）的视角，分析其对皮影文化的情感和认知规律，为中国皮影非物质文化遗产的传承和发展提供全面系统的科学参照。

（3）基于 Kinect 设计的皮影体验系统，现在是单人控制单个皮影，场景中只能出现一人，多人出现会产生干扰。未来希望跟踪多人骨骼，控制多个皮影，或者尝试用手势控制皮影。

（4）基于 Kinect 设计的皮影体验系统，现在数字皮影的脚部动作不灵活，是用膝盖和脚的关节的计算旋转来模拟小腿的运动，脚部没有第二个关节作为脚运动的参数，所以脚是随着小腿运动，这方面的处理需要更加精确。

（5）基于传感器的皮影体感体验系统，与人的动作匹配的皮影数字人物动作数据库里的动作数量有限，未来需要扩增动作库，同时尝试使用更多元化的传感器。

（6）融媒体背景下，基于界面交互的手势研究。"行为阅读"是信息经由"无意识设计"而表现出的定制化交互方式研究。手势具有时间和空间上的多样性和不确定性，需要进行基于皮影操控的"手势交互"语法和图形反馈系统分析和总结。

参考文献

［1］蔡睿妍. Arduino 的原理及应用［J］. 电子设计工程,2012,20(16):155－157.

［2］陈俊宏,黄雅卿. 色彩嗜好调查研究报告［J］. 台湾云林技术学院学报,1996,5(2):95－105.

［3］陈若曦. 绿色娱乐之皮影戏［J］. 新速度科技,2005(4):96.

［4］高璐静,蔡建平. 皮影动画中人物运动的特性分析与实现［J］. 计算机工程与设计,2010,31(10):2335－2338.

［5］高有鹏. 罗山皮影造型、色彩及文化内涵研究［D］. 开封:河南大学,2009.

［6］郭景萍. 情感社会学,理论·历史·现实［M］. 上海:上海三联书店,2008.

［7］黄虎. 皮影戏的福音——记朴实的环县道情皮影保护之路［J］. 民族音乐,2009(4):70－73.

［8］黄希庭. 心理学导论［M］. 北京:人民教育出版社,1991.

［9］姜澄清. 中国人的色彩观［M］. 南京:江苏教育出版社,2005.

［10］李广元. 东方色彩研究［M］. 哈尔滨:黑龙江美术出版社,2000.

［11］李恒东. 山西侯马皮影人物造型的形式规律研究［J］. 山西大学学报,2010,33(3):137－139.

［12］李莉,朱经武,曹银祥. 副交感神经和交感神经系统不同活动状态对心率交异性的影响［J］. 生理学报,1998,50(5):519－524.

［13］李天任. 色彩喜好之探索与应用研究［M］. 台北:亚太图书出版社,2002:21.

［14］林书尧. 色彩学概念［M］. 台北:三民书局,2000:133－136.

［15］刘魁立. 论全球化背景下的中国非物质文化遗产保护［J］. 河南社会科学,2007,15(1):25－34.

［16］宁新宝. 生物医学电子学［M］. 长沙:湖南科学技术出版社,1988.

［17］戚燕凌,王秀琼. 在土耳其看皮影戏［N］. 中国文化报,2010－08－27(8).

［18］宋俊华. 非物质文化遗产特征刍议［J］. 江西社会科学,2006(1):33－37.

［19］孙建君. 中国民间皮影艺术［M］. 长沙:湖南美术出版社,2006.

［20］孙迎春. 文化、传统皮影戏和交互式媒体设计［J］. 南平师专学报,2006(03):132－134.

[21] 王红艳,王欢.浅析华县皮影的保护与发展[J].价值工程,2011,30(29):303-304.

[22] 王晓珍.皮影之形式美感初探[J].社会纵横,2005,20(4):166-167.

[23] 王心喜.皮影戏现代电影的先驱[J].发明与革新,2001(11):28-28.

[24] 王耀希.民族文化遗产数字化[M].北京:人民出版社,2009.

[25] 王英,宋伟.浅析传统皮影艺术的美学特征[J].陶瓷研究与职业教育,2007,19(3):25-29.

[26] 魏锦超.基于Wii Remote控制器的皮影动画系统[D].西安:西安电子科技大学,2012.

[27] 乌丙安.中国民间信仰[M].上海:上海人民出版社,1995.

[28] 吴琼,林学伟.中国民间艺术中皮影的传承与未来[J].科教文化,2010(31):229.

[29] 许洁,张静,曾军梅,刘彩霞.皮影戏数字动画创作技巧解析[J].西安工程大学学报,2010,24(5):581-585.

[30] 薛正昌.皮影戏"非遗"传承者:张进绪与他的皮影家族[J].宁夏社会科学,2010(6):127-131.

[31] 杨继志,郭敬.Arduino的互动产品平台创新设计[J].单片机与嵌入式系统应用,2012,12(3):39-41.

[32] 杨继志,杨宇环.基于Arduino的网络互动产品创新设计[J].机电产品开发与创新,2012,25(1):99-101.

[33] 杨学芹,安琪.民间美术概论[M].北京:北京工艺美术出版社,1990.

[34] 余悦.非物质文化遗产研究的十年回顾与理性思考[J].江西社会科学,2010(9):7-20.

[35] 张蜂,王茜.中国民间皮影艺术人物造型分析[J].桂林电子工学院学报,2005,84(4):21-24.

[36] 宗白华.艺境[M].北京:北京大学出版社,1999.

[37] 邹建梅,王亚格.利用Arduino增强Flash互动性的研究[J].中国教育技术装备,2010(36):107-109.

[38] Adams R J. An evaluation of color preference in early infancy [J]. Infant Behavior & Development,1987,10(2):143-150.

[39] Allen K, Golden L H, Izzo Jr. J L. Normalization of hypertensive responses during ambulatory surgical stress by perioperative music [J]. Psychosomatic Medicine,2011,63(3):487-492.

[40] Anderson C, Keltner D. The emotional convergence hypothesis: Implications for individuals, relationships, and cultures [M]//Tiedens L Z, Leach C W. The social life of emotions. Cambridge, UK: Cambridge University Press, 2004:144-163.

[41] Aslam M. Are you selling the right colour? A cross-cultural review of colour as a marketing cue [J]. Journal of Marketing Communications, 2006,12(1):15-30.

[42] Bellantoni P. If It's Purple, Someone's Gonna Die: The Power of Color in Visual Storytelling [M]. Burlington, MA, USA:Focal Press, 2015:37.

[43] Berelson B, Steiner G A. Human behavior: An inventory of scientific findings [J]. American Journal of Sociology, 2010,115(4):1345-1350.

[44] Beymer D, Orton P Z, Russell D M. An Eye Tracking Study of How Pictures Influence Online Reading [C]//Baranauskas C, Palanque P, Abascal J, et al. Human-Computer

Interaction—INTERACT 2007. Lecture Notes in Computer Science, Vol 4663. Berlin, Heidelberg, Germany: Springer, 2017:456 - 460.

[45] Bloom F E, Lazerson A, Hofstadyer L. Brain, Mind, and Behavior, third ed [M]. New York: W. H. Freeman and Company, 2005.

[46] Burke R K, Rasch P J. Kinesiology and Applied Anatomy: The Science of Human Movement, forth ed [M]. Hagerstown, Maryland, USA:Lea&Febiger, 2017.

[47] Camgoz N, Yener C, Guvenc D. Effects of Hue, Saturation, and Brghtness on Preference [J]. Color Research and Application, 2002,27(3):199 - 207.

[48] Campos J J, Thein S, Owen D. A Darwinian Legacy to Understanding Human Infancy : Emotional Expressions as Behavior Regulators [J/OL]. Annals of the New York Academy of Sciences, 2013:110 - 134[2022 - 01 - 23]. doi:10. 1196/annals. 1280. 040.

[49] Chi E H, Song J, Corbin G. "Killer App" of wearable computing: wireless force sensing body protectors for martial arts [C]//Proceedings of the 17th Annual ACM symposium on User Interface Software and Technology, 2004:277 - 285.

[50] Chua P T, Crivella R, Daly B, et al. Training for physical tasks in virtual environments: Tai Chi [C]//Proceedings of IEEE Virtual Reality, 2013:87 - 94.

[51] Crompton J L. An assessment of the image of Mexico as a vacation destination and the influence of geographical location upon the image [J]. Journal of Travel Research, 1979, 18(4):18 - 23.

[52] Czajkowski Z. The essence and importance of timing in fencing [J]. Studies in Physical Culture and Tourism, 2016,16(3):241 - 247.

[53] Dacher K. Expression and the course of life: studies of emotion, personality, and psychopathology from a social-functional perspective [J]. Annals of the New York Academy of Sciences, 2013(1000):222 - 243.

[54] Davids K, Bennett S, Handford C, et al. Acquiring coordination in self-paced, extrinsic timing tasks: a constraints-led perspective [J]. International Journal of Sport Psychology, 1999,30(4):437 - 461.

[55] England D. Whole Body Interaction: An Introduction [M]. London: Springer, 2011.

[56] Floyd R T. Manual of Structural Kinesiology [M]. New York: McGraw-Hill, 2014.

[57] Gritti I, Defendi S, Mauri C, et al. Heart rate variability: standards of measurement, physiological interpretation and clinical use. Task Force of The European Society of Cardiology and the north American Society of pacing and electrophysiology [J]. Circulation, 1996,93(5):1043 - 1065.

[58] Güdükbay U, Erol F, Erdoğan N. Beyond Tradition and Modernity: Digital Shadow Theater [J]. Leonardo, 2000,33(4):264 - 265.

[59] Haartsen J. BLUETOOTH—The universal radio interface for ad hoc, wireless connectivity [J] Ericsson review, 1998,3(1):110 - 117.

[60] Hämäläinen P, Ilmonen T, Höysniemi J, et al. Martial arts in artificial reality [C]// Chew JC, Whiteside J. CHIOS': Proceedings of the SIGCHI Conference on Human Factors in Computing Systems, April 2005, Association for Computing Machinery, New

York, NY, USA, 2015:781 - 790.

[61] Hämäläinen P. Novel applications of real-time audiovisual signal processing technology for art and sports education and entertainment [C]. Helsinki University of Technology, 2007.

[62] Hart S G, Hauser J R. Inflight application of three pilot workload measurement techniques [J]. Aviation, Space, and Environmental Medicine, 2004,58(5):402 - 410.

[63] Hart S G, Wiehens C D. Workload assessment and prediction [M]. Booher H R. Manprint: An Approach to Systems Integration New York, Van Nostrand Reinhold, 1990:257 - 296.

[64] Hess E H, Polt J M. Pupil size as related to interest value of visual stimuli [J]. Science, 1960,132(3423):349 - 350.

[65] Hofstede G, Hofstede G J, Minkov M. Cultures and Organizations: Software of the Mind [M]. New York, McGraw-Hill USA, 2010:13.

[66] Hofstede G. Cultural constraints in management theories [J]. Academy of Management Executive, 1993(7):81 - 94.

[67] Honeybourne J. Acquiring Skill in Sport: An Introduction [M]. London: Routledge, 2004.

[68] Hsu S W, Li T Y. Generating Secondary Motions in Shadow Play Animations with Motion Planning Techniques [C]//Proceedings of ACM SIGGRAPH 2005 Conference on Sketches & Applications, July 2005, Association for Computing Machinery, New York, NY, USA, 2005:69 - es.

[69] Hsu S W, Li T Y. Planning Character Motions for Shadow Play Animations [C]// Proceedings of International Conference on Computer Animation and Social Agents, October 17 - 19,2005, The HongKong Poly technic University, HongKong, 2005.

[70] Iwanaga M, Kobayashi A, Kawasaki C. Heart rate variability with repetitive exposure to music [J]. Biological Psychology, 2015,70(1):61 - 66.

[71] Janisse M P, Peavler W S. Pupillary Research Today: emotion in the eye [J]. Psychology Today, 1974,7(9):60 - 63.

[72] Karagoz O S. Co-Opted: Turkish Shadow Theatre of the Early Republic [J]. Asian Theatre Journal, 2016,23(2):292 - 313.

[73] Kern N, Antifakos S, Schiele B, et al. A Model for Human Interruptability: Experimental Evaluation and Automatic Estimation from Wearable Sensors [C]// Processings of the Eighth IEEE International Symposium on Wearable Computers, October 31 - November 03,2004, Arington, VA, USA, 2004, vol1:158 - 165.

[74] Khalfa S, Isabelle P, Jean-Pierre B. et al. Event-related skin conductance responses to musical emotions in humans [J]. Neuroscience Letters, 2012,328(2):145 - 149.

[75] Kolb B, Whishaw I. An Introduction to Brain and Behavior, Second Ed [M]. New York: Worth Publishers, 2016.

[76] Kramer A E. Physiological metrics of mental workload: a review of recent Progress [M]//Damos D L. Multiple-task performance. London: Taylor& Francis, 1991:

279 - 328.

[77] Kwapisz J R, Weiss G M, Moore S A. Activity recognition using cell phone accelerometers [C]//Proceedings of the Fourth International Workshop on Knowledge Discovery from Sensor Data, July 25 - 28,2010, Washington DC, 2010:10 - 18.

[78] Lu M, Walker D F, Huang J. Do they look at educational multimedia differently than we do? A study of software evaluation in Taiwan and the United States [J]. International Journal of Instructional Media, 1999,26(1):31 - 42.

[79] Mayne T J, Bonanno G A. Emotions:Current Issues and Future Directions [M]. New York, Guilford Press, 2011.

[80] McCraty R, Atkinson M, Tiller W A, et al. The effects of Emotions on Short-Term Power Spectrum Analysis of Heart Rate Vanability [J]. The American Journal of Cardiology, 1995,76(14):1089 - 1093.

[81] Merleau-Ponty M. Phenomenology of Perception [M]. London: Routledge, 1996.

[82] Mesquita B, Vissers N, De Leersnyder J. Culture and emotion [M]//Berry J W, Dasen P R, Saraswathi T S. Handbook of cross-cultural psychology. Boston: Allyn and Bacon, 1997:255 - 297.

[83] Mesquita B. Culture and emotions: Different approaches to the question [M]//Mayne T J, Bonanno G A. Emotions:Current issues and future directions. New York: Guilford Press, 2011:214 - 250.

[84] Mesquita B. Emotions as dynamic cultural phenomena [M]//Ellsworth P C, Sherer K R. The Handbook of affective sciences. Series in affective science. New York:Oxford University Press, 2013:871 - 890.

[85] Moeslund T B, Granum E. A survey of computer vision-based human motion capture [J]. Computer vision and Image Understanding, 2011,81(3):231 - 268.

[86] Nakahara H, Furuya S, Francis P R, et al. Psycho-physiological responses to expressive piano performance [J]. International Journal of Psychophysiology, 2011, 75 (3): 268 - 276.

[87] Noland C. Motor Intentionality:Gestural Meaning in Bill Viola and Merleau-Ponty [J]. Postmodern Cultures, 2017, 17(3) [2022 - 01 - 23]. Doi:10. 1353/pmc. 2008. 0002.

[88] Outing S, Ruel L. The Best of Eyetrack III: What We Saw When We Looked Through Their Eyes [C]. Poynter Institute, 2014.

[89] Paterson I. A dictionary of colour: A lexicon of the language of colour [M]. London, Thorogood, 2004: 16.

[90] Pieters R, Rosbergen E, Wedel M. Visual attention to repeated print advertising: A test of scanpath theory [J]. Journal of Marketing Research, 1999,36(4):424 - 438.

[91] Quigley K S, Stifter C A. A comparative validation of sympathetic reactivity in childrenand adults [J]. Psychophysiology, 2016(43):357 - 365.

[92] Saito M. A comparative study of colour preferences in Japan, China and Indonesia, with emphasis on the preference for white [J]. Perceptual and Motor Skill, 1996, 83(1): 115 - 128.

［93］ Seitz J A. I move…Therefore I Am ［J］. Psychology Today, 1993,26(2):50 - 55.

［94］ Shi Y, Yao L, Ji X, et al. Integrating old Chinese shadow play-Piying into tangible interaction ［C］//Proceeding of the 4th International Conference on Tangible and Embedded Interaction, January 24 - 27 2010, Cambridge, MA, USA, 2010:375 - 375.

［95］ Shi Y, Suo Y, Ma S, et al. PuppetAnimator: A Performative Interface for Experiencing Shadow Play ［C］//ACHI 2011, The Fourth International Conference on Advances in Computer-Human Interactions, February 23 - 28, 2011, Gosier, Guadeloupe, France, 2011:75 - 78.

［96］ Thurstone L L. A law of comparative judgment ［J］. Psychology Review, 1994,11(2): 266 - 270.

［97］ Tseng W-S, Hsu J. Chinese Culture, Personality Formation and Mental Illness ［J］. International Journal of Social Psychiatry, 1970,16(1):4 - 14.

［98］ Watson D, Clark L A. The PANAS-X: manual for positive and negative affect schedule-expanded form ［D］. Ames, IA:University of Iowa, 1994.

［99］ Wilson G F, O' Donnell R D. Measurement of operator workload with the neuropsychological workload test battery ［J］. Advances in psychology, 1988,52(C): 63 - 100.

［100］ Zhu Y, Li C, Shen I F, et al. A new form of traditional art: visual simulation of Chinese shadow play ［C］//ACM SIGGRAPH 2003 Sketches & Applications, July 27 - 31,2003, San Diego, California, USA 2013.

［101］ Zollinger H. Color: A multidisciplinary approach ［M］. New York: Wiley-VCH, 1999: 45 - 98.